超易上手

古典吉他入门教程

廖斌 编著

全国百佳图书出版单位
化学工业出版社
·北京·

参编人员：

王迪平	唐联斌	张剑韧	成　剑	刘双平	吴　莎	刘振华	吴国志	周银燕
刘　军	许三求	齐赞美	卜文风	禹文燕	赵石平	程　操	何　军	唐文通
李　全	赵景行	饶世伟	王清河	王　凯	蒋映辉	王卫东	何志浩	刘金萍
何　飞	唐红群	刘少平						

图书在版编目（CIP）数据

超易上手：古典吉他入门教程/廖斌编著. —北京：化学工业出版社，2018.1（2025.1重印）
　ISBN 978-7-122-31212-9

Ⅰ. ①超… Ⅱ. ①廖… Ⅲ. ①六弦琴-奏法-教材
Ⅳ. ①J6

中国版本图书馆CIP数据核字(2017)第313273号

本书音乐作品著作权使用费已交中国音乐著作权协会。

责任编辑：李　辉　田欣炜　　　装帧设计：尹琳琳
责任校对：边　涛

出版发行：化学工业出版社（北京市东城区青年湖南街13号　邮政编码100011）
印　　装：大厂回族自治县聚鑫印刷有限责任公司
880mm×1230mm　1/16　印张：11¾　2025年1月北京第1版第7次印刷

购书咨询：010-64518888　　　　　售后服务：010-64518899
网　　址：http://www.cip.com.cn

凡购买本书，如有缺损质量问题，本社销售中心负责调换。

定　　价：32.80元　　　　　　　　　　　　　　　　　　　版权所有　违者必究

学习建议

本人拥有30余年的古典吉他演奏及教学经验，也是师范音乐学院古典吉他表演专业本科的专业教师。不论是学生业余的学，还是音乐学院专业的学，我都是主张一定要专业正规地教授古典吉他。

本教程的内容是我多年来在古典吉他的业余教学及专业教学中实用教程内容，在学习前，提出几点建议：

① 从第一个音符开始演奏时，首先要读、唱五线谱，其次是坐姿、持琴、左手按弦、右手弹奏要正确。

② 认真看清所弹乐曲的每一个符号，包括唱音、弦数、左手指法、右手指法等。

③ 一定要边弹边唱五线谱，熟练后要加节拍（或节拍器）弹。

④ 学会简单的乐曲后，一定要学习重奏，因为音准、节奏不能有错。

⑤ 教程内容可根据学员的领悟情况来选择内容学习。

⑥ 建议选用中高档吉他，即保证音准、手感、音色优良的琴学习。

⑦ 每一次练琴之前必须把琴调准后，才可练琴。

⑧ 本书中每一页的曲目为一天应练的内容，练习时不可贪多。

本教程适合各类培训机构及中小学生的教学。但要求吉他教师首先能有专业的功底，并且能较好地理解本教程的内容后，才能去教学生。

教程编著中难免有些小问题，希望广大的读者提出宝贵的意见和建议。

欢迎来信来电咨询。

通信地址：重庆市涪陵区广场环路1号，1-9-5号，重庆飞歌古典吉他艺术教室

电话：023-8566 3380

手机：13896660153

邮编：408000

廖 斌

2018年2月

目录

第一章　古典吉他基础入门

一、基础乐理知识 ... 001
 1. 五线谱的线与间 001
 2. 谱号 ... 001
 3. 音符与休止符 002
 4. 音符的时值比例 002
 5. 小节线 .. 002
 6. 基本音级 003
 7. 变化音级 003
 8. 速度记号 003
 9. 力度记号 003
 10. 音阶 .. 003

二、初步了解吉他 ... 005
 1. 吉他的基本构造 005
 2. 吉他的选购 005
 3. 右手指甲 006

三、古典吉他演奏前的常识 006
 1. 坐姿与持琴姿势 006
 2. 右手拨弦方法 006
 3. 左手按弦方法 007
 4. 吉他指板C调常用音符（五线谱、六线谱、简谱对照表）............................ 008
 5. 吉他的调弦 008

四、古典吉他入门——单音练习 009
 1. 古典吉他空弦练习 009
 2. 认识1、2、3三个音的练习 010
 3. 认识4、5、6音的练习 011
 4. 认识高音7、1̇、2̇音的练习 012
 5. 认识高音3̇、4̇、5̇、6̇音的练习 013
 6. 认识低音1、7̣、6̣、5̣音的练习 014
 7. 认识低音3̣、4̣、5̣音的练习 016
 8. 低音④⑤⑥弦的综合练习 017
 9. 古典吉他C1把位低音、中音、高音的综合练习 018

第二章　初级渐进练习曲

No. 1-2 ... 021
No. 3 .. 022
No. 4-5 ... 023
No. 6 .. 024
No. 7-8 ... 025
No. 9 .. 026
No. 10 .. 027

第三章　单旋律独奏乐曲

1. 玛丽有只小羊羔 028
2. 小蜜蜂 .. 028
3. 小鼓响咚咚 029
4. 飞吧小蜜蜂 029
5. 小星星 .. 030
6. 多年以前 031
7. 简易波尔卡 032
8. 粉刷匠 .. 032
9. 小毛驴 .. 033
10. 上学歌 033
11. 丰收之歌 034
12. 洋娃娃和小熊跳舞 035
13. 两只老虎 036
14. 新年好 036
15. 生日歌 037
16. 平安夜 038
17. 在银色的月光下 039
18. 故乡的亲人 040
19. 莫斯科郊外的晚上 041
20. 半个月亮爬上来 042
21. 欢乐颂 043
22. 雪绒花 044

I

23. 卡秋莎 ... 045
24. 世上只有妈妈好 046
25. 在那遥远的地方 046
26. 红河谷 ... 047
27. 龙的传人 ... 048
28. 四季歌 ... 049
29. 茉莉花 ... 050
30. 卖报歌 ... 051
31. 娃哈哈 ... 052
32. 同桌的你 ... 053
33. 送别 ... 054
34. 长城谣 ... 055
35. 我爱北京天安门 056
36. 保卫黄河 ... 057
37. 小步舞曲 ... 058
38. 童年 ... 059

第四章　常用各调音阶和弦及技巧

一、C大调音阶及基本和弦 060
 1. 音阶 ... 060
 2. 音程 ... 060
 3. 十二平均律 060
 4. 和弦 ... 061
 5. 和弦标记 ... 061
 6. 怎样推算和弦 061
 7. 三和弦 ... 061
 8. 七和弦 ... 061
 9. C大调基础和弦 062

二、Am小调音阶及基本和弦 062
 1. 基本音阶 ... 062
 2. 基本和弦 ... 062
 3. 自然小调音阶 062
 4. 和声小调音阶 062
 5. 旋律小调音阶 063

三、空弦分解和弦右手指法练习 063
 1. $\frac{2}{4}$拍分解和弦练习 063
 2. $\frac{3}{4}$拍分解 063
 3. $\frac{6}{8}$拍分解 063

 4. $\frac{4}{4}$拍分解 064
四、C大调基本和弦分解练习 064
五、C大调综合练习 065
六、21条分解和弦练习 065
七、G大调与Em小调音阶与和弦 069
 1. 音阶（所有F升高半音）............... 069
 2. G大调基础和弦 069
 3. Em小调基础和弦 069
 4. 音阶练习 ... 070
八、G大调综合练习 070
 1. G大调和弦练习 070
 2. 音阶练习 ... 070
 3. 分解和弦 ... 070
九、D大调与Bm小调音阶与和弦练习 ... 071
 1. 音阶（所有F、C升高半音）....... 071
 2. D大调基础和弦 071
 3. Bm小调和弦 071
 4. 音阶 ... 071
 5. 终止法 ... 072
十、A大调与♯Fm小调音阶与和弦练习 .. 072
 1. 音阶 ... 072
 2. A大调基础和弦 072
 3. ♯Fm小调基础和弦 073
 4. 音阶练习 ... 073
 5. 终止法 ... 073
十一、E大调与♯Cm小调音阶与
 和弦练习 074
 1. 音阶 ... 074
 2. E大调基础和弦 074
 3. ♯Cm小调基础和弦 074
 4. 音阶练习 ... 074
 5. 终止法 ... 075
十二、F大调与Dm小调音阶与和弦练习 ... 075
 1. F大调音阶（所有B降半音）....... 075
 2. F大调基础和弦 076
 3. Dm小调基础和弦 076
 4. 音阶练习 ... 076
 5. 终止法 ... 076
十三、圆滑线奏法 077

十四、滑奏（Glissando）079
十五、古典吉他高把位音阶练习079
 1．第五把位079
 2．第七把位080
十六、古典吉他特殊奏法080
 1．琶音奏法080
 2．扫弦奏法080
 3．拨弦奏法081
 4．轮扫奏法081
 5．大鼓奏法081
 6．单簧管奏法081
 7．大管（巴松）奏法081
 8．铜管奏法（号角奏法）081
 9．小鼓奏法081
 10．左手连音奏法081

第五章　低音旋律加入简单和弦的乐曲

 1．小天使082
 2．小星星083
 3．玛丽有只小羊羔083
 4．圆舞曲084
 5．小蜜蜂085
 6．洋娃娃和小熊跳舞086
 7．生日歌087
 8．红河谷088
 9．四季歌089
 10．娃哈哈090
 11．卡秋莎091
 12．龙的传人092
 13．多年以前093
 14．友谊地久天长094
 15．雪绒花095
 16．快乐的农夫096
 17．华尔兹097
 18．吉普赛之月098
 19．囚徒之歌099
 20．补破网100
 21．练习曲101
 22．驿马车102
 23．献给爱丽丝103
 24．河上月光104
 25．Am小调带附点分解和弦105
 26．华尔兹106

第六章　高音旋律加低音、中音的乐曲

 1．生日歌107
 2．玛丽有只小羊羔107
 3．新年好108
 4．波尔卡108
 5．小蜜蜂109
 6．多年以前110
 7．斯卡保罗集市111
 8．小星星112
 9．欢乐颂113
 10．四季歌114
 11．龙的传人115
 12．爱的罗曼斯116
 13．红河谷117
 14．南泥湾118
 15．草原上升起不落的太阳119
 16．康定情歌120
 17．绿袖子121
 18．太湖船122
 19．樱花123
 20．嘎达梅林124
 21．C大调小行板125
 22．Am小调行板126
 23．C大调快板127
 24．C大调圆舞曲128
 25．C大调行板129
 26．荒城之月130
 27．G大调行板131
 28．G大调华尔兹132
 29．爱的罗曼斯133
 30．小奏鸣曲135

31. 悲伤的泪 ... 137
32. 小罗曼斯 ... 139
33. 浪漫曲 ... 141
34. 加洛普舞曲 ... 142
35. G大调小步舞曲 ... 143
36. 布列舞曲 ... 144
37. 小步舞曲 ... 145

第七章　快乐的重奏曲

1. 玛丽有只小羊羔 ... 146
2. 新年好 ... 147
3. 生日歌 ... 148
4. 小蜜蜂 ... 149
5. 小星星 ... 150
6. 多年以前 ... 151
7. 四季歌 ... 152
8. 龙的传人 ... 153
9. 红河谷 ... 154
10. 同桌的你 ... 155
11. 桑塔·露琪亚 ... 156
12. 卡秋莎 ... 157
13. 雪绒花 ... 158
14. 铃儿响叮当 ... 159
15. 送别 ... 160
16. 月亮代表我的心 ... 161
17. 友谊地久天长 ... 163
18. 茉莉花 ... 164
19. 小城故事 ... 165
20. 卖报歌 ... 166
21. 绿袖子 ... 167
22. 连德勒舞曲 ... 169
23. 月光 ... 170
24. 平安夜 ... 173
25. 西班牙小夜曲 ... 174
26. 卡布里岛 ... 177
27. 慕尼黑波尔卡 ... 178

古典吉他基础入门

第一章

一、基础乐理知识

1. 五线谱的线与间

五线谱的五条线由低到高依次叫做一、二、三、四、五线。由五线所形成的"间",也由低到高依次叫做一、二、三、四间。

例:

```
第五线 ——————————————————
第四线 ——————————————————  第四间
第三线 ——————————————————  第三间
第二线 ——————————————————  第二间
第一线 ——————————————————  第一间
```

为了记录更高或更低的音,在五线谱的上面或下面还要加上一些短线,叫做"加线"。由于加线而产生的间叫"加间"。

例:

```
上加二线 ——————————
上加一线 ——————————  上加二间
                    上加一间
——————————————————
——————————————————
——————————————————
——————————————————
——————————————————
下加一线 ——————————  下加一间
下加二线 ——————————  下加二间
```

2. 谱号

乐谱中每一行的开端都必须写谱号,古典吉他使用的是高音谱号,用"𝄞"表示。

例:

3. 音符与休止符

名　称	符　号	时　值 （以四分音符为一拍）	名　称	符　号	休止时值 （以四分音符为一拍）
全音符	𝅝	4 拍	全休止符	𝄻	4 拍
二分音符	𝅗𝅥	2 拍	二分休止符	𝄼	2 拍
四分音符	♩	1 拍	四分休止符	𝄽	1 拍
八分音符	♪	$\frac{1}{2}$ 拍	八分休止符	𝄾	$\frac{1}{2}$ 拍
十六分音符	𝅘𝅥𝅯	$\frac{1}{4}$ 拍	十六分休止符	𝄿	$\frac{1}{4}$ 拍

4. 音符的时值比例

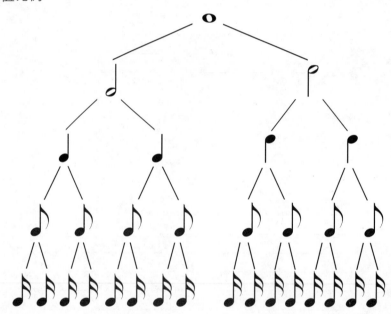

5. 小节线

由一个强拍到下一个强拍之间的部分叫做小节。小节与小节之间的垂直线，叫做小节线，小节线写在强拍前，在乐曲分段和终止处分别用段落线和终止线标记。

例：

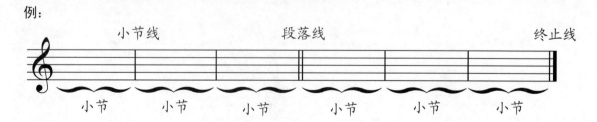

6. 基本音级

乐音体系中，七个有独立名称的音叫做基本音级。基本音级用音名和唱名两种方式标记。

例：

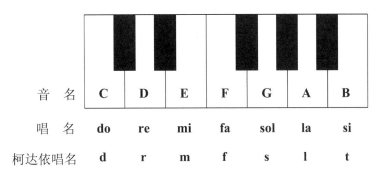

7. 变化音级

由基本音级变化而来的音级，叫做变化音级。变化音级所使用的符号，叫做变音记号。

① 升记号（♯）：表示基本音级升高半音。

② 降记号（♭）：表示基本音级降低半音。

③ 重升记号（𝄪）：表示基本音级升高两个半音。

④ 重降记号（♭♭）：表示基本音级降低两个半音。

⑤ 还原记号（♮）：表示把已经升高或降低的音还原。

8. 速度记号

速度记号是用来标明音乐进行快慢的记号。

意大利文	名　称	每分钟拍数
Grave	庄板	40
Largo	广板	46
Lento	慢板	52
Adagio	柔板	56
Larghteeo	小广板	60
Andante	行板	66

意大利文	名　称	每分钟拍数
Andantino	小行板	69
Moderato	中板	88
Allegretto	小快板	108
Allegro	快板	132
Presto	急板	184
Prestissimo	最急板	208

9. 力度记号

记　号	中文
f	强
ff	很强
fff	最强
mf	中强
cresc. 或 <	渐强

记　号	中文
p	弱
pp	很弱
ppp	最弱
mp	中弱
dim. 或 >	渐弱

10. 音阶

调式中的各个音，依次按音高由主音到主音的排列，叫做音阶。音阶由五个全音（大二度）和两个半音（小二度）构成。

音阶有大调音阶和小调音阶两种：

① 大调音阶——由主音依次向上排列，半音位于第Ⅲ、Ⅳ两级之间和第Ⅶ、Ⅰ两级之间。

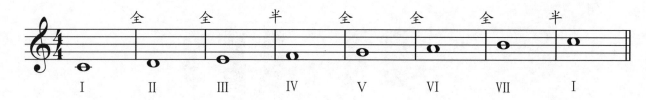

② 小调音阶——每个大调音阶都有相对应的关系小调音阶，它的主音是大调音阶的第六级音。关系大小调音阶调号相同。

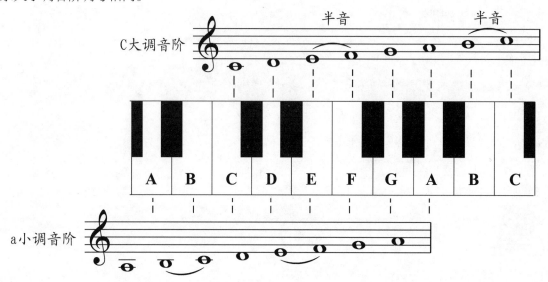

除自然小调之外，小调音阶还包括和声小调和旋律小调两种。

升高第Ⅶ级音的小调音阶叫做和声小调音阶。

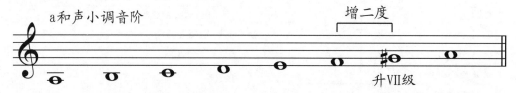

升高第Ⅵ、Ⅶ级音的小调音阶叫做旋律小调音阶。

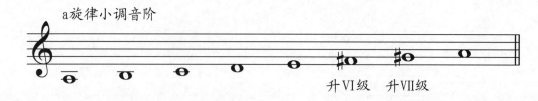

旋律小调音阶主要在上行时使用，其半音关系位于第Ⅱ、Ⅲ两级和第Ⅶ、Ⅰ两级之间；下行时，半音关系位于第Ⅵ、Ⅴ两级和第Ⅲ、Ⅱ两级之间，仍以a旋律小调为例：

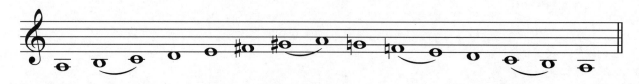

 二、初步了解吉他

1. 吉他的基本构造

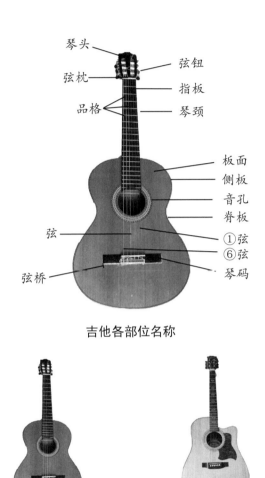

吉他各部位名称

古典吉他　　　民谣吉他

2. 吉他的选购

学吉他一定要有自己的琴。如果想要成为一名优秀的吉他手，那你一定要选购一把音准、手感、音色都不错的标准琴，通常市面上卖几百元的吉他的音准、手感都较差。初学者常有这种感觉：弹出的单音或者是和弦怎么也配不上歌曲，听起来别扭。下面介绍几点要点，也许对你购琴有些帮助。

（1）琴弦（常在十二品左右）距指板距离不能太高（0.4~0.5cm）。

（2）检查每一格琴弦是否打品。若轻弹都打品时，最好换一把再试。

（3）将弦调到标准音高，检查空弦、五品、七品、十二品音，若变音太大、音不准的话，换另一把吉他再试。

（4）检查指板是否平直，有无明显弯曲。

（5）检查弦轴齿轮是否有损。灵敏度高、不紧为好。

（6）确保琴体每一个接缝无缝隙或裂纹。

（7）泛音点（十二品）：每弦十二品自然泛音与实音相同为准。

3. 右手指甲

图1　　　　　　　　图2

三、古典吉他演奏前的常识

1. 坐姿与持琴姿势

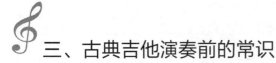

坐式（正面）　　　　　　　　坐式（侧面）

2. 右手拨弦方法

p	拇　指
i	食　指
m	中　指
a	无名指
ch	小指

①i、m、a指靠弦弹法　　　　　　　②i、m、a指勾弦（不靠弦）弹法

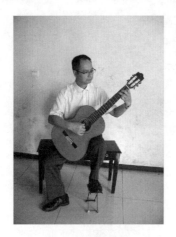 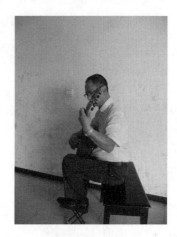

 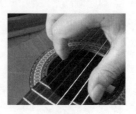 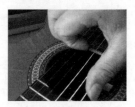

弹前　　　　　　弹后　　　　　　弹前　　　　　　弹后

③ p指靠弦弹法 ④ p指不靠弦弹法

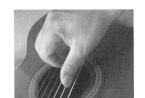 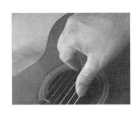 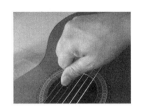

 弹前 弹后 弹前 弹后

3. 左手按弦方法

T	拇 指
1	食 指
2	中 指
3	无名指
4	小 指
0	空 弦

① 1、2、3、4指按弦（如图1~图4所示）

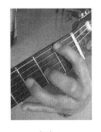 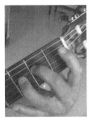 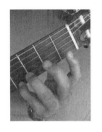

 图1 图2 图3 图4

② T指持琴的位置（如图1、图2所示）

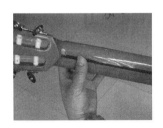

 图1 图2

③ 左手大横按姿势（如下图所示）

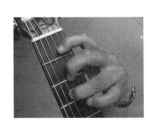 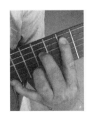 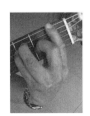 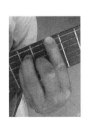

 小横按① ② 大横按① ②

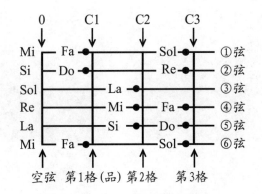
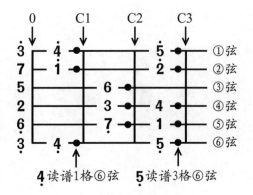

音名位置 左手指尖按在黑点处　　　　　　　　　　简谱位置

4. 吉他指板C调常用音符（五线谱、六线谱、简谱对照表）

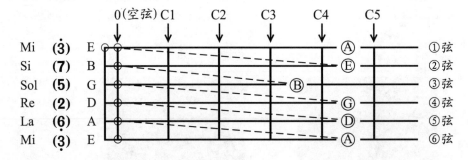

5. 吉他的调弦

（1）空弦音位置

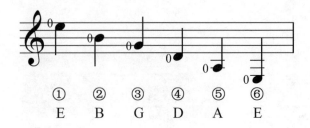

（2）调弦法

① ①弦的空弦音是E音（C调的 $\dot{3}$ 音），可用钢琴作为标准来调弦；或者用音叉的A音（C调的 $\dot{6}$ 音）为标准音来调第一弦C5品的音。

② 按上图所示,将②弦C5品的音调到和①弦空弦音等高(E音),与①弦同时弹奏时振幅达到最大为准。

③ 按上图所示,相邻弦的调音法分别为:

A. 调③弦C4品B音与②弦空弦音同高,或用共振法调。

B. 调④弦C5品G音与③弦空弦音同高,或用共振法调。

C. 调⑤弦C5品D音与④弦空弦音同高,或用共振法调。

D. 调⑥弦C5品A音与⑤弦空弦音同高,或用共振法调。

(3)用电子调音器调音法

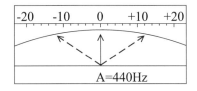 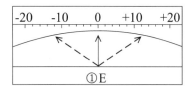

将电子调音器的振幅调到A=440Hz。

调准每根弦的空弦音,指针在中间0位置为准音,左边表示音偏低,右边表示音偏高。

四、古典吉他入门——单音练习

1. 古典吉他空弦练习

右 手		左 手	
p	拇 指	T	拇 指
i	食 指	1	食 指
m	中 指	2	中 指
a	无名指	3	无名指
ch	小 指	4	小 指
		0	空 弦

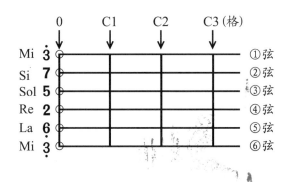

练习时需注意:

① 边弹边看五线谱,边唱谱。

② 右手i、m指交替靠弦弹奏。

开始弹奏:

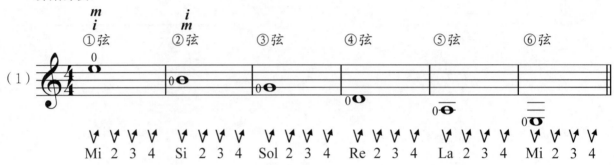

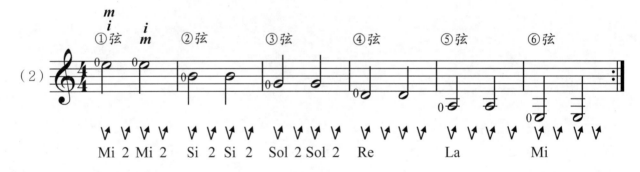

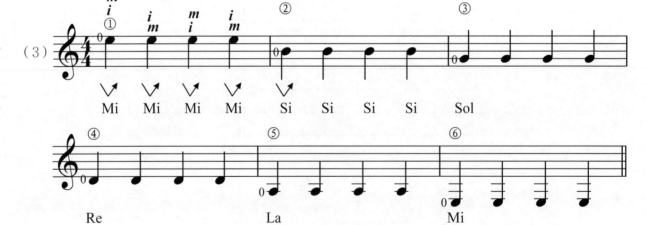

2. 认识1、2、3三个音的练习

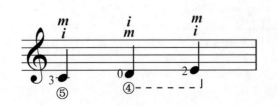

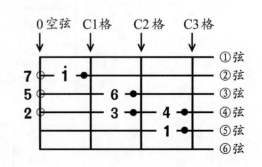

Do：左手3指（无名指）按⑤弦的3格，右手m指（中指）向⑤→⑥弦方向靠弦弹奏，唱Do音。

Re：④弦的空弦，右手i指（食指）向④—⑤弦方向弹奏唱Re音。

Mi：左手2指（中指）按④弦的2格，右手m指向④—⑤弦方向弹奏，唱Mi音。

简谱对应唱名： Do Re Mi
　　　　　　　　　1　2　3

（1）全音符的练习：

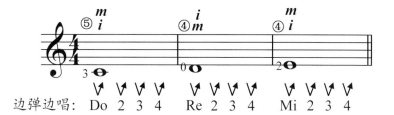

（2）二分音符的练习：

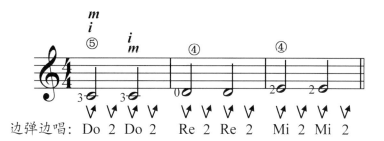

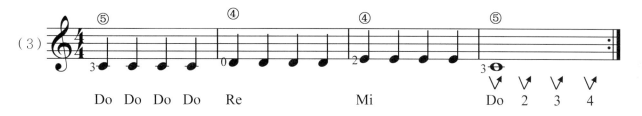

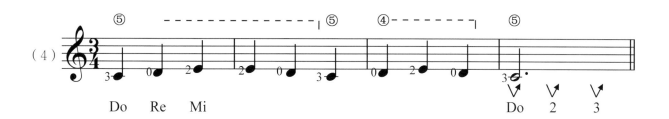

3. 认识**4、5、6**音的练习

注：① 简谱对应唱名：Do Re Mi Fa Sol La
　　　　　　　　　　　1　2　3　4　5　6

② 指尖按在右边吉他音位图（六线谱）中靠近格右边的黑点位置，单音一般用右手m、i指交替靠弦弹奏。

③ 以后的方法都是边弹边唱谱，延长音要数节拍弹。

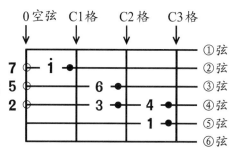

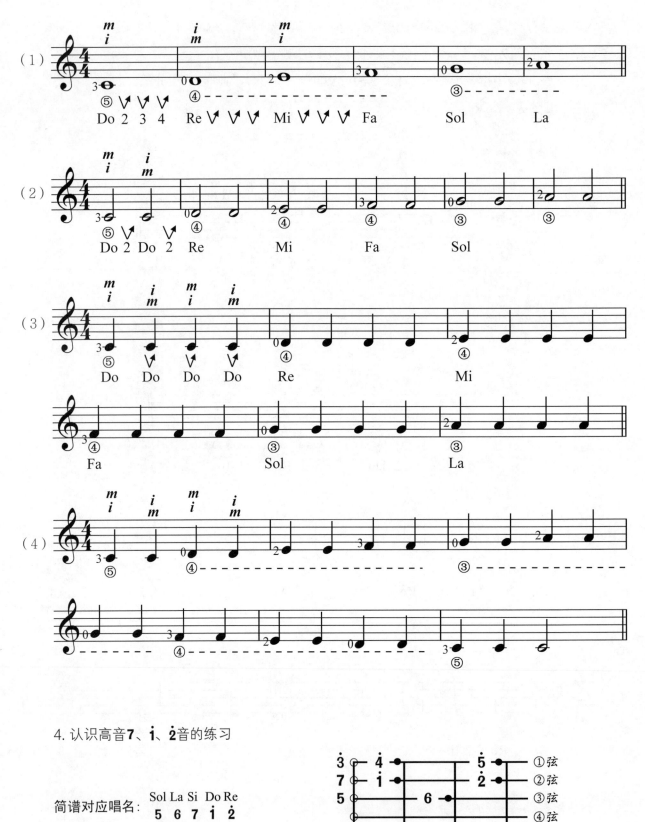

4. 认识高音 7、$\dot{1}$、$\dot{2}$ 音的练习

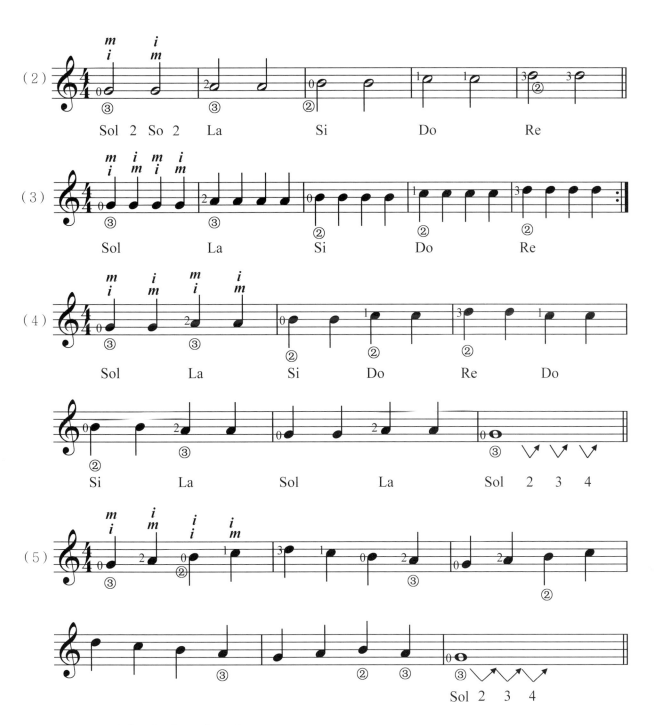

5. 认识高音 $\dot{3}$、$\dot{4}$、$\dot{5}$、$\dot{6}$ 音的练习

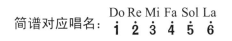

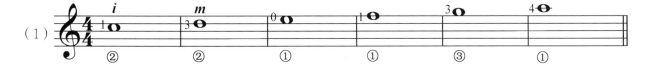

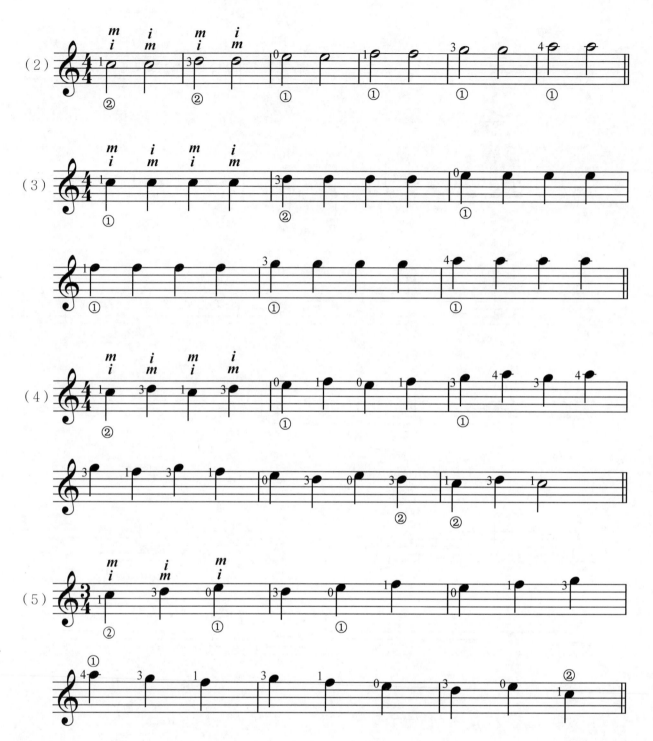

6. 认识低音 1、7、6、5 音的练习

注：简谱对应唱名： Do Si La Sol
　　　　　　　　　 1 7 6 5

④⑤⑥弦上的低音也可用右手P指靠弹奏弦。

P指向⑥→①弦方向靠弦弹奏，同时右手a、m、i指轻放在①②③弦上面。

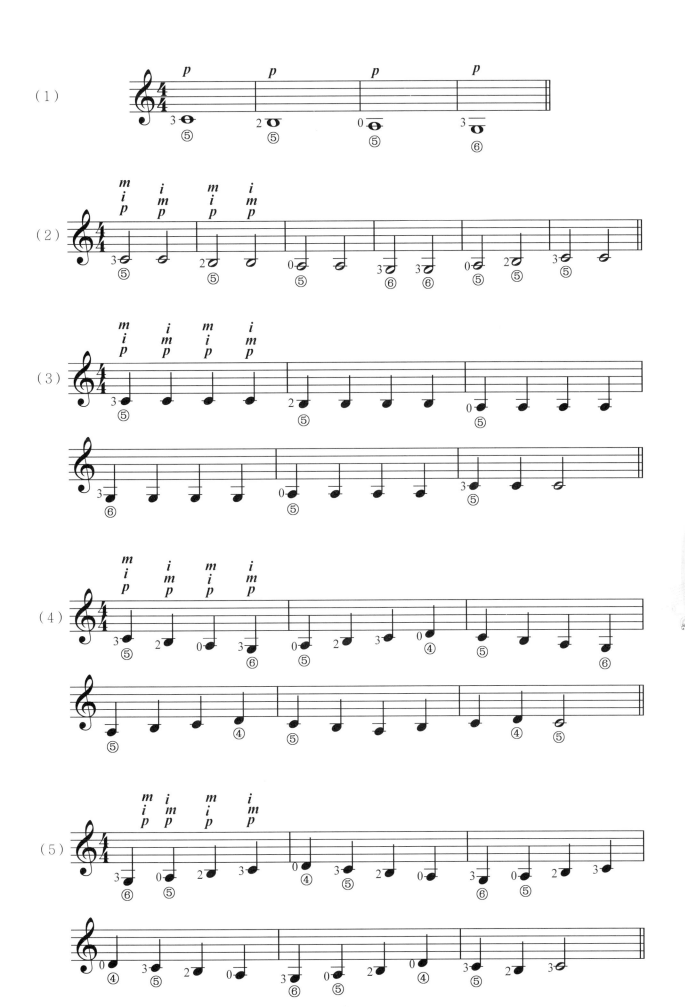

7. 认识低音 3̣、4̣、5̣ 音的练习

注：① 简谱对应唱名：

Mi	Fa	Sol	La	Si	Do
3̣	4̣	5̣	6̣	7	1

② 五线谱的下加四间唱Mi；下加四线唱Fa；下加三间唱Sol。

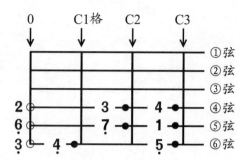

(1)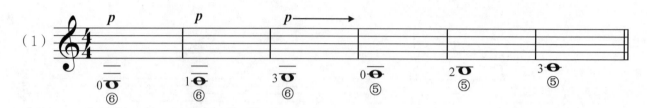

(2)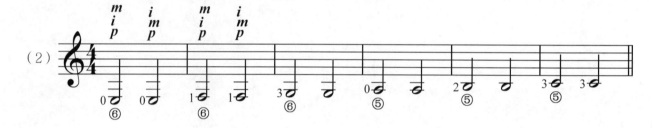

(3)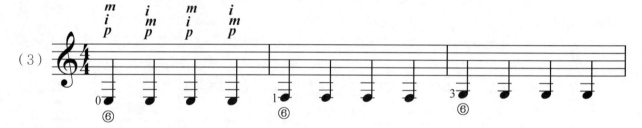

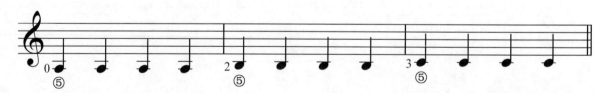

(4)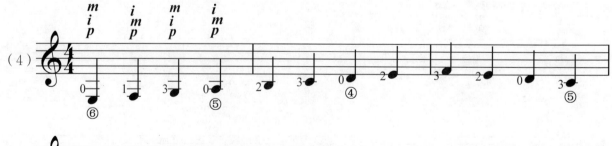

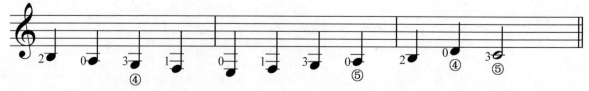

(5)

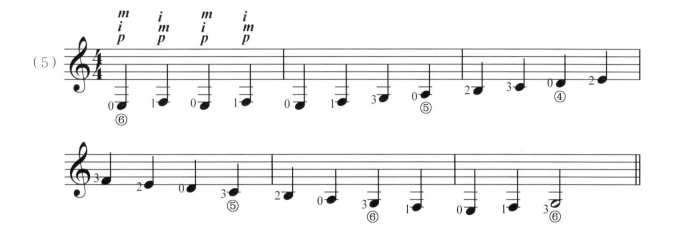

8. 低音④⑤⑥弦的综合练习

注：① 简谱对应唱名：

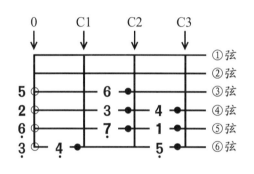

② 学会上行三度音程、下行三度音程推算音阶。

如上行：　1 3、2 4、3 5、4 6、
　　　　　5 7、6 i、7 2̇、i 3̇

下行：　i 6、7 5、6 4、5 3、
　　　　4 2、3 1、2 7̣、1 6̣

③ 完成这些音阶练习之后，就可以试着弹奏后面的乐曲独奏练习啦。

（1）唱谱弹奏

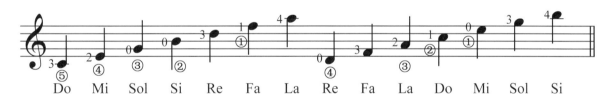

（2）三度音练习

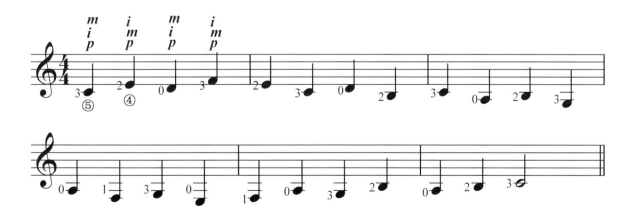

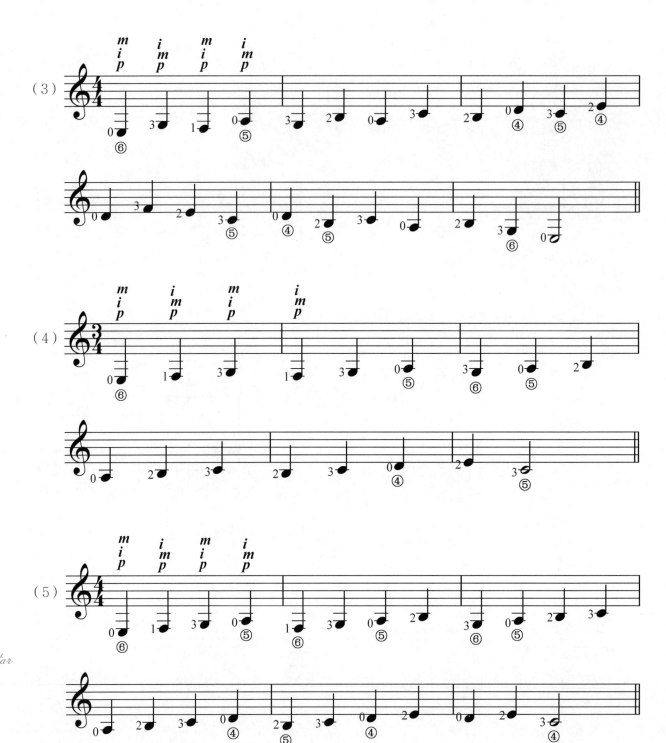

9. 古典吉他C1把位低音、中音、高音的综合练习

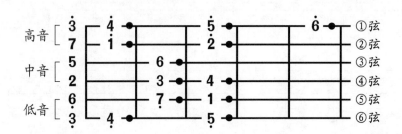

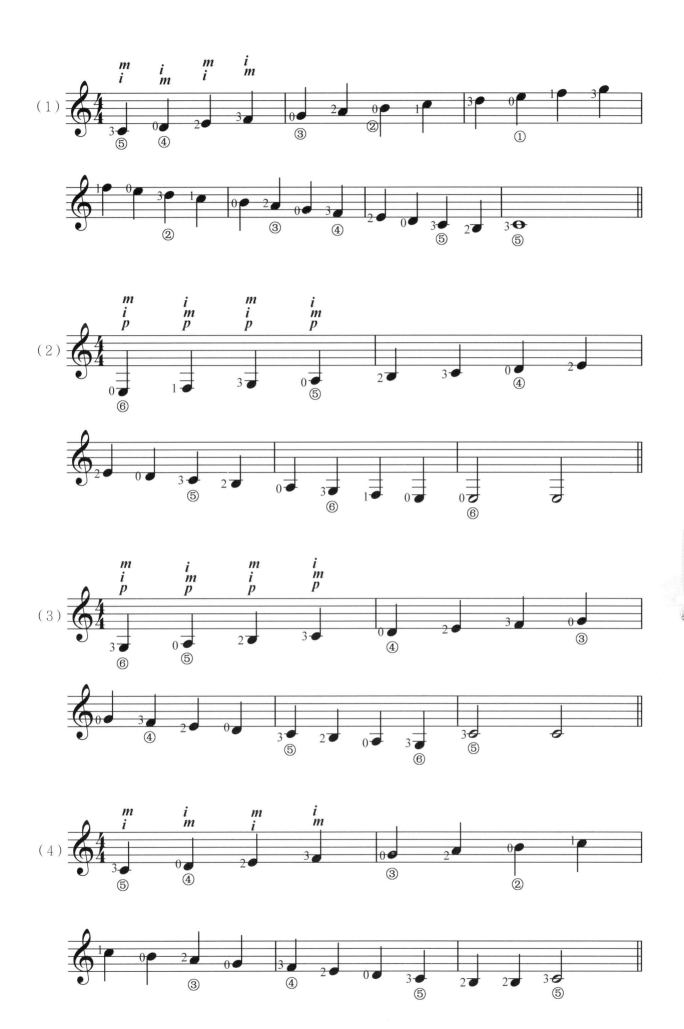

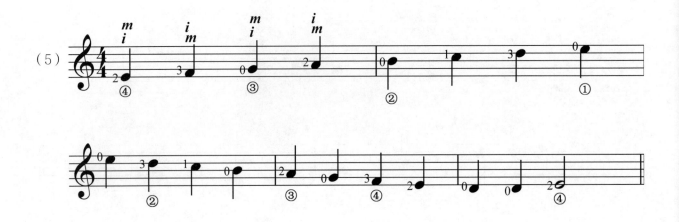
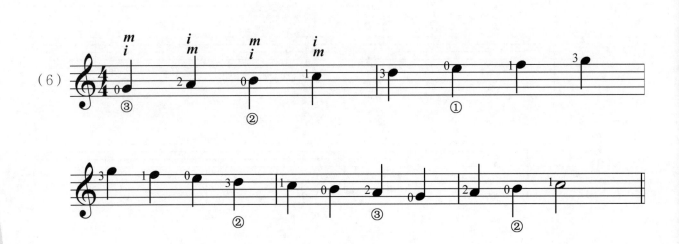

初级渐进练习曲

第二章

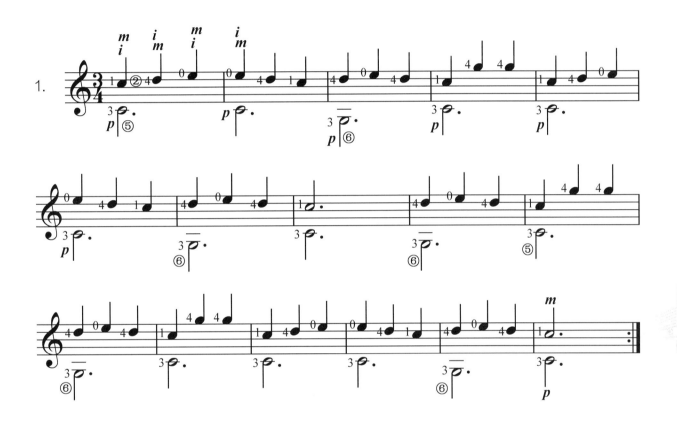

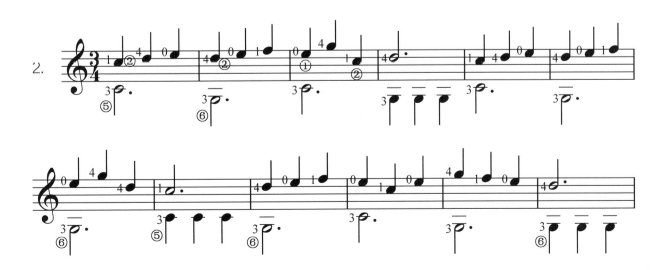

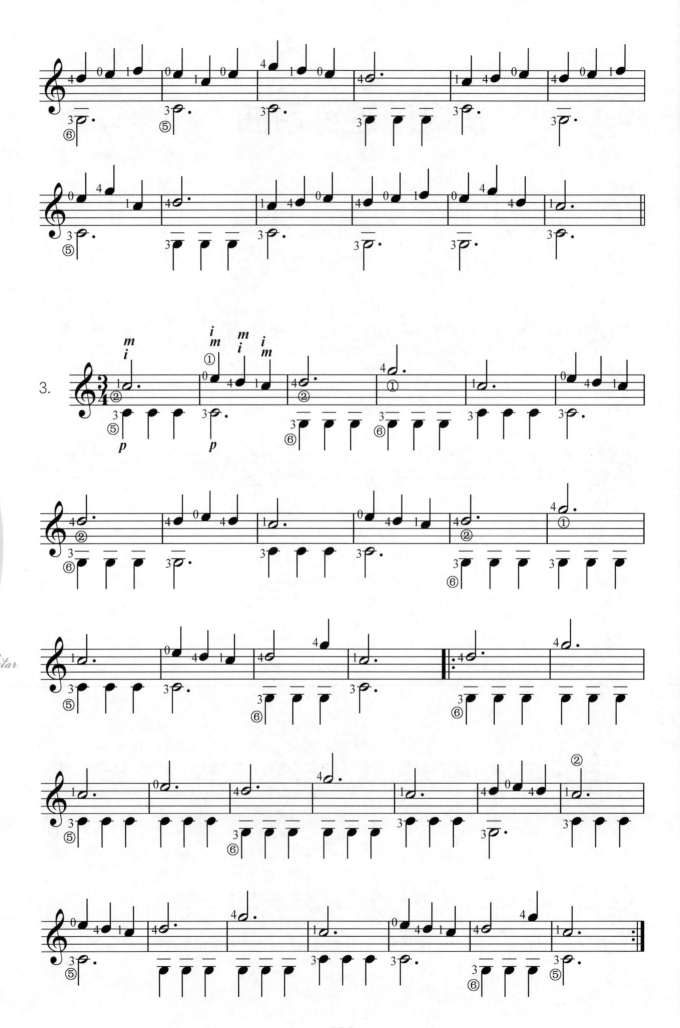

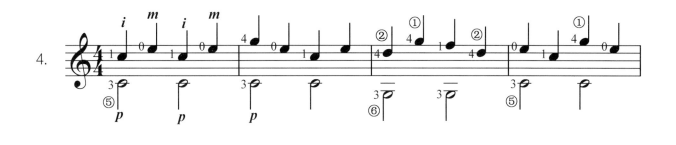
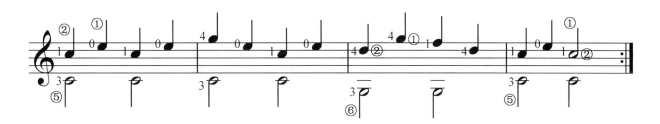
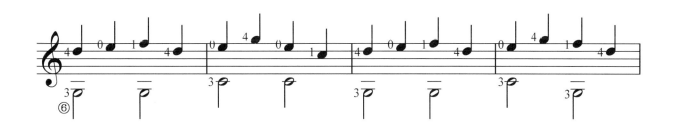
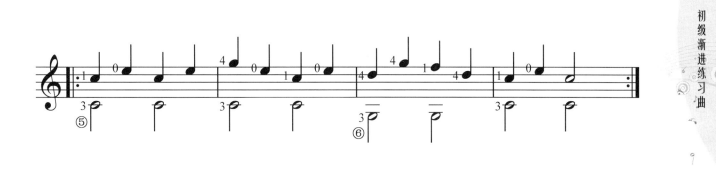
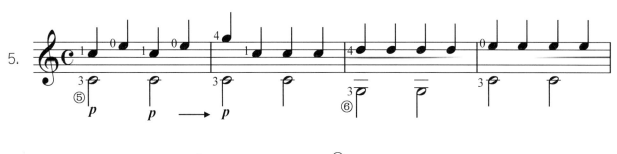
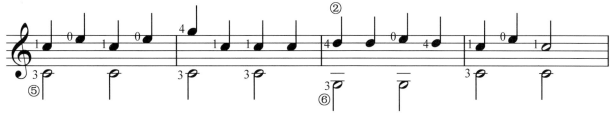

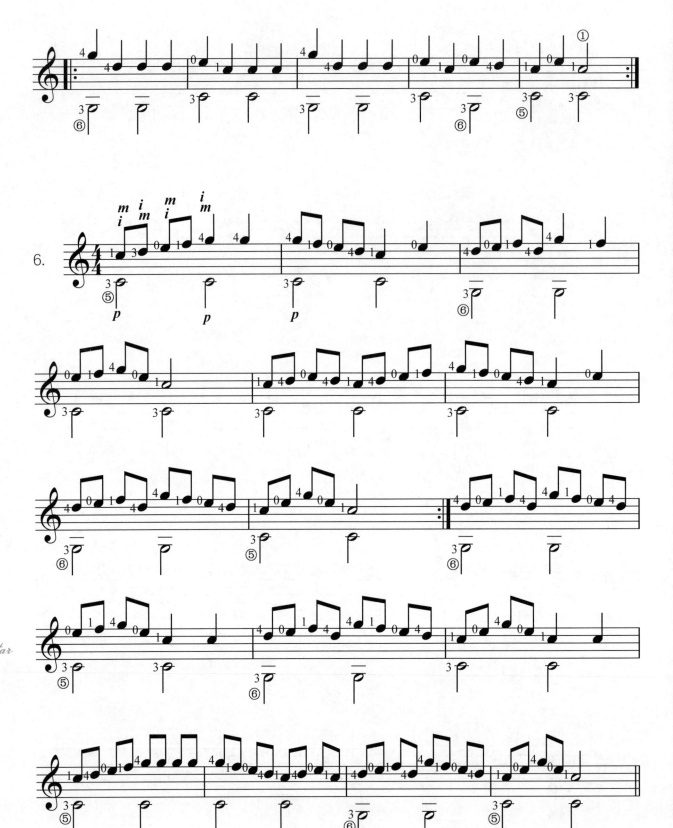

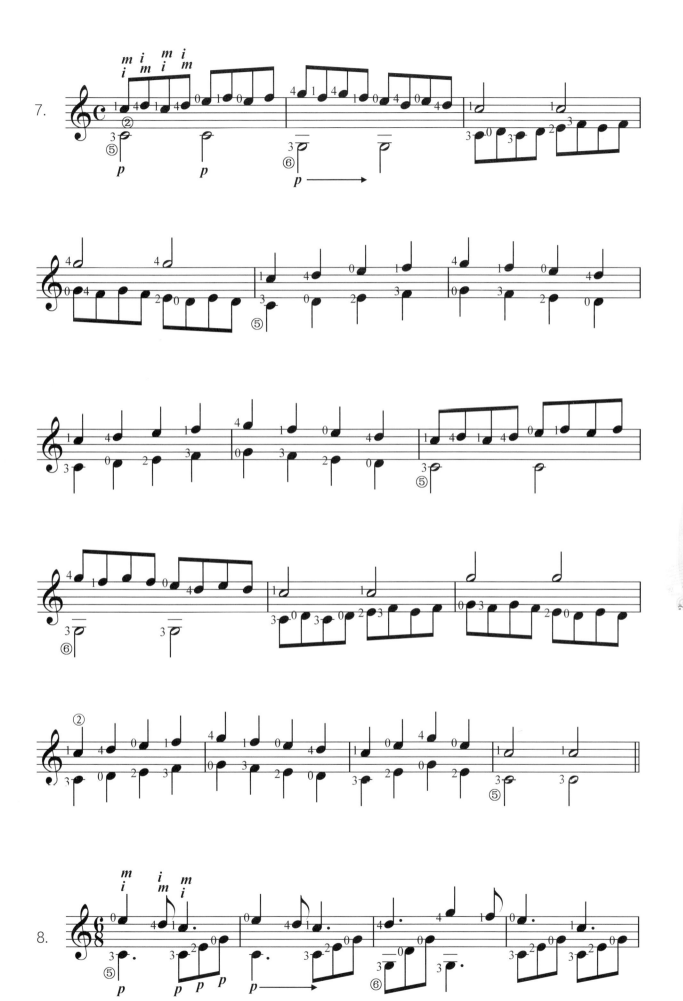

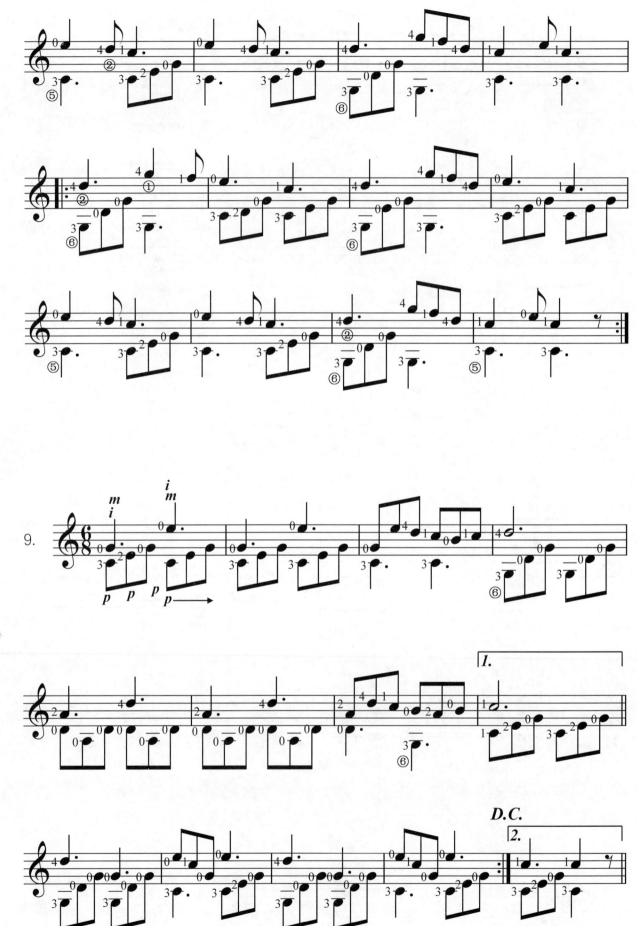

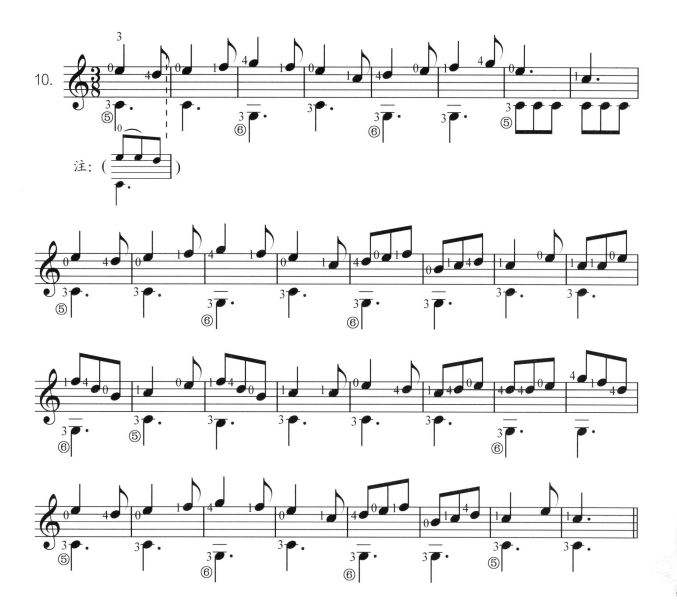

单旋律独奏乐曲 第三章

1. 玛丽有只小羊羔

欧美儿歌

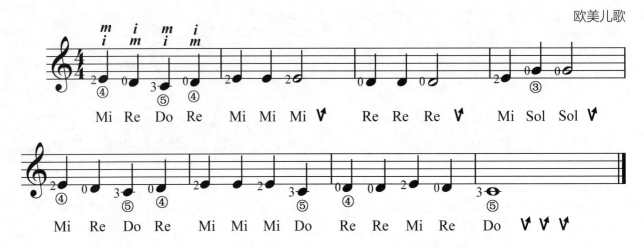

2. 小 蜜 蜂

欧美儿歌

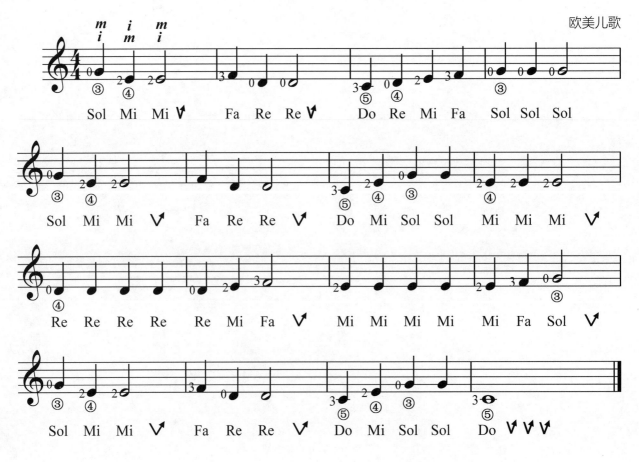

3. 小鼓响咚咚

李重光曲

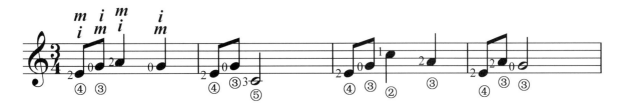
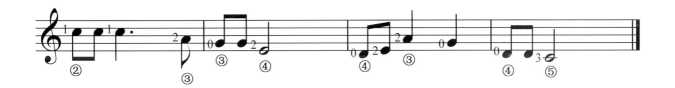

4. 飞吧小蜜蜂

德国儿歌

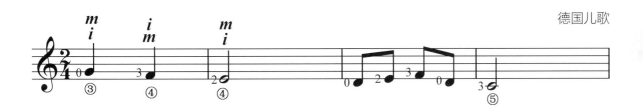
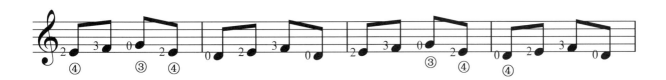
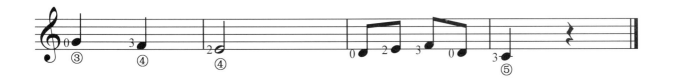

5. 小 星 星

欧美儿歌

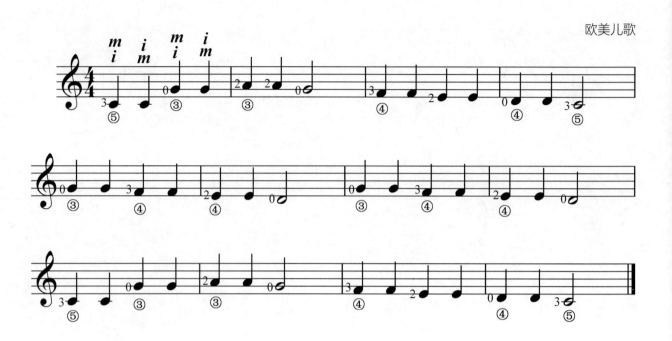

吉他音乐家——索 尔

　　索尔（Fernando Sor，1778—1839），西班牙作曲家、吉他演奏家。他是加泰隆人，1778年2月14日在巴塞罗那受洗礼。索尔自幼喜爱歌唱与吉他，并于1790年入蒙塞拉特修道院圣咏学校接受音乐教育，后来又在巴塞罗那的军事学校上学。索尔于1797年在巴塞罗那歌剧院发表其处女作：歌剧《卡利普索岛的特莱马科》。1799—1808年，索尔在军队里担任领干薪的挂名职务，主要滞留在巴塞罗那与马拉加，有时到马德里。在这段时期，索尔主要从事作曲与吉他演奏。他创作了交响曲、弦乐四重奏曲、经文歌以及用吉他或钢琴伴奏的波莱罗等西班牙歌曲，其早期的吉他曲也在这个时期完成。1813年由于政治原因，索尔离开祖国，流亡巴黎。1815年索尔到伦敦。1817年3月应伦敦爱乐协会邀请在伦敦首次演出新作《西班牙吉他与弦乐合奏的协奏作品》。1823—1827年索尔从伦敦途经德国到俄国居住。当时俄国流行西夫勒型七弦吉他。索尔则采用欧洲已常用的少一根弦的六弦琴演奏各种乐曲而受到欢迎。索尔后来创作吉他二重奏曲《俄罗斯的回忆》，以表达他的心境。19世纪20年代，索尔创作了七部芭蕾舞剧，其中在伦敦完成五部，其余在莫斯科（1826年）和巴黎（1827年）完成。1822年在伦敦首次演出的《灰姑娘》和1824年在莫斯科首次演出的《恋人是个画家》均获得好评。当时他作为著名舞剧音乐作曲家和杰出的吉他演奏家闻名欧洲。1827年后索尔定居巴黎，主要从事吉他音乐的教学与演奏。他在巴黎与西班牙著名吉他演奏家阿瓜多成为知交，为此创作吉他二重奏曲《两个朋友》。他们的合作演出受到欢迎。索尔的晚年悲惨，1839年7月10日在巴黎病逝。

6. 多年以前

英国民歌

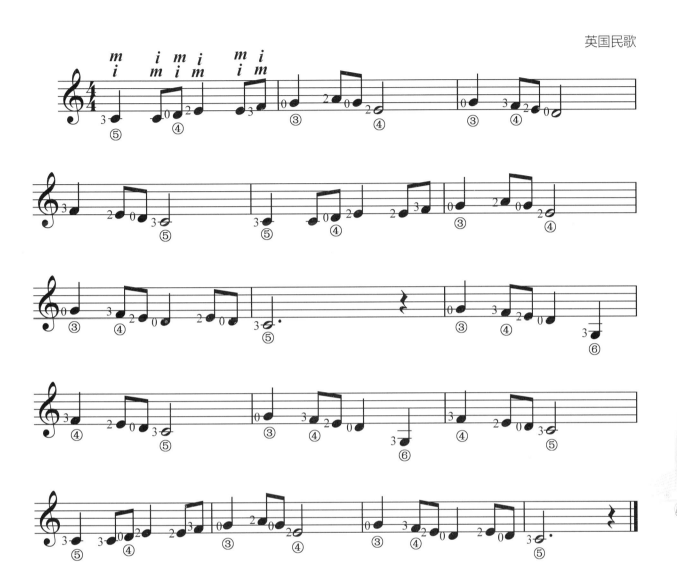

7. 简易波尔卡

德国儿歌

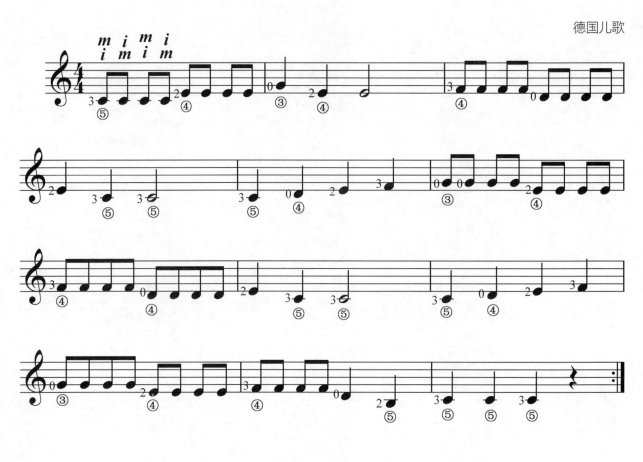

8. 粉刷匠

欧美民歌

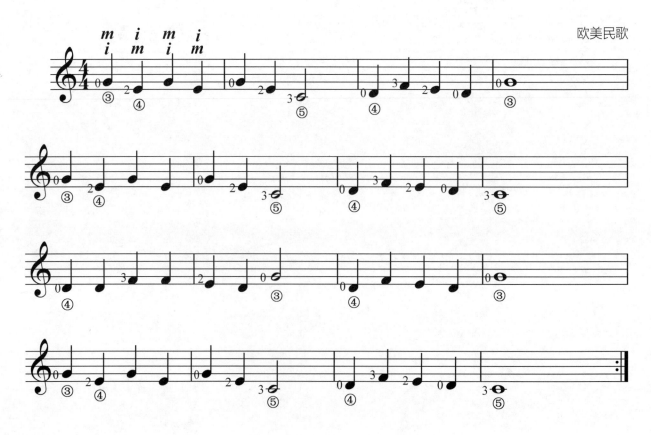

9. 小 毛 驴

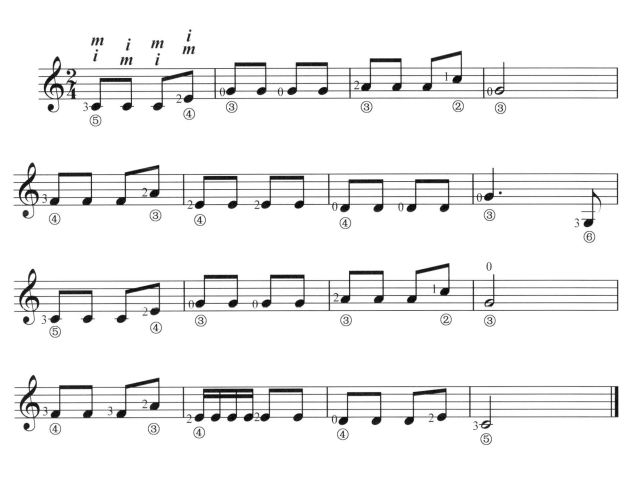

10. 上 学 歌

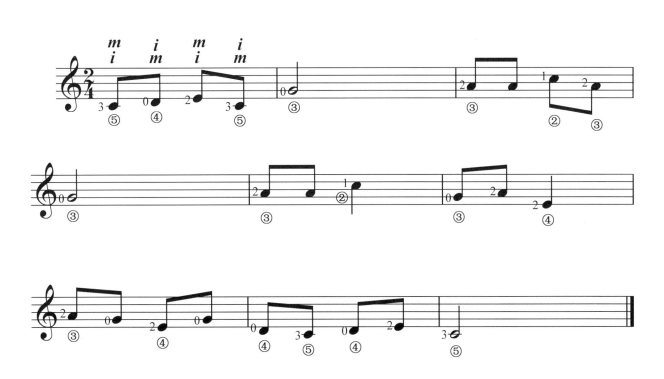

11. 丰收之歌

丹麦民歌

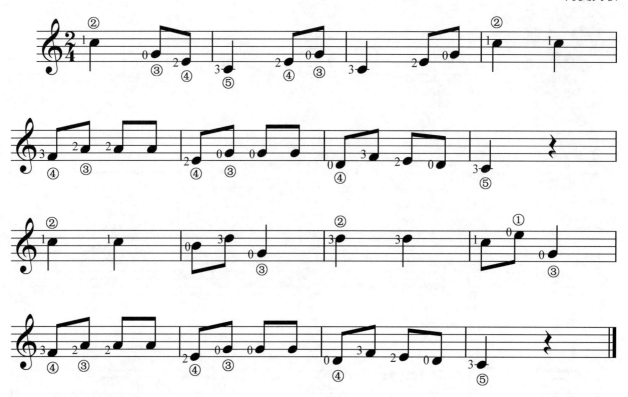

吉他音乐家——塔雷加

塔雷加（Francisco Tarrga,1852—1909），又译塔尔雷加、泰勒加、塔莱加，西班牙吉他演奏家、作曲家。弗朗西斯科·塔雷加被称为"近代吉他音乐之父"。塔雷加于1852年11月21日生在西班牙卡斯特利翁省比利亚雷亚尔，1909年12月15日卒于巴塞罗那。他的家境清寒，少年时代曾在制绳工厂做工，并师从盲音乐家曼努埃尔·冈萨雷斯学吉他，师从欧亨尼奥·鲁伊斯学钢琴。1874年塔雷加获得资助，入马德里音乐学院学习钢琴与和声等。1877年后除教吉他外，他还以马德里为中心，作为吉他演奏家开展活动。1878年在巴塞罗那举行第一次演奏会获得成功。1880年塔雷加到巴黎、伦敦演出，被称赞为"吉他的萨拉萨蒂"。1885年定居巴塞罗那，并常到西班牙和法国各地演出。不少20世纪上半叶主要吉他演奏家都出自他的门下，其中包括廖贝特、福特亚、普霍尔等人。在演奏技法上，尤其在弹弦法上塔雷加别开生面。他还使泛音奏法尤其是八度的泛音奏法成为吉他常用的一种演奏技法，而丰富了吉他的音色方面的表现性能。塔雷加创作的吉他曲约八十首，其中《阿尔罕布拉宫的回忆》《阿拉伯风格随想曲》《前奏曲集》已成为吉他音乐的经典名曲。此外抒情而高度发挥了吉他乐器独特的表现性能的《晨歌》《泪》《阿狄利达（玛祖卡）》等吉他音乐小品成为经常演奏的保留曲目。塔雷加曾把巴赫、海顿、莫扎特、贝多芬、舒伯特、肖邦、舒曼、门德尔松、阿尔贝尼斯等人的作品改编为吉他曲后公演，从而扩大了吉他音乐的曲目范围。这类改编曲有一百二十曲。另外还作有吉他二重奏曲二十首。跟萨拉萨蒂和塔雷加都相识的一位音乐家曾对萨拉萨蒂说："你是大名鼎鼎的小提琴家，塔雷加是吉他音乐的大艺术家。你已经拥有出色的乐曲，但是塔雷加却必须自己动手创作所有的演奏曲目。"由塔雷加创作和改编的乐曲现存两百多首。

12. 洋娃娃和小熊跳舞

波兰儿歌

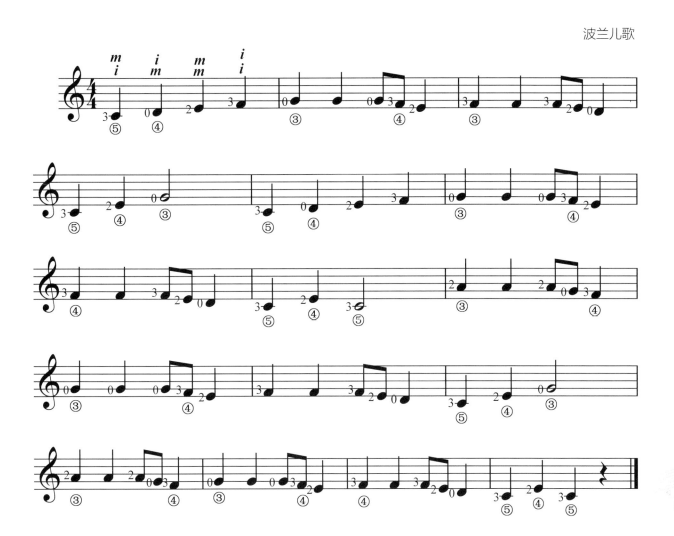

吉他音乐家——卡尔卡西

卡尔卡西（Matteo Carcassi,1792—1853），19世纪前半叶有影响的吉他演奏家与作曲家。卡尔卡西生在意大利佛罗伦萨，自幼学吉他，十八岁显露头角，被誉为名家。1820—1822年他居住在巴黎，后来往返于巴黎与伦敦之间，并多次访问德国。1836年曾一度归国，后又到英国各地演出，最后定居在当时的吉他文化中心巴黎，1853年1月16日在当地去世。卡尔卡西作有小奏鸣曲、变奏曲、随想曲、回旋曲、嬉游曲等各种吉他曲三百多首。《卡尔卡西练习曲二十五首》（25Edtudio，作品60）是他的主要代表作。另一代表作《卡尔卡西古典吉他教程》（作品59），估计最早于1836年首次出版，当时分为三个分册，1896年发表增补版，后来出版过经他人增删的各种版本。在吉他音乐教育方面，此书产生了广泛的影响。

13. 两只老虎

法国民歌

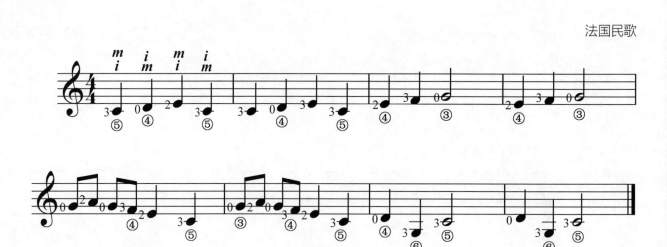

14. 新年好

欧美民歌

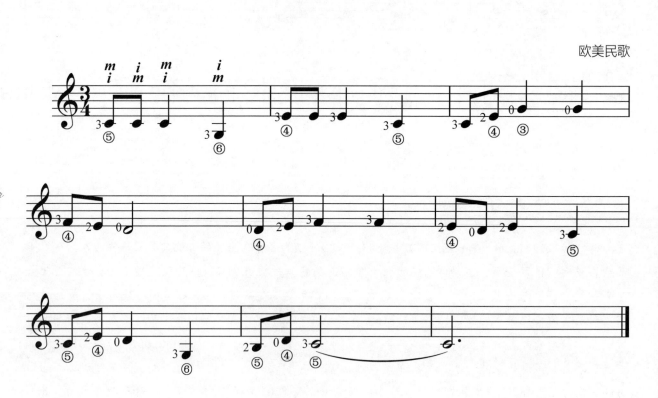

15. 生 日 歌

英国儿歌

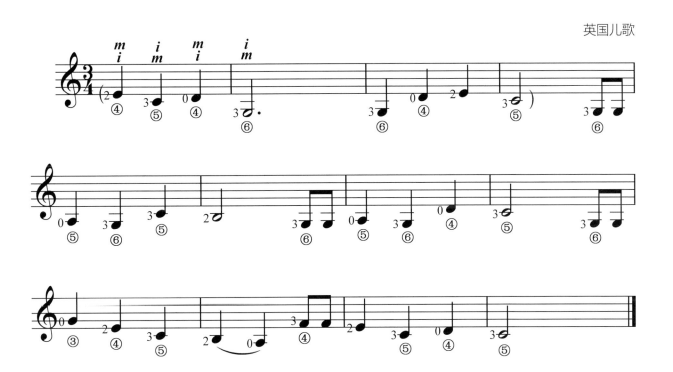

吉他音乐家——科斯特

科斯特（Napoleon Coste,1806—1883），法国吉他音乐家，浪漫乐派时期吉他音乐界的代表人物。科斯特从六岁开始学吉他，十八岁已成为吉他演奏家并教授吉他。1828年与另一演奏家萨格里尼（Luigi Sagrini)一起巡回演出朱里亚尼的《两把吉他协奏变奏曲》。二十四岁后在巴黎师从索尔，同时继续学习作曲技法。在这个时期他与著名吉他音乐家朱里亚尼，阿瓜多等相识，受到他们的影响。1840年科斯特开始发表作品。1856年五十岁作《管弦乐幻想曲》（作品28），在布鲁塞尔的马卡洛夫作曲比赛中得到了第二名。1863年由于右手手腕受伤而中断演奏，专门从事音乐创作。最著名的代表作是《练习曲25首》（作品38）。此外，他还作有《独奏曲六首》（作品53）等曲集多部。

16. 平 安 夜

欧洲民歌

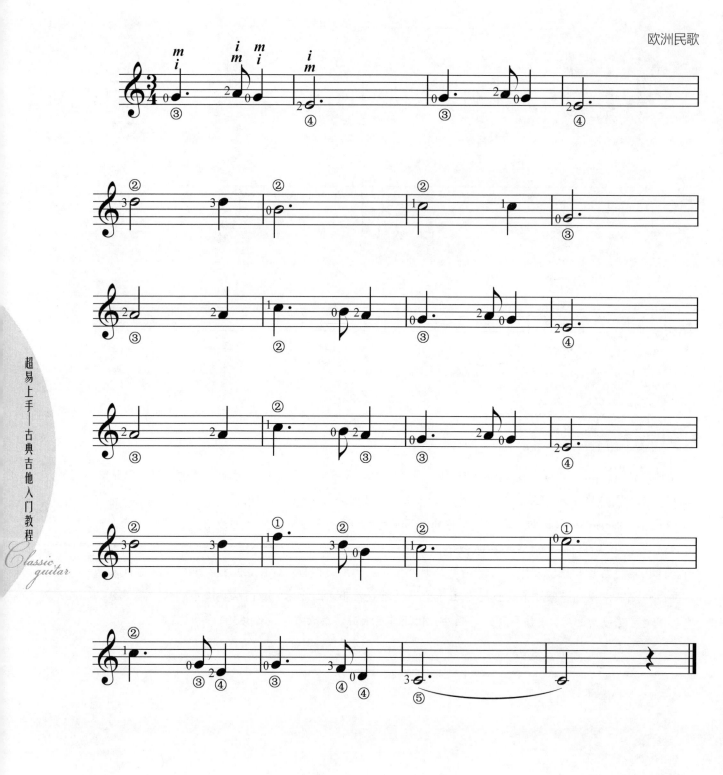

17. 在银色的月光下

王洛宾改编

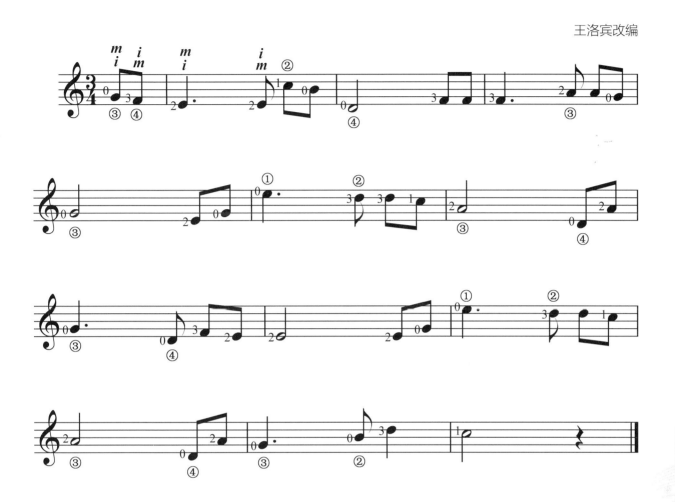

吉他音乐家——卡 诺

卡诺（Antoni Cano,1811—1897），西班牙吉他演奏家、作曲家。他生在洛尔卡，卒于马德里。卡诺的父亲是外科医生。他本人早期在马德里学医，取得外科医生资格后回故乡从医数年。行医的同时他也学习音乐，依据阿瓜多的吉他教程进修吉他演奏法。曾师从吉他演奏家阿亚拉（Vicentce Ayala）。1847年在阿瓜多的促进下举行吉他演奏会，并取得了成功。后改变志向，成为吉他演奏家。曾在西班牙各地旅行演出，在马德里出版了自己的吉他作品和吉他教材。1853年到法国和葡萄牙各地演出，1858年归国，曾在宫廷演奏并任职。1874年后，任国立聋哑学校的吉他教授度过余生。安东尼奥·卡诺作有五十多首乐曲，其中《小行板圆舞曲》格外著名，个别练习曲也录制过唱片。

18. 故乡的亲人

英国歌曲

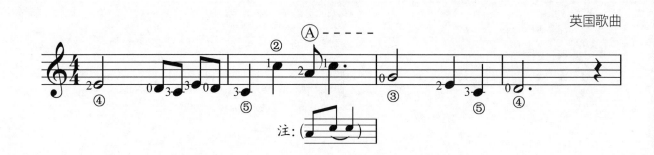
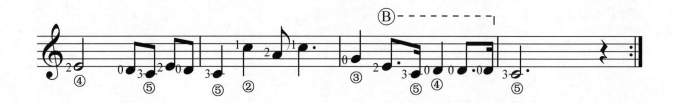
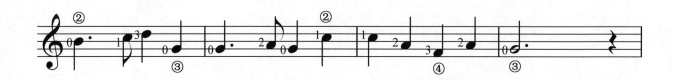
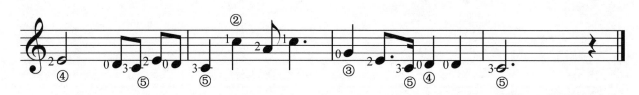

注：

① A为切分音+附点四分音符。

② B为附点八分音符。

19. 莫斯科郊外的晚上

前苏联歌曲

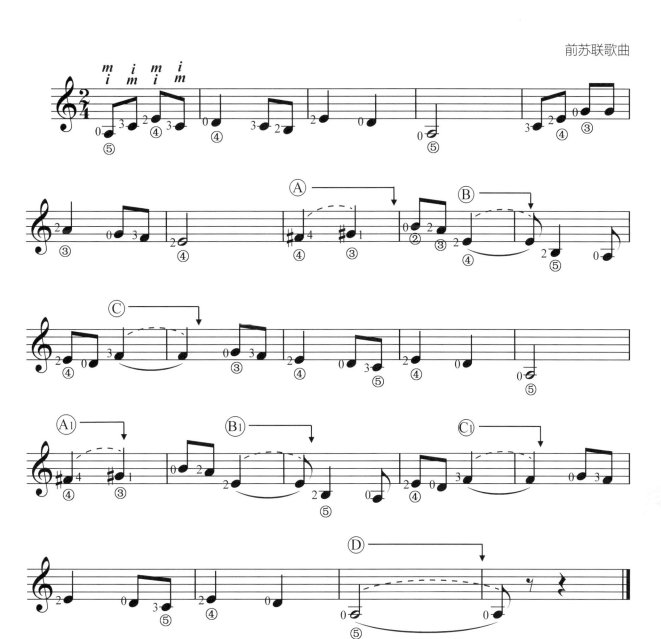

注：

① Ⓐ、Ⓐ₁ 为临时♯升记号，♯Fa在④弦上，用4指按第四格即♯Fa，♯Sol在③弦上，用1指按第一格即♯Sol。

② Ⓑ、Ⓑ₁、Ⓒ、Ⓒ₁、Ⓓ处同音高的圆滑线（连线）表示后音不弹，要把后音的时值加在前音上。

20. 半个月亮爬上来

维吾尔族民歌
王洛宾 改编

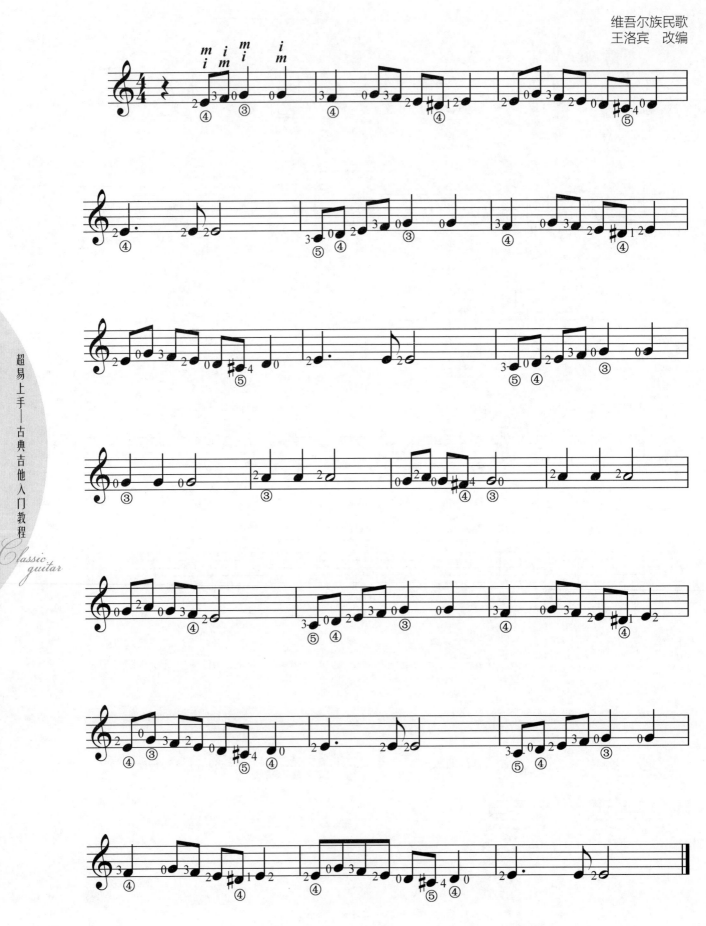

21. 欢 乐 颂

[德]贝多芬曲

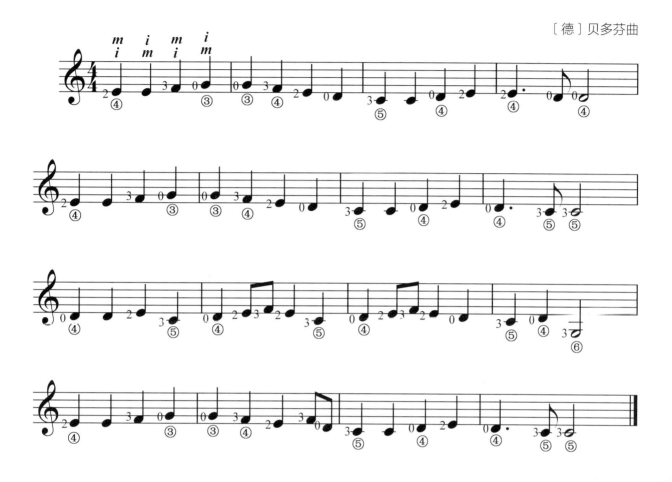

吉他音乐家——阿尔贝尼斯

阿尔贝尼斯（Isaac Manuel Franciso Albenz，1860—1909），西班牙民族乐派作曲家、钢琴家。伊萨克·阿尔贝尼斯于1860年5月29日出生在西班牙东北部加泰罗尼亚地区的赫罗纳省。他自幼跟姐姐学钢琴，四岁即在巴塞罗那的罗梅亚剧场举行独奏会，六岁随母到巴黎学钢琴，返回西班牙后于九岁入马德里音乐学院。十三岁前后单枪匹马周游西班牙各地举行演奏会，再从加蒂斯港航行到阿根廷，在布宜诺斯艾利斯登陆，在波多黎各和古巴多次举行独奏会。一年后继续旅行演奏，但到达纽约时身无分文，当了短时期的搬运工人。返回欧洲后在莱比锡受教于赖涅凯。后来在比利时布鲁塞尔音乐学院学习三年。1879年在学校获得最优秀成绩的一等奖。后来从事作曲与教学。阿尔贝尼斯的早期作品单纯明快，后期作品民族风格尤其浓郁，创作以钢琴曲为主。其代表作钢琴组曲《伊比利亚》《西班牙》《旅游回忆》《西班牙之歌》等，现在不仅作为钢琴曲演奏，同时还被改编为吉他曲，成了古典吉他的重要曲目。

22. 雪 绒 花

欧美民歌

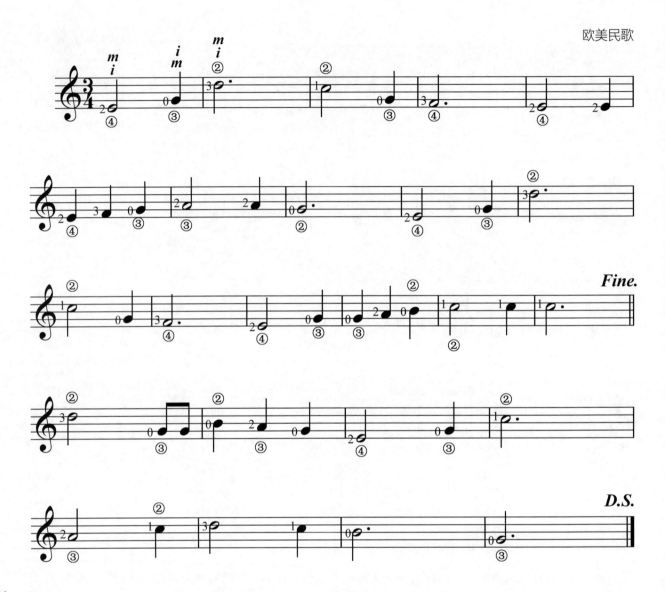

吉他音乐家——廖贝特

廖贝特（Miguel Llobet，1878—1938），西班牙吉他演奏家、作曲家。他生在巴塞罗那，父亲为雕刻家。廖贝特最早从阿莱格雷（Magin Alegre）学吉他，后来师从塔雷加。廖贝特与普霍尔一起被称为塔雷加的两大弟子。自1904年起常在欧美各地演出，其中包括在法国、阿根廷、德国、奥地利、美国、丹麦、瑞典、荷兰、意大利、捷克、苏联各国大城市的演出。廖贝特是塞戈维亚出现之前世界上最杰出的吉他演奏家。廖贝特作有《诙谐圆舞曲》《圣母及其圣子》等富有个性的吉他曲，其中根据故乡的民歌改编的吉他独奏曲集《加泰罗尼亚民歌集》是廖贝特的代表作。此外，由他改编的阿尔贝尼斯的《红塔》《塞维利亚》，格纳那多斯的《西班牙舞曲第五首》《戈雅的美女》以及舒曼的《儿童情景》等均获得很高的评价。1929年后，廖贝特还录制了若干快转唱片。

23. 卡 秋 莎

前苏联民歌

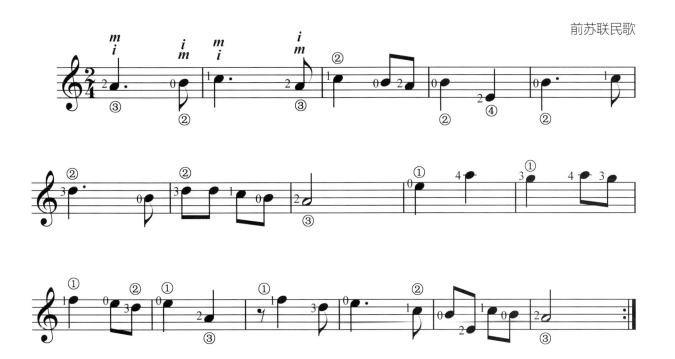

演奏提示：附点和切分音

1. 𝟑̇. 𝟐̇ （♩. ♪）音符后面的黑点叫附点，表示延长该音时值的一半。所以 𝟑̇. 的总时值是一拍半；♩. = ♩ + ♪，即2拍+1拍=3拍。

2. 切分音符是将强拍的位置由第一个音符转移到第二个音符上，如 ♪♩♪ 或 ♫♫ 。附点和切分音符在音乐中常用，且较难掌握，因此要多唱多练习。

24. 世上只有妈妈好

刘宏远曲

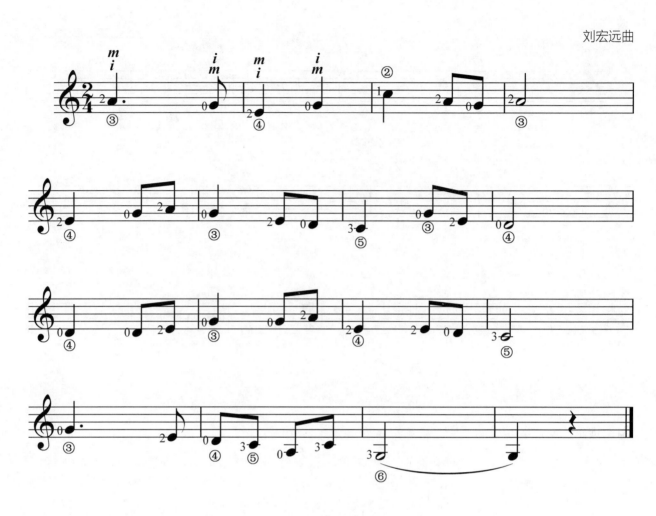

25. 在那遥远的地方

青海民歌

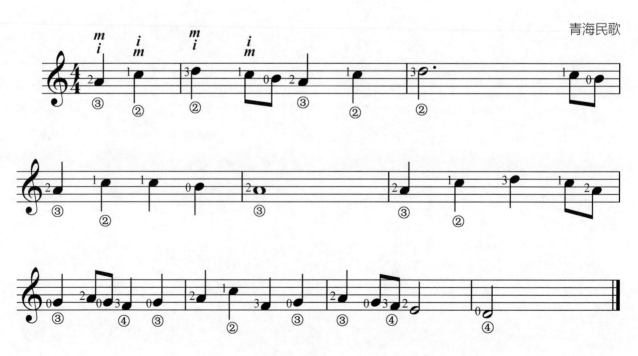

26. 红 河 谷

加拿大民歌

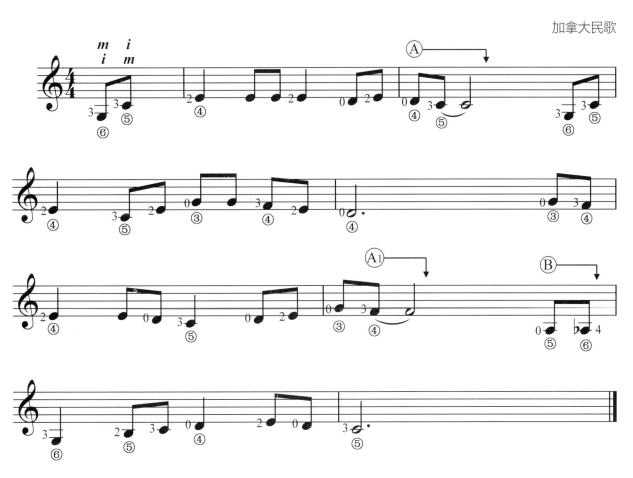

注:

 谱中的连线为同音高连线（圆滑线），后音不弹，只是延长前音的节拍。

Ⓑ♭为临时变音记号，标记在音的前方。表示这个小节中的La音要降半音，即♭A(♭La)音，左手4指按⑥弦第4格。

27. 龙的传人

侯德健曲

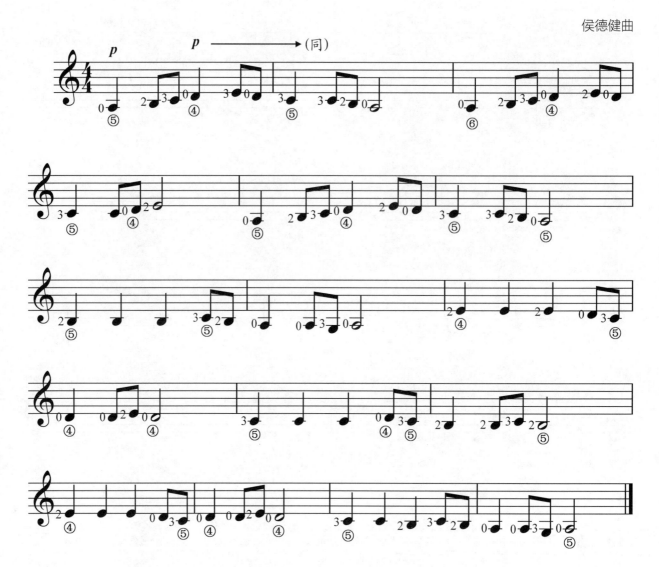

演奏提示：

右拇指（*p*指）靠弦弹奏，*a*指、*m*指、*i*指停放在①、②、③弦上。

28. 四 季 歌

日本民歌

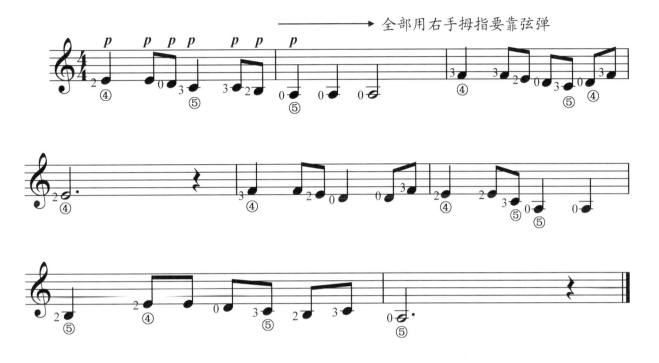

吉他音乐家——塞戈维亚

塞戈维亚（Andres Segovia，1893—1987），当代最杰出的西班牙吉他演奏家。安德烈斯·塞戈维亚于1893年2月21日生于西班牙南部哈恩省利纳雷斯。塞戈维亚两岁离开故乡，离开父母，在邻村的叔父家中生活。关于第一次接触吉他的情形，塞戈维亚回忆道："因为离开亲爱的妈妈，我悲痛之极，一直哭个不停。秃头有胡须没有牙齿的叔父是个温厚的老好人。叔父在我的面前坐下，为了让我忘记伤心事不哭，就一面做好像在弹吉他的手势一面唱'弹吉他不是学吉他……卜隆……是要叫胳臂用力……卜隆……顶硬上啊……卜隆'。直到我不哭而笑起来前，叔父一直反复唱着这支歌。接着他抓起我的左手，让我的手也合着'卜隆'的拍子动起来。我至今还记得，给他这样一弄，我真的开心起来了。这就是我的音乐的萌芽。随着时间的推移，这萌芽变为我一生顺利成长的树木。"塞戈维亚七八岁时移居格拉纳达度过少年时代。十岁左右时，他开始自学吉他，弹奏塔雷加和索尔等人的乐曲。关于当时的情况，塞戈维亚回忆道："塔雷加是当时的巨匠。但是我只有十岁，没有机会听到他的演奏，因为他住在离我很远的帕伦西亚……我等着塔雷加来到格拉纳达作旅行演出，但不幸塔雷加去世了。之后，我依然独自一人钻研……是的，我自己是我的老师，也是学生，所以在我一生中，至今没有发生过先生跟学生顶撞的事。我观察吉他之外的艺术家如何演奏他们的乐器，从而思考吉他的演奏法。比如说，我有过一位学钢琴的恋人。她并不专心致志于音乐，但是她的演奏对于我来说非常有用，产生了很大的影响。"

29. 茉 莉 花

江苏民歌

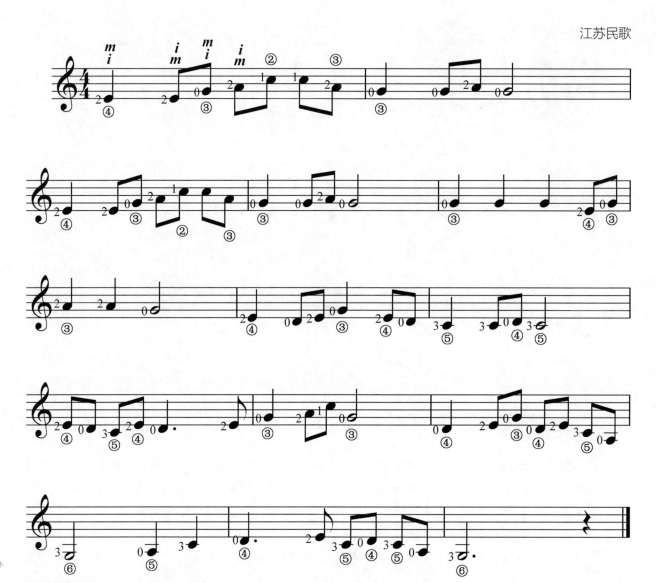

30. 卖 报 歌

聂 耳曲

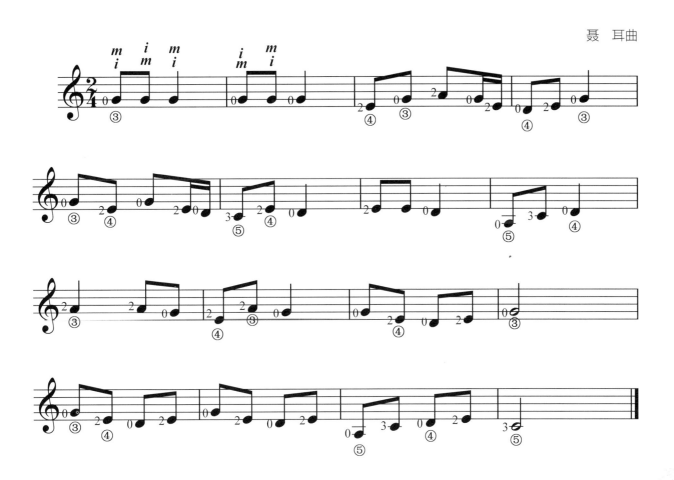

吉他音乐家——耶佩斯

耶佩斯（Narciso Yepes,1927—1997），又译叶贝斯，西班牙吉他演奏家。纳西斯·耶佩斯生在西班牙东南部的洛尔卡。他四岁开始学小型吉他，1939—1946年在巴伦西亚市音乐学院师从维森特·阿森西奥教授（1903—）。耶佩斯二十岁赴马德里，在西班牙国立管弦乐团协奏下演奏罗德里戈《阿兰胡埃斯协奏曲》，引起了极大反响。此后他以独奏家身份赴瑞士、法国、意大利各国演出。1950年耶佩斯入巴黎大学学习东方艺术和英国诗歌，同时向作曲家、小提琴家埃奈斯库和钢琴家基塞金求教，1952年为法国影片《被禁止的游戏》(Jeux interdits)配乐，并随着其中的《爱的罗曼史》风靡全球而一举成名。1963年前后，耶佩斯开始使用的附四根共鸣弦的十弦吉他为其演奏增光添彩。耶佩斯于1980年获得西班牙国王授予的艺术金质奖章。上世纪90年代，他每年要举行一百多场音乐会，成为当代最受欢迎的吉他演奏家之一。耶佩斯曾整理改编大量的古代乐谱，以丰富吉他曲目。他擅长于演奏近现代的西班牙作品，其乐曲处理造型性强，演奏技巧高超而洗练。耶佩斯录制的四十余张唱片中，除《阿兰胡埃斯协奏曲》外，《西班牙吉他音乐第一，二集》《维拉—罗勃斯前奏曲练习曲集》《索尔练习曲集》等均获得好评。

31. 娃 哈 哈

新疆民歌

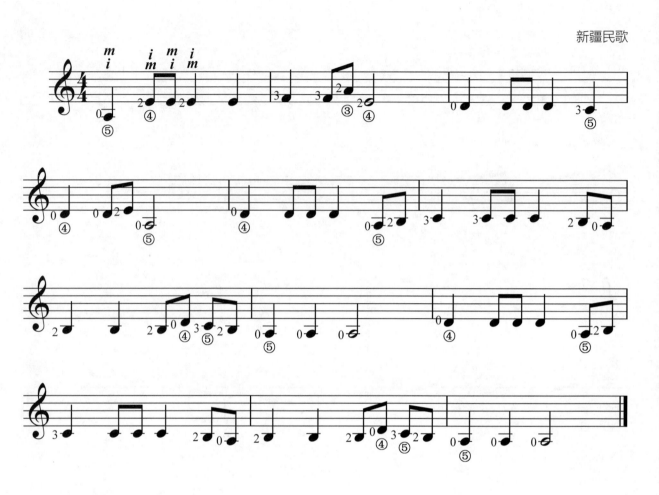

吉他音乐家——巴 赫

　　巴赫（John Sebastian Bach，1685—1750），德国作曲家。约翰·塞巴斯蒂安·巴赫生于爱森纳赫市的音乐世家。在巴赫一家几代人中间曾出现数十名音乐家。约翰·塞巴斯蒂安·巴赫自幼就显示出了音乐才能，最早从父母学小提琴、管风琴。十岁失去双亲后，由其兄约翰·克里斯朵夫·巴赫抚养，并继续钻研音乐。十八岁时，巴赫开始在阿恩斯塔德任教堂管风琴师，并开始作大合唱曲、古钢琴曲。1707年二十二岁移居缪尔豪森，1708—1717年在魏玛任宫廷管风琴师和宫廷乐团合奏长。在这九年期间巴赫创作了许多重要作品，如管风琴曲《d小调托卡塔与赋格》《c小调幻想曲与赋格》《c小调帕萨卡利亚与赋格》等。1717—1723年他在克滕任宫廷乐长时期所作的重要作品有历史上最早将十二平均律系统地应用于创作实践的《平均律钢琴曲集》（第一卷），以及古钢琴曲《半音阶幻想曲与赋格》《无伴奏小提琴奏鸣曲与组曲》《无伴奏大提琴组曲》《勃兰登堡协奏曲》等。后到莱比锡任圣托马斯教堂及其附属歌唱学校任乐长和教师，直到在当地去世。虽然巴赫在莱比锡的二十七年工作繁重，甚至要教学生拉丁语，但是依然创作了大量的作品，其中包括《马太受难曲》《b小调弥撒曲》《音乐的奉献》。他的代表作尚有《管弦乐组曲》（四首）、《g小调赋格》，古钢琴《法国组曲》《英国组曲》《帕蒂塔》各六套，以及大量管风琴曲等。

32. 同桌的你

高晓松曲

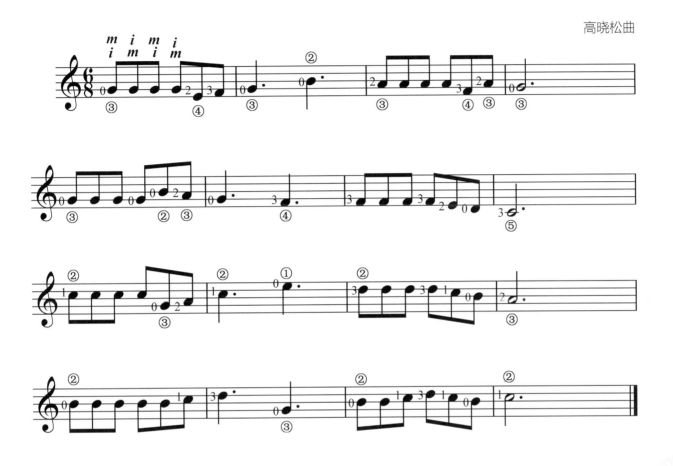

吉他音乐家——卡露里

费尔迪南度·卡露里（Ferdinando Carulli），意大利古典吉他演奏家、作曲家。1770年生于那不勒斯，1841年2月17日逝世于巴黎。卡露里从小学习大提琴，但真正引起他兴趣的则是吉他。卡露里的吉他可说是无师自通，吉他音乐在他手中有了无限的可能性，也可说卡露里是位天才的吉他演奏家、作曲家。1808年春天，38岁的卡露里来到巴黎，一直到他71岁逝世于巴黎，卡露里不曾踏出法国一步。在古典吉他第一黄金时期的作曲家中，他是第一个来到巴黎发展，亦在巴黎定居的。随着他的脚步，有卡尔卡西（1820年）、阿瓜多（1825年）、梭尔（1826年）等出色的吉他音乐家前往巴黎，古典吉他有了这群音乐家，便造就了吉他的黄金时期。

卡露里的作品，有编号的有360曲左右，没有编号的约有50曲。除了独奏曲之外，他写了很多吉他二重奏、吉他与小提琴、长笛、钢琴等室内乐曲，《回旋曲》是卡露里最出名的二重奏曲，选自编号34的《六首吉他二重奏》的第二首，包括了缓板与回旋曲两个乐章。

33. 送 别

奥德维曲

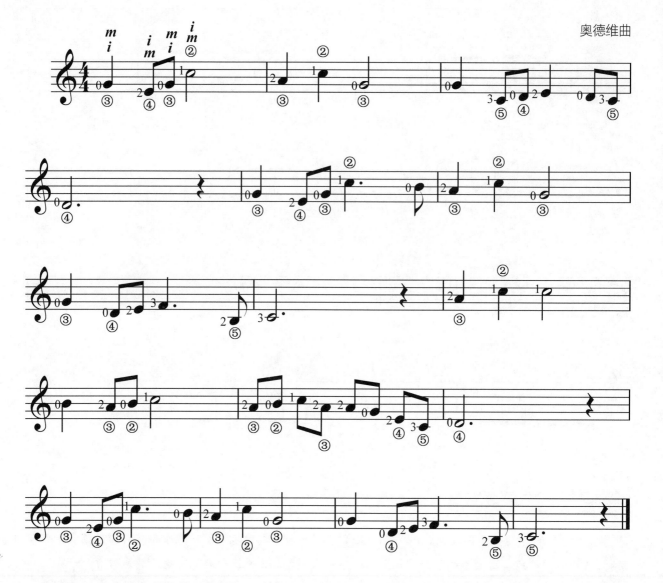

吉他音乐家——布罗威尔

布罗威尔（Leo Brouwer, 1939—），古巴作曲家和吉他演奏家。里奥·布罗威尔1939年3月11日出生于古巴。他十七岁时就发表了第一首吉他曲。结束哈瓦那国立音乐学院的学业后，1959年，布罗威尔进入纽约茱莉亚音乐学院学习作曲。布罗威尔的作品在现代吉他音乐中有非常重要的地位。他的作品风格多变、音乐前卫、旋律浪漫，尤其是《简易练习曲集》（共十二首），更是跨入现代音乐、现代吉他的必备曲目。

34. 长城谣

刘雪庵曲

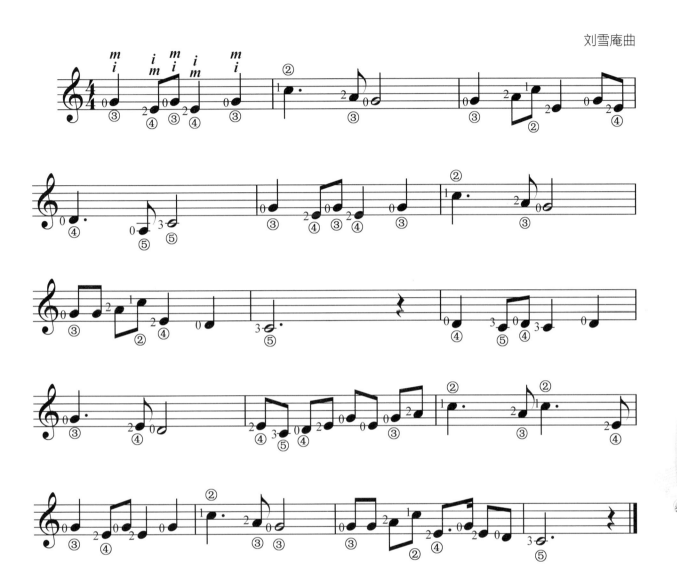

35. 我爱北京天安门

金月苓曲

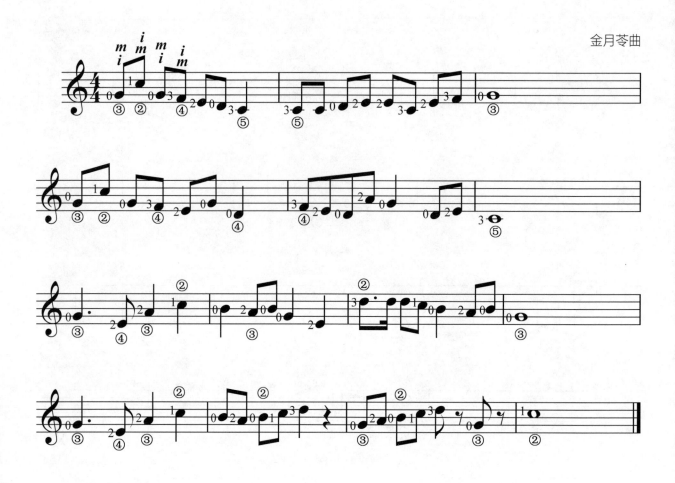

吉他音乐家——巴里奥斯

巴里奥斯（Agustin Pio Barrios, 1885—1944），巴拉圭天才吉他演奏家奥古斯丁·巴里奥斯生在圣胡安包蒂斯塔教区，自幼爱好音乐。1910—1924年巴里奥斯在拉丁美洲各国频繁演出。后来他又到了欧洲，在布鲁塞尔、汉堡各城市演出获得成功。返回南美洲后，于1939—1944年在圣萨尔瓦多的国立音乐学院任教授。除演出外，巴里奥斯还作有不少吉他曲。巴里奥斯对巴赫的作品格外崇拜，其创作也深受巴赫的影响。现在仍然经常演奏的代表作有《大教堂》《怀乡愁（肖罗曲）》《圆舞曲集》（作品8）《巴拉圭舞曲》《幽默曲》《蜜蜂》《"祈祷"前奏曲》等。约翰·威廉斯曾录制唱片专辑《巴里奥斯名曲集》。

36. 保卫黄河

冼星海曲

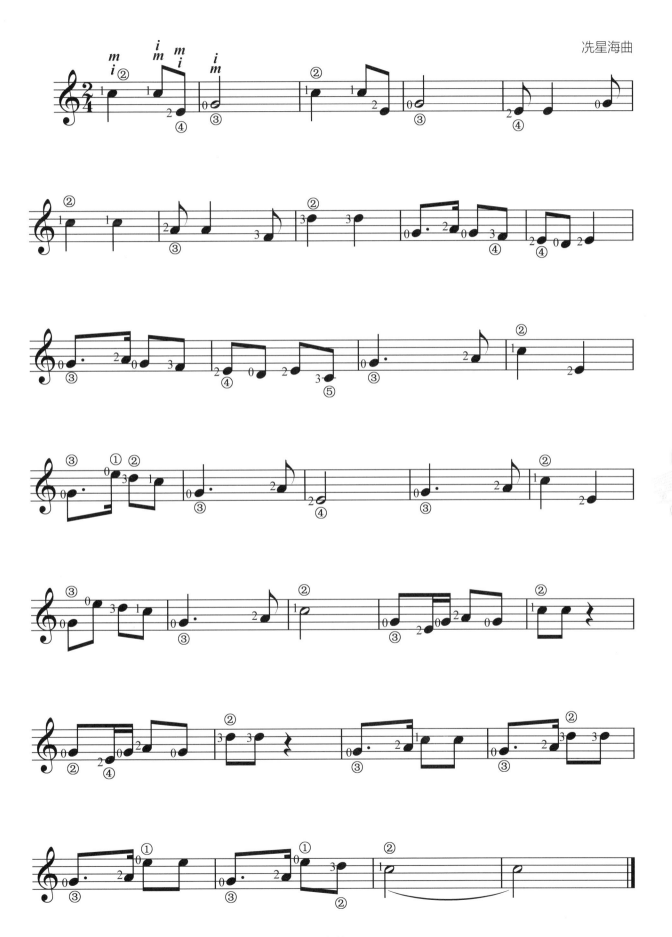

37. 小步舞曲

巴 赫曲

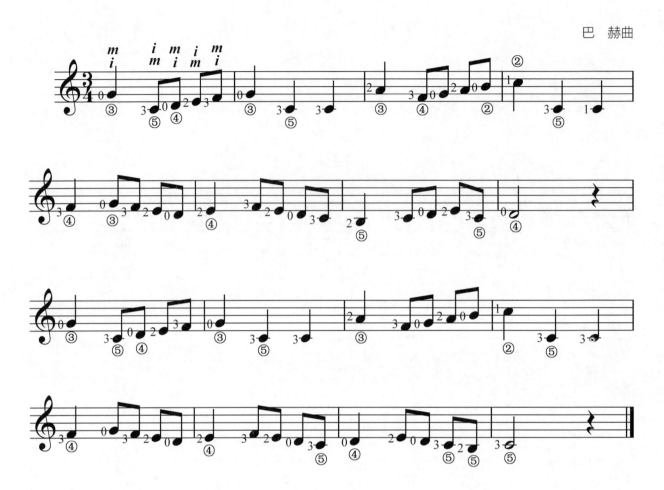

吉他音乐家——罗伯斯

维拉·罗伯斯（H·Villa Lobos），巴西著名吉他作曲家，生于1887年，逝于1959年。自幼学习大提琴与吉他，并钻研巴赫的音乐精神，他的作品中加入了大量的巴西传统音乐素材。36岁时罗伯斯赴法国游学，并发表他的新作，也让他成名于欧美的乐坛。他的作品多达上千首，最重要的作品就属他为吉他所写的《五首前奏曲》《十二首练习曲》与《就罗曲》，这些吉他作品可说是"现代吉他音乐"的先驱。罗伯斯的作曲手法打破了吉他音乐自古典、浪漫时期的吉他音乐风格，由于他对吉他这件乐器的深入了解，在作品中大量运用了同一指型在吉他琴格上移位，让吉他发出不同于其他乐器特有的音响效果。

38. 童　　年

罗大佑曲

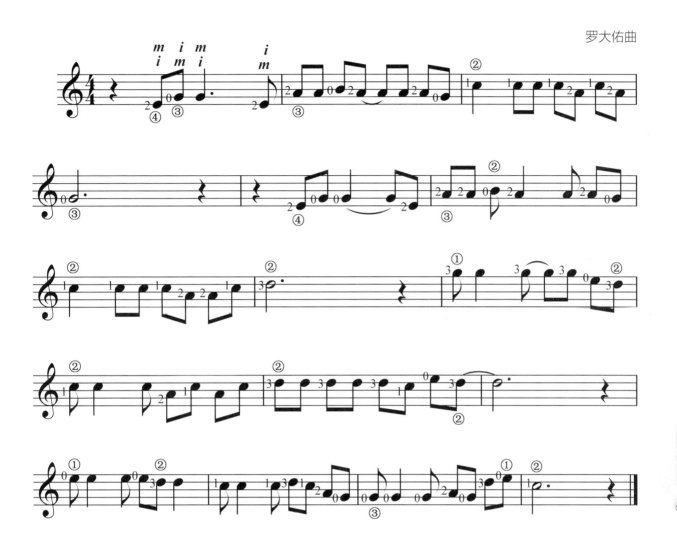

第四章 常用各调音阶和弦及技巧

一、C大调音阶及基本和弦

1. 音阶

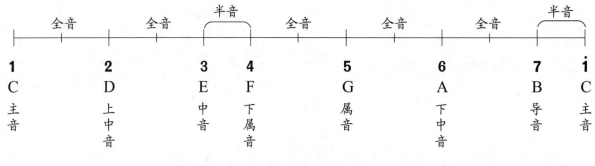

图1

2. 音程

音程是指任意两个音之间的距离，用"度"作为单位。常用音程有：

（1）同度：**1-1、2-2、5-5**；

（2）二度：① **1-2、2-3、4-5** 如图1所示，两音之间相隔两个半音为大二度。

② **3-4、7-i、5-♯5** 如图1所示，两音之间相隔一个半音为小二度。

（3）三度：① **1-3、4-6** 如图1所示，4个半音即大三度。

② **2-4、3-5** 如图1所示，3个半音即小三度。

3. 十二平均律

音阶中由C至高8度C之间被平均分为12个半音，这种律制被称为十二平均律。

（1）键盘图

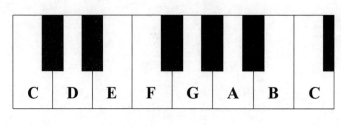

图2

相邻两个键（包括黑键）的音高距离为半音。

（2）吉他指板图

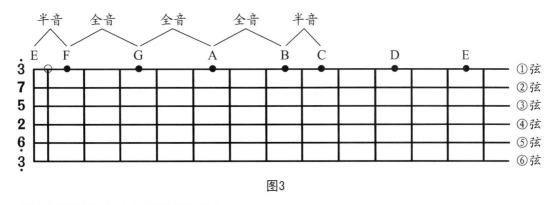

图3

上图中相邻品位上的音高距离为半音。

4. 和弦

由3个或3个以上的音按一定关系，如三度（或非三度）关系重叠的音叫和弦。

5. 和弦标记

（1）和弦通常用音名字母表示，如C、F、E和弦等。

（2）和弦通常分为大三和弦、小三和弦、七和弦、挂留四和弦等。

6. 怎样推算和弦

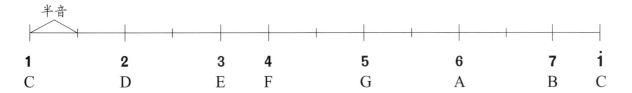

示范推算C和弦：

① 用字母表示C和弦；

② C的唱名为Do，即 **1**；

③ 按和弦定义，相邻两音之间距离通常为三度，找出 **1** 的上方三度音，即 **3**；

④ 按和弦定义，和弦至少由3个音组成，再找出 **3** 的上方三度音，即 **5**；

⑤ 按定义写出：C（**1 3 5**）即为C和弦，是C大调中的主音和弦，通用伴奏（**1 3 5**）即可。

7. 三和弦

三和弦分为大三和弦和小三和弦。

（1）大三和弦 = 大三度 + 小三度。如C、F、G等。

分析：C（**1** 大三度 **3** 小三度 **5**）

（2）小三和弦 = 小三度 + 大三度。如Am、Dm、Em等。

分析：Am（**6** 小三度 **1** 大三度 **3**）

8. 七和弦

在大三和弦上方叠加根音的小七度音作为第四音，就可组成大小七和弦。

例：G7（**5 7 2 4**）；C7（**1 3 5 ♭7**）

9. C大调基础和弦

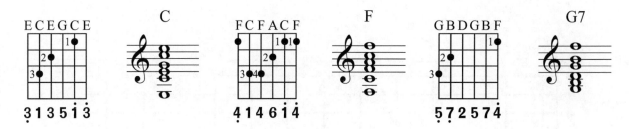

 ## 二、Am小调音阶及基本和弦

1. 基本音阶

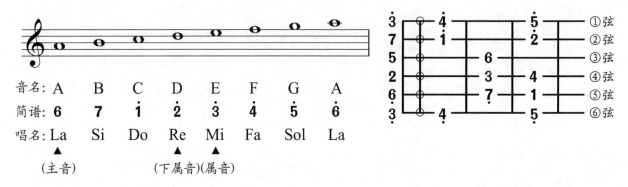

2. 基本和弦

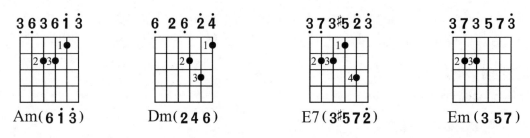

3. 自然小调音阶

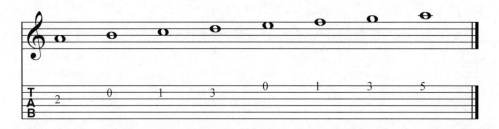

4. 和声小调音阶

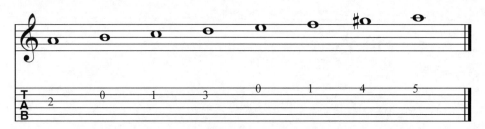

5. 旋律小调音阶

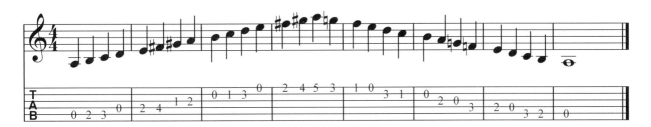

三、空弦分解和弦右手指法练习

注：① P指靠弦弹奏⑥⑤④弦时，a、m、i指分别停靠在①②③线上保持稳空。

② P指靠弦弹⑥弦后停在⑤弦；弹⑤后停在④弦；P指弹④弦后马上回放在⑥或⑤弦上保持稳空；

③ a、m、i指用勾弦弹法。

1. $\frac{2}{4}$ 拍分解和弦练习

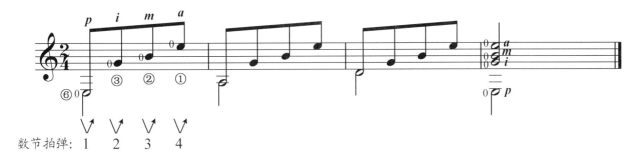

2. $\frac{3}{4}$ 拍分解

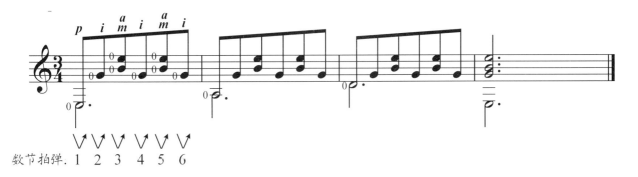

3. $\frac{6}{8}$ 拍分解

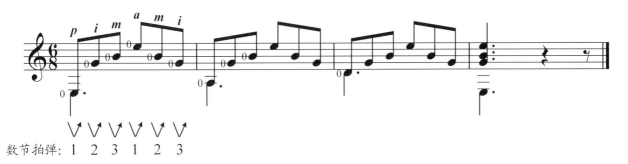

4. $\frac{4}{4}$ 拍分解

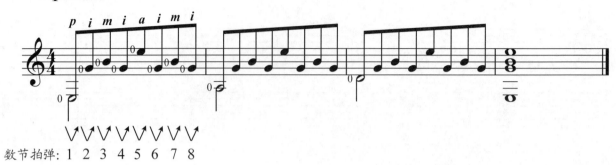

数节拍弹: 1 2 3 4 5 6 7 8

四、C大调基本和弦分解练习

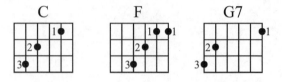

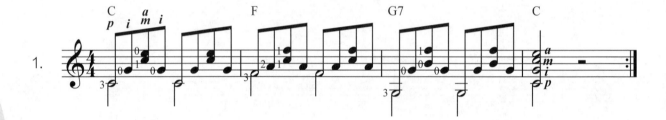

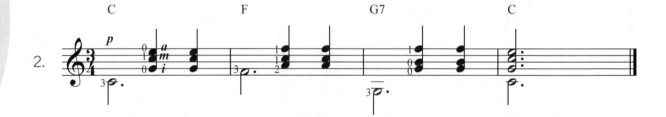

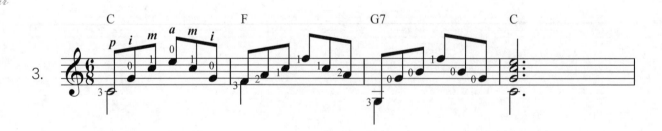

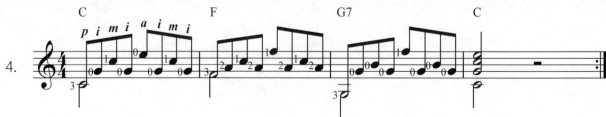

五、C大调综合练习

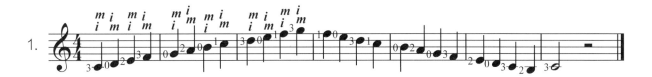

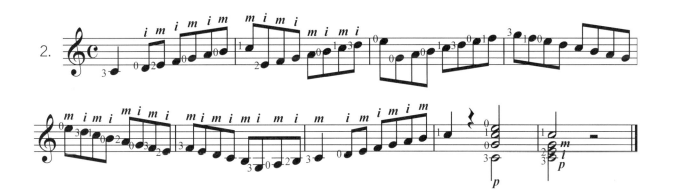

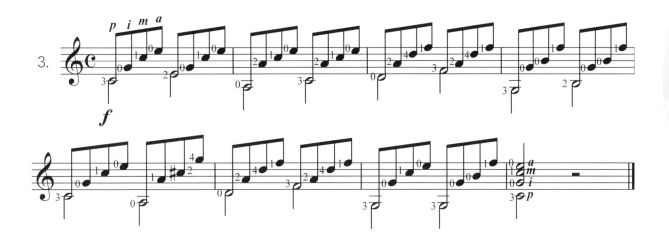

六、21条分解和弦练习

和弦是指三个或三个以上的音的组合。把这些音同时弹出，就叫做"和弦"。把这些音按一定顺序，正确而圆滑地弹出，就叫做"分解和弦"或"琶音"。

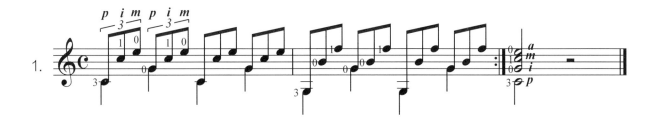

2.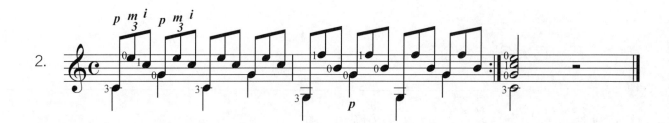

3.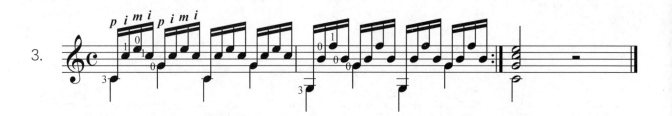

4.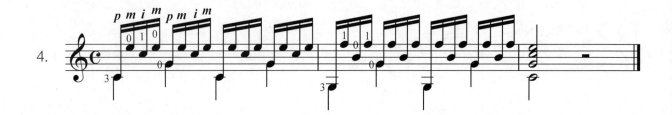

5.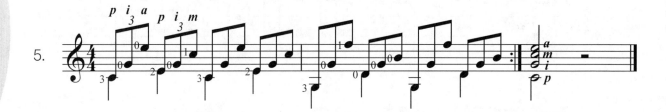

6.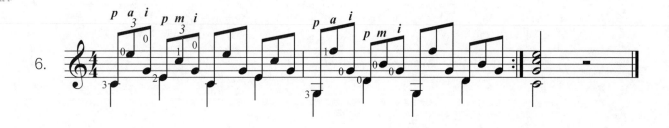

7.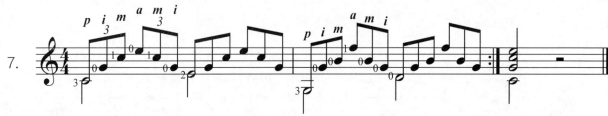

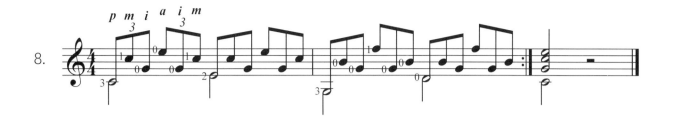
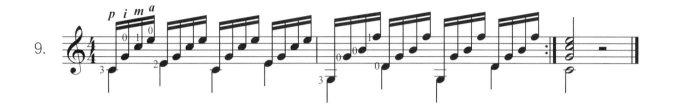
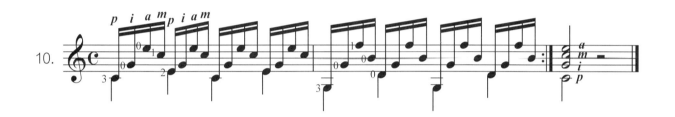
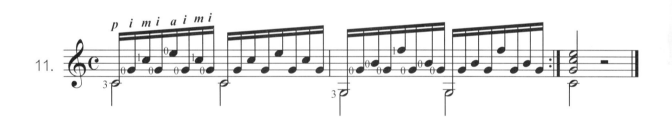
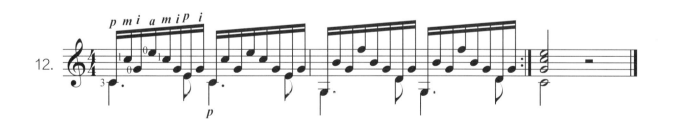
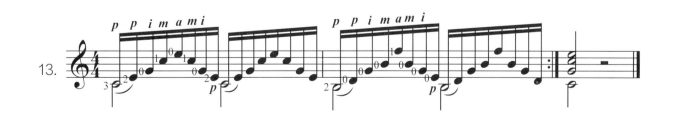

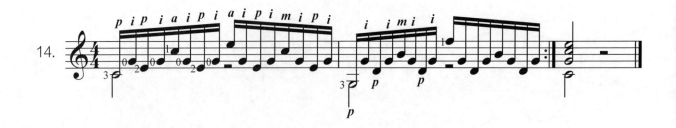
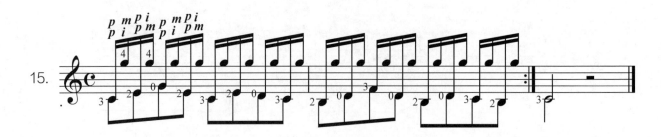
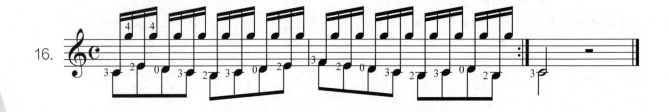
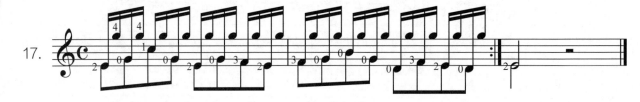
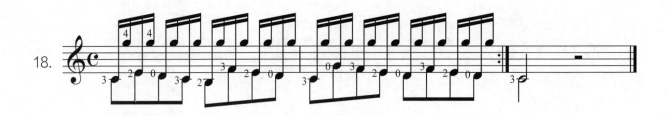
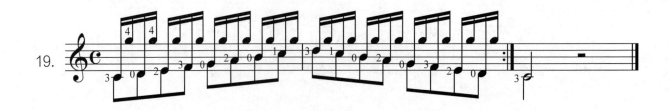

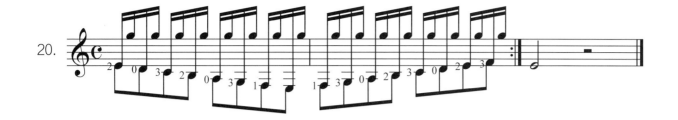

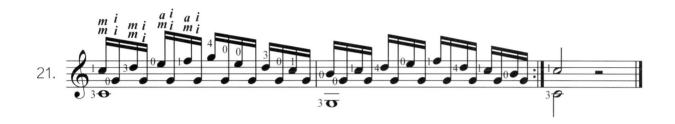

七、G大调与Em小调音阶与和弦

1. 音阶（所有F升高半音）

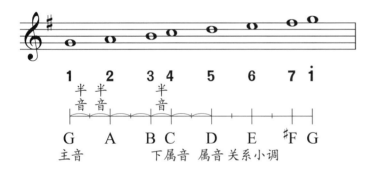
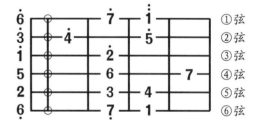

2. G大调基础和弦

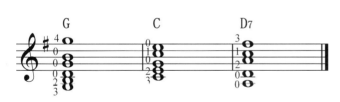
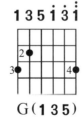
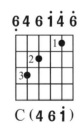
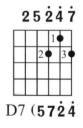

3. Em小调基础和弦

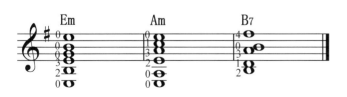
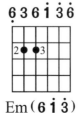
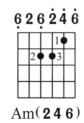
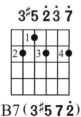

4. 音阶练习

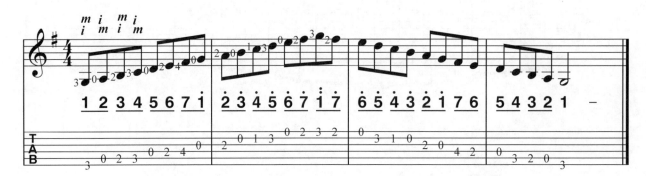

八、G大调综合练习

1. G大调和弦练习

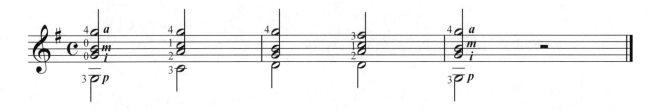

2. 音阶练习

3. 分解和弦

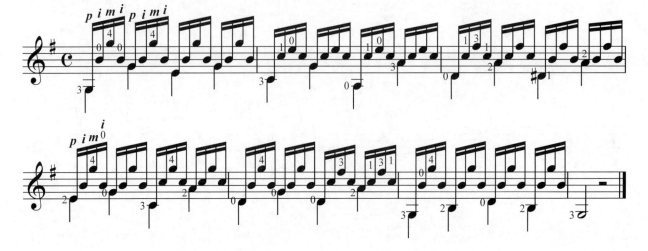

九、D大调与Bm小调音阶与和弦练习

1. 音阶（所有F、C升高半音）

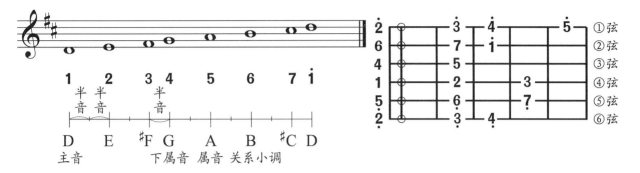

2. D大调基础和弦

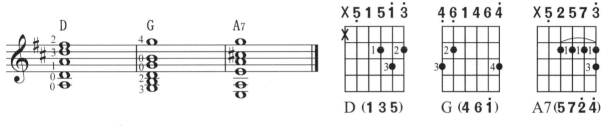

3. Bm小调和弦

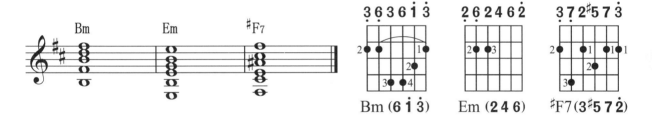

4. 音阶

(1)
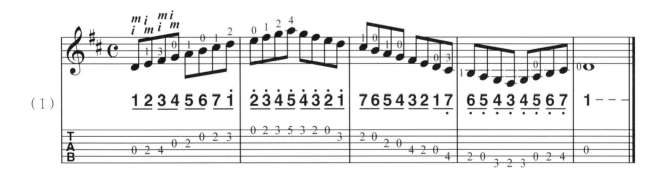

(2)
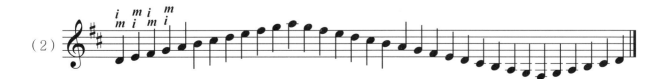

5. 终止法

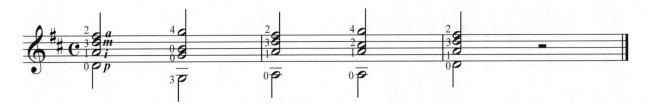

练习

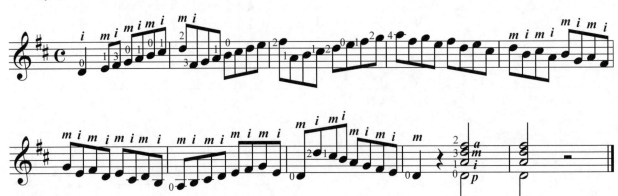

十、A大调与♯Fm小调音阶与和弦练习

1. 音阶

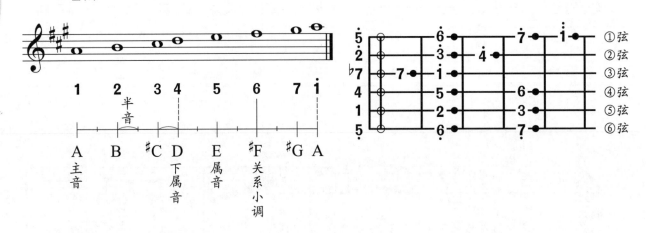

2. A大调基础和弦

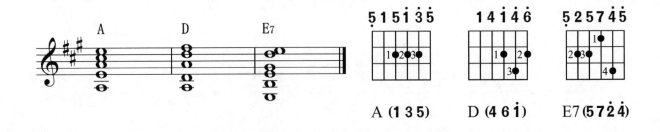

3. #Fm小调基础和弦

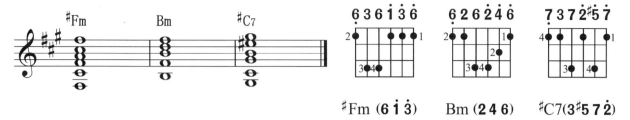

4. 音阶练习

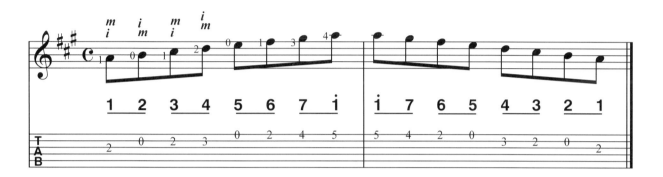

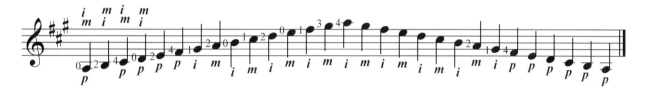

5. 终止法

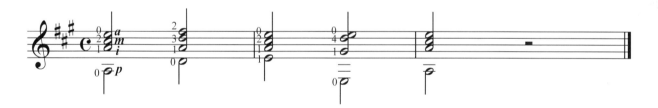

练习

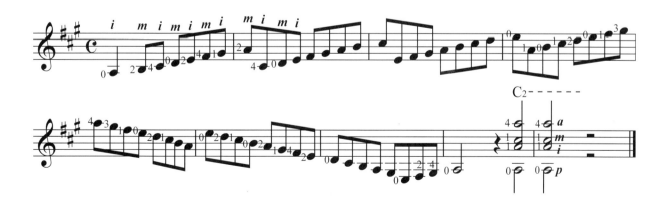

十一、E大调与#Cm小调音阶与和弦练习

1. 音阶

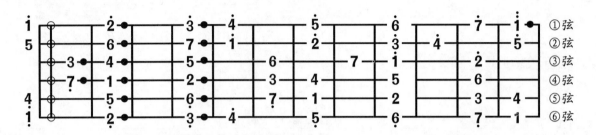

2. E大调基础和弦

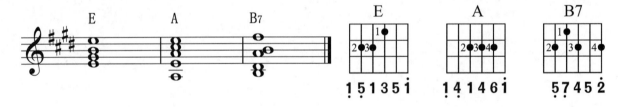

3. #Cm小调基础和弦

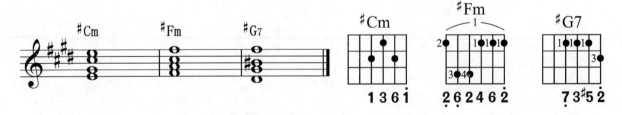

4. 音阶练习

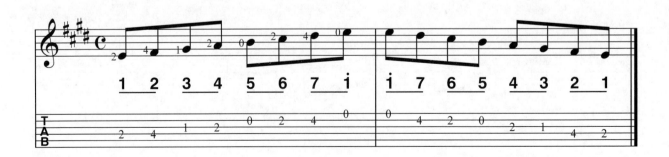

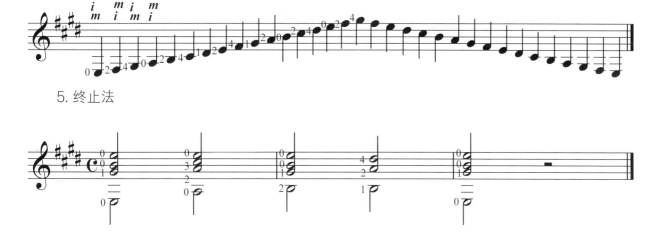

5. 终止法

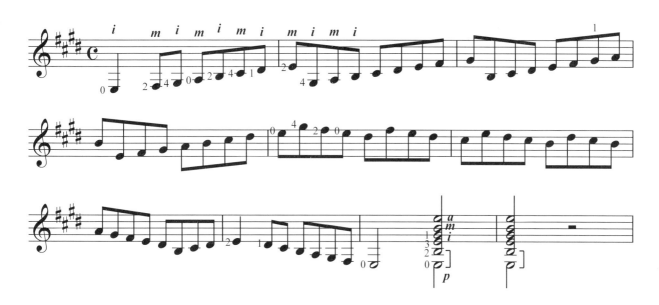

练习

十二、F大调与Dm小调音阶与和弦练习

1. F大调音阶（所有B降半音）

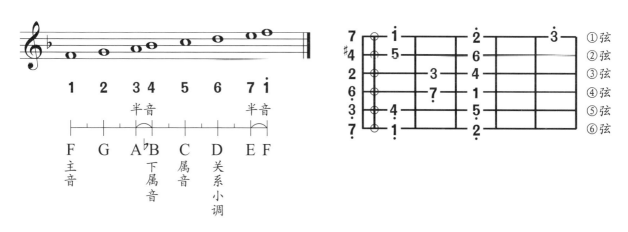

2. F大调基础和弦

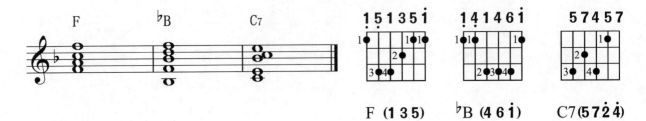

3. Dm小调基础和弦

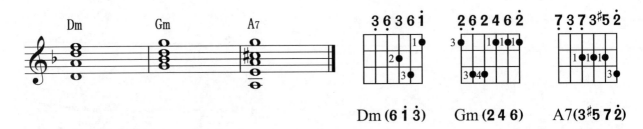

4. 音阶练习

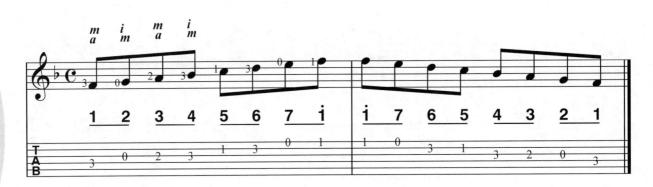

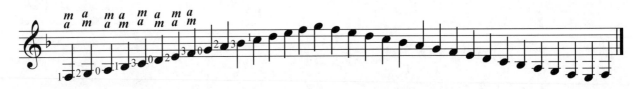

5. 终止法

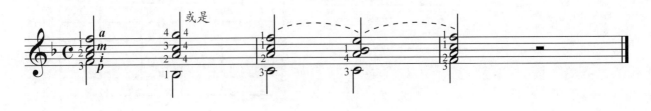

练习

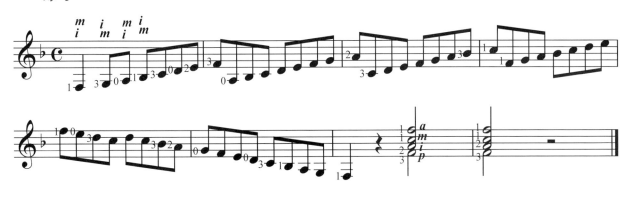

十三、圆滑线奏法

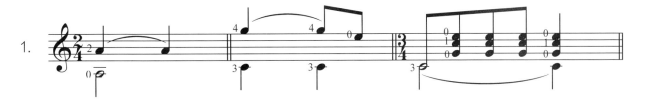

连线中的音音高相同时,前音要弹出,后音为延长音,不弹,只延长节拍。

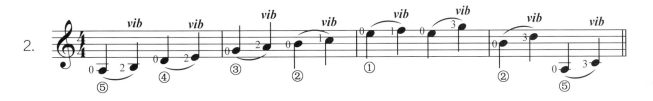

上谱中第一个空弦音为弹出,后音用1、2、3、4指敲击打弦后按音发声,用Vib表示(也有用 H 或 ⌢H 表示。)

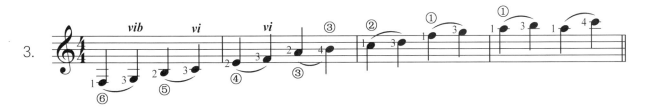

上谱中弹出第一个音后按紧琴弦,后音用力快速敲击弦后,按住音发声。

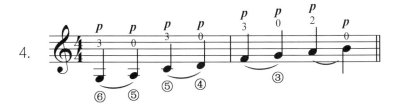

没有在同一弦的上行圆滑线表示连线内的音要弹得连贯。

5.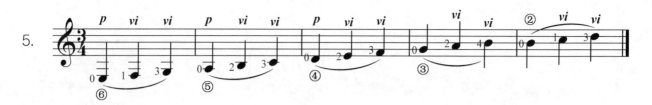

演奏连续三个音上行圆滑音时，第一音弹出后，第二、三个音用指尖用力敲击弦发声。

6.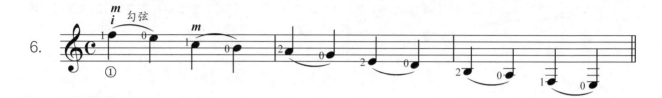

演奏高音到空弦的下行圆滑线时，第一音弹出来时，后音用力向下勾弦发声（也有用 ⌢P 表示勾弦。）

7.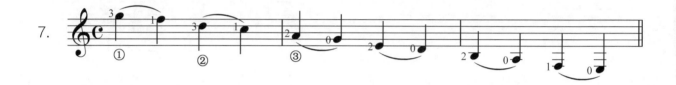

演奏高音到低音（不是空弦）的下行圆滑线时，两指同时按到音，第一个音弹，后音勾弦发声。

8.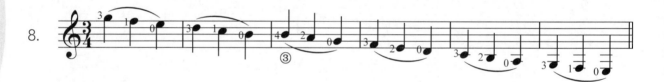

演奏连续三个音下行圆滑线时，两个手指同时按住要弹的音，第一音弹出后，第二、三音勾弦发声。

9.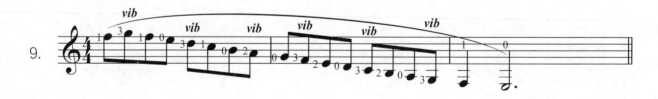

演奏多音的下行圆滑音时，第一个音弹出后，后面的音用左手勾弦或打弦（Vib）弹出，又叫左手独奏，都是用左手击打弦、勾弦发声。

连续使用圆滑音演奏较难，要注意方法正确，多加练习。

十四、滑奏（Glissando）

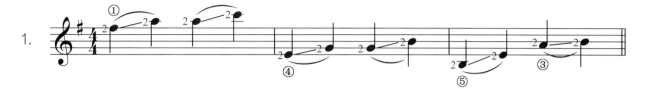

上行时，前音弹出后，左手同一手指保持按住，向上滑到后音位置发声。

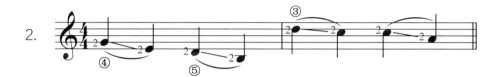

下行时，前音弹出后，左手同一手指保持按住弦，向下快速滑到后音位置发声。

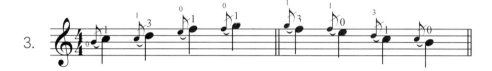

单倚音（装饰音）上行时前音弹出后，快速击打后音发声，前音（装饰音）很短。

单倚音下行，前音弹出后，快速勾弦后音（主音）。倚音用小音符来记谱。

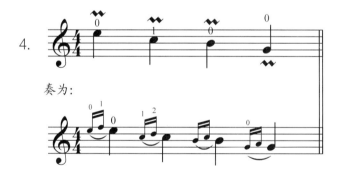

波音，表示弹本音后快速击打其上方相邻的音，再快速勾弦回到本音发声。

十五、古典吉他高把位音阶练习

1. 第五把位

左手食指（1指）按5格的音，音域范围为 $\underset{\cdot}{6} - \overset{\cdot\cdot}{1}$。

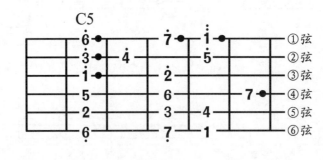

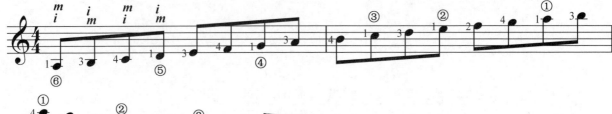

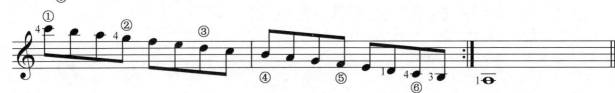

2. 第七把位

左手食指（1指）按7格的音，音域范围为 $\underset{\cdot}{7} - \overset{\cdot\cdot}{3}$。

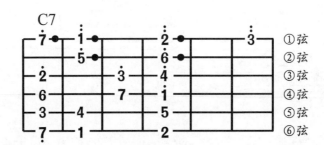

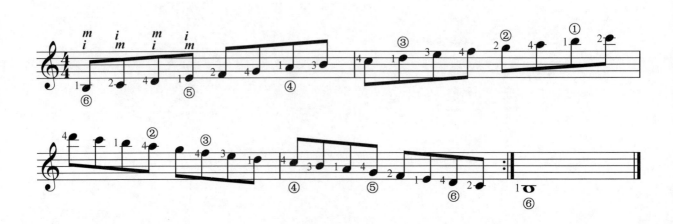

十六、古典吉他特殊奏法

1. 琶音奏法

符号：用"↑"或"↑"表示。演奏时右手手指由低音至高音弦方向快速按次序弹出（不是漫弹扫弦那样快）所需和弦的音。如果是六个音可用①"pppima"指法弹奏；②p指或i指弹全部音符，其中旋律音要强些，突出音量。

2. 扫弦奏法

（1）（Pulgr）中P指或"↑"或"↑"；以右手拇指轻快地由上而下扫弦弹奏。

（2）（Indice）右手i指↑↓轻快上下扫弹全部琴弦。这种指法是在弗拉门哥（Flamenco Ctuitar）吉他演奏中常运用的奏法。

3. 拨弦奏法

用"Pizz"表示，有时也用"M"表示。用右手掌小指侧处轻轻放在琴桥处弦上，右手指弹旋律音，发出短促发闷的音色。色彩暗淡，浑厚感强。

4. 轮扫奏法

用"Rasg"表示。右手手指握成拳状，依次用小指ch、无名指a、中指m、食指i快速伸出由上面朝下扫弹全部琴弦。

5. 大鼓奏法

用"Tam"表示。转动右手掌，将拇指的外侧靠近琴码处。敲击琴弦（和弦），模仿大鼓发出"咚咚"之声。

6. 单簧管奏法

用"CL"表示。右手在高音1/2的泛音点处弹奏类似单簧管圆润的声音。

7. 大管（巴松）奏法

用"Imitacion Fagot"表示。即右手在音孔处部位，用手掌轻触弦，以"拨弦奏法"弹出接近大管的音色。

8. 铜管奏法（号角奏法）

用"Cor"表示，右手用勾弦的方法在紧靠琴码处弹奏，发出尖锐、响亮的类似铜管的音色。

9. 小鼓奏法

用"T"表示。将⑤、⑥弦交叠起，一般在第七品或第九品处用左手指按紧后，右手采用扫弦或i、m弹法，发出类似小鼓的声音。

10. 左手连音奏法

用"mano izq.sola"或"m.iz"表示。这种技法是指在音乐中将一段单音旋律或下行音阶（也可上行）用连音的方法按击弦、勾弦弹出，右手完全不弹弦，也称"左手独奏法"。

第五章

低音旋律加入简单和弦的乐曲

1. 小 天 使

德国儿歌

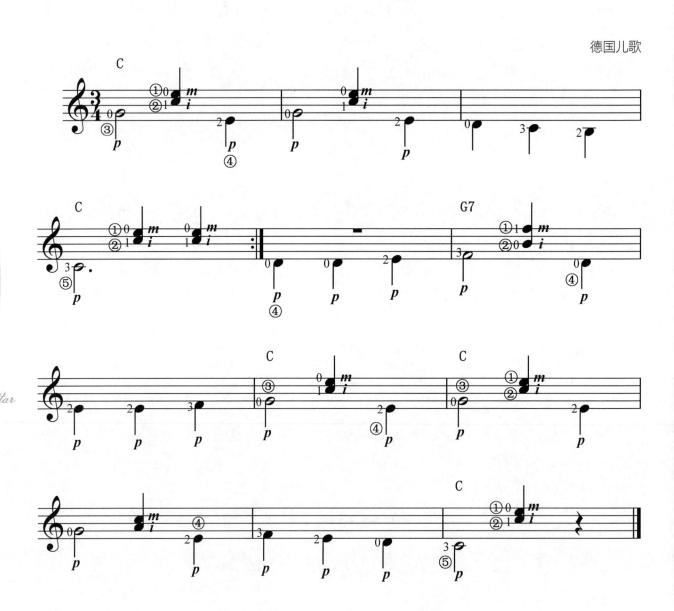

2. 小星星

欧美儿歌

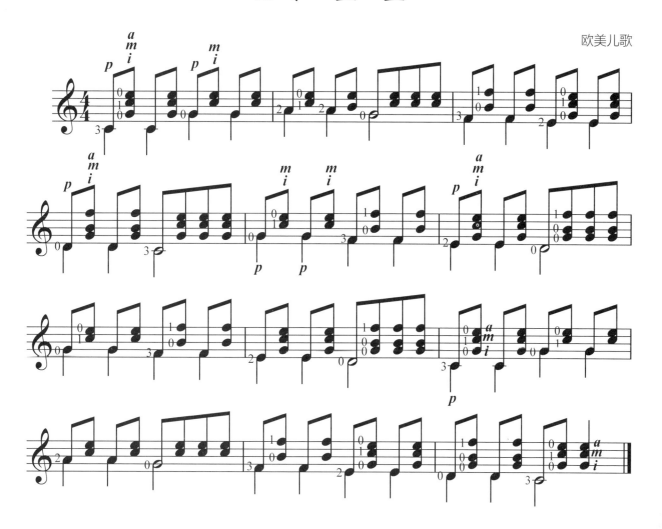

3. 玛丽有只小羊羔

欧美民歌

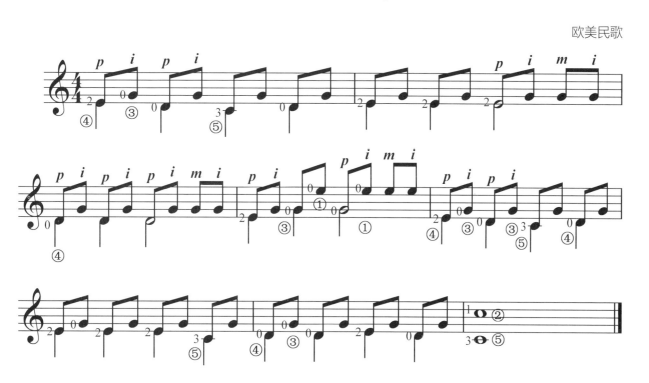

4. 圆 舞 曲

德国儿歌

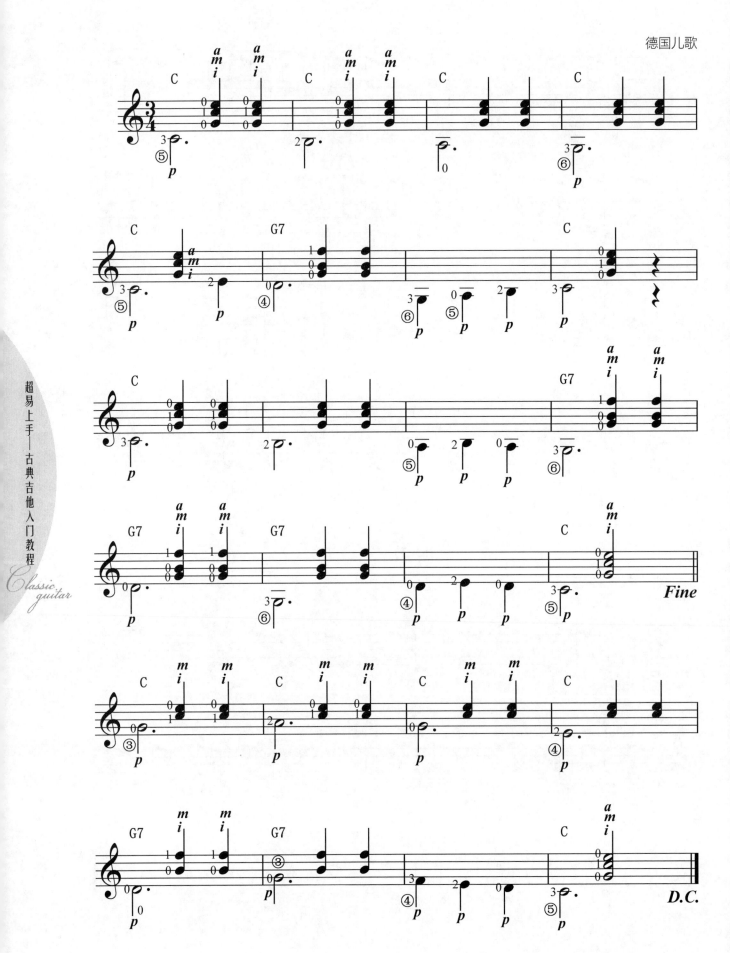

5. 小 蜜 蜂

德国儿歌

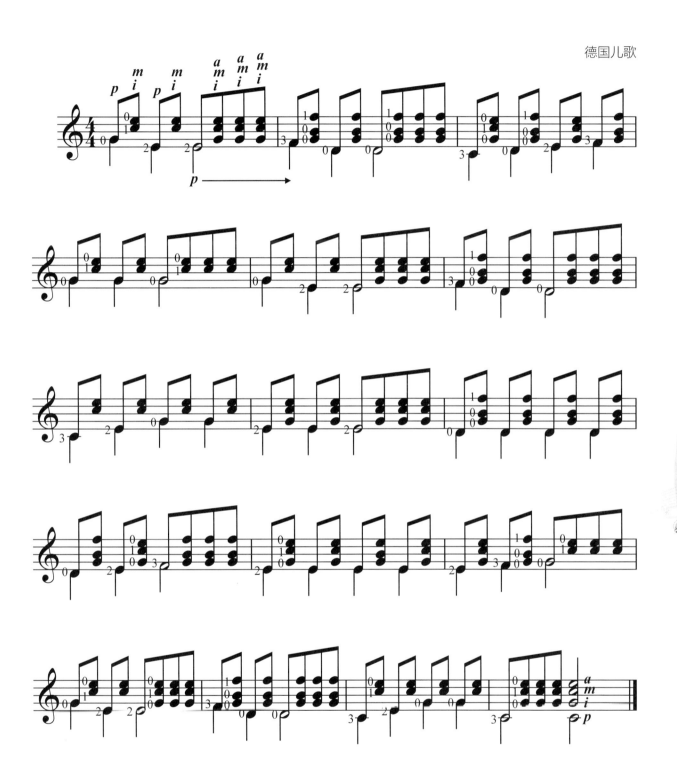

6. 洋娃娃和小熊跳舞

波兰民歌

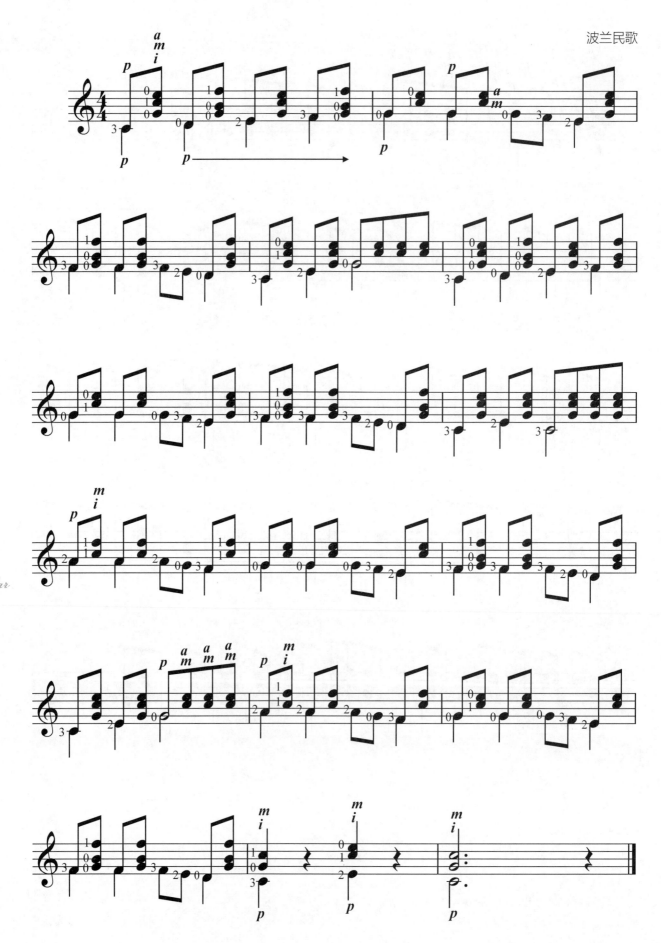

7. 生 日 歌

欧美歌曲

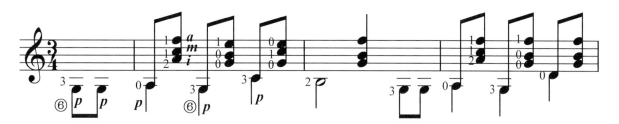

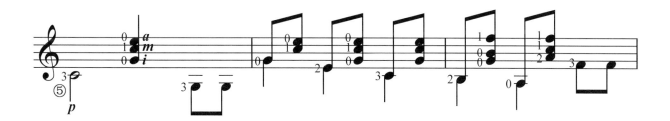

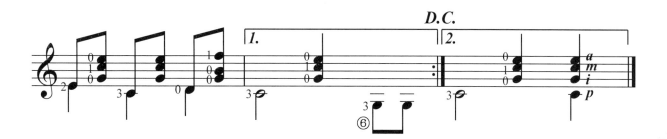

8. 红 河 谷

加拿大民歌

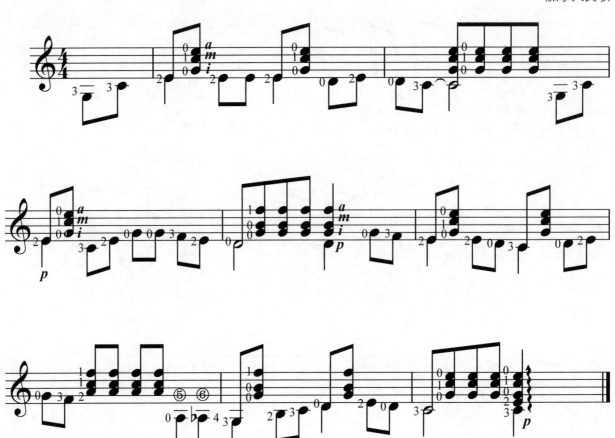

9. 四 季 歌

日本民歌

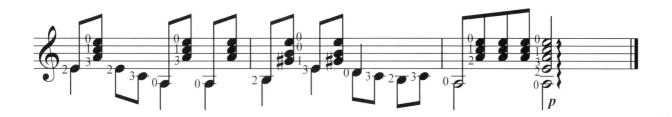

10. 娃 哈 哈

新疆民歌

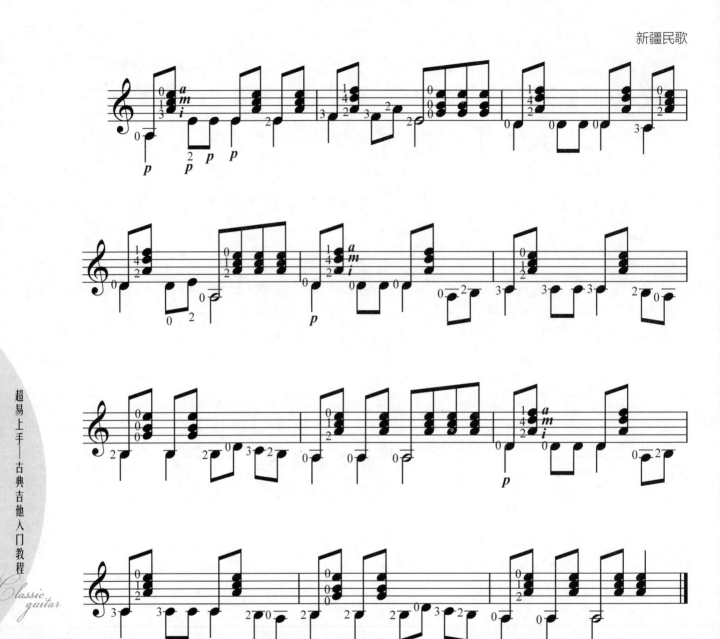

11. 卡 秋 莎

前苏联歌曲

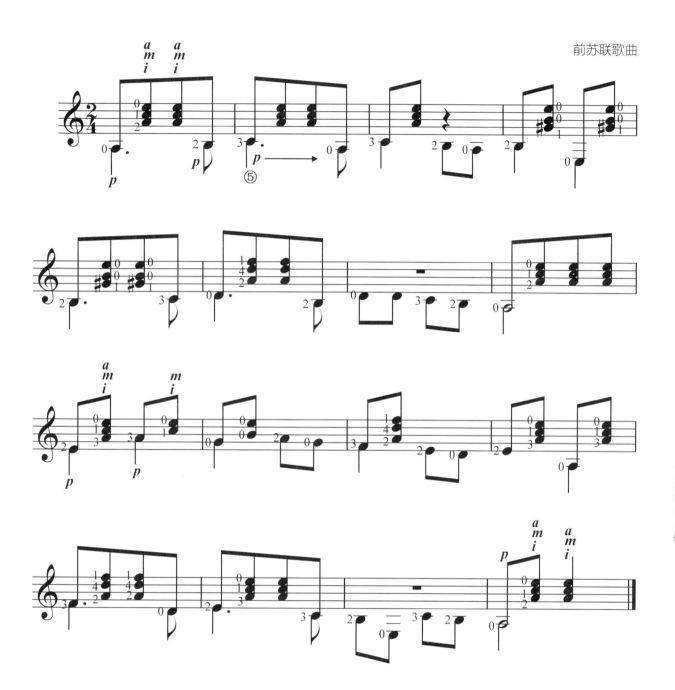

12. 龙的传人

侯德健曲

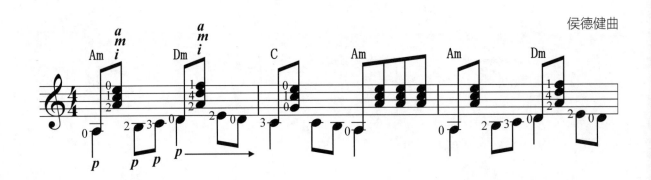
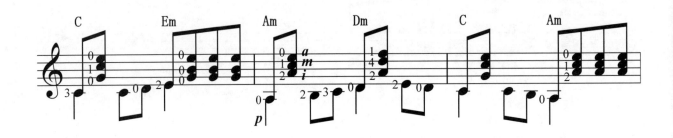
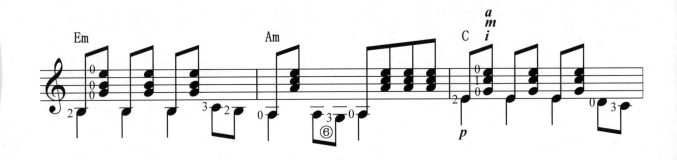
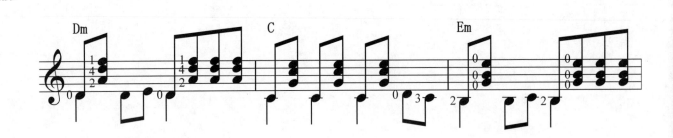
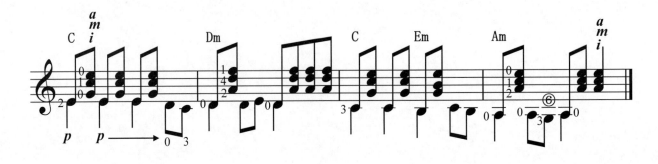

13. 多年以前

美国歌曲

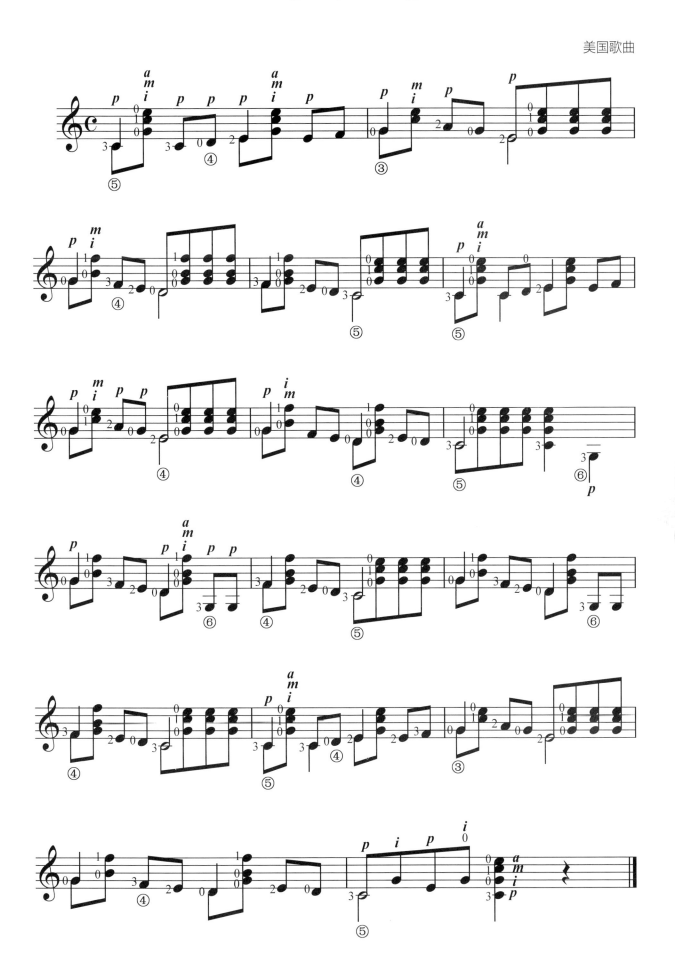

14. 友谊地久天长

苏格兰民歌

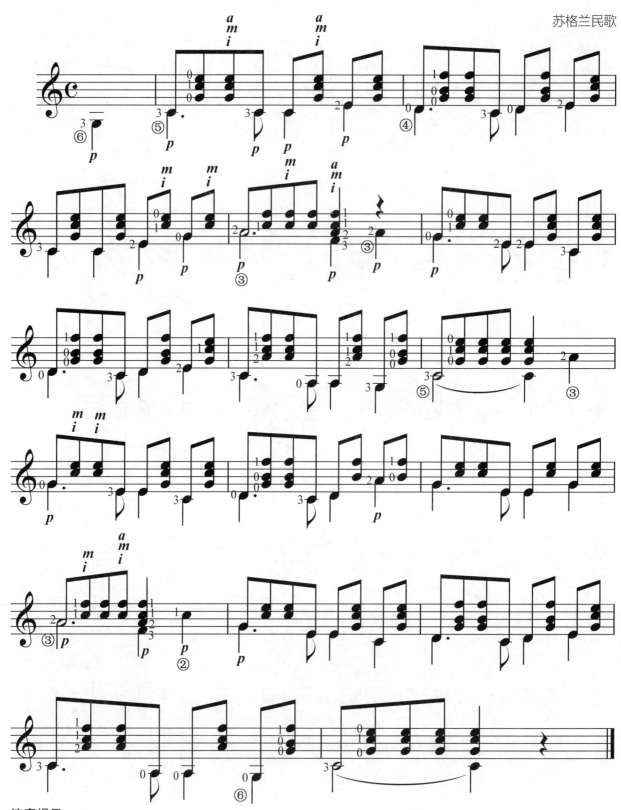

演奏提示：

1. 旋律使用p指靠弦弹奏；2. 伴奏a、m、i指用勾弦弹法；3. 注意多练习F和弦，小横按一定要把高音按实。

4. 同音高的连线 ⌢ 后音不弹，不同音高则要演奏得连贯。

15. 雪 绒 花

欧美歌曲

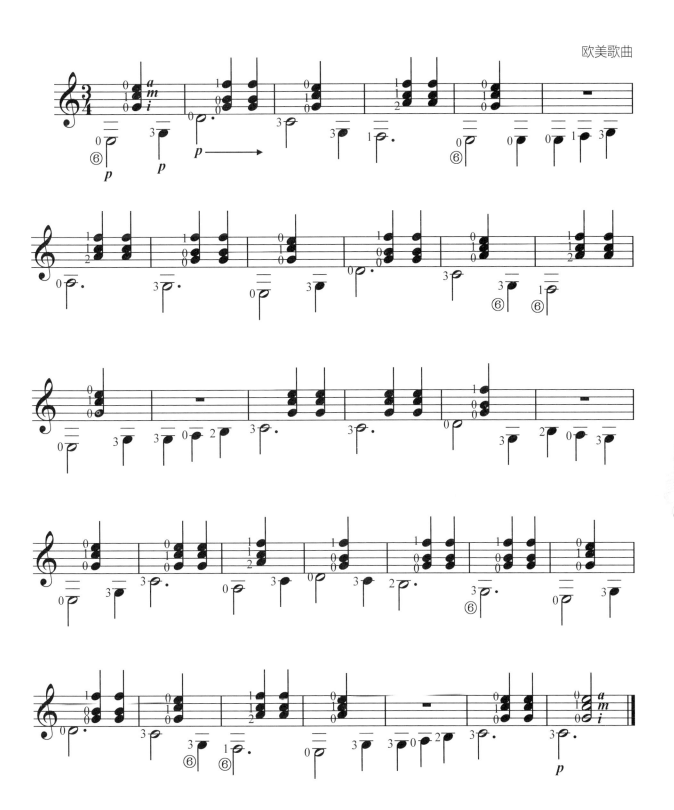

16. 快乐的农夫

〔德〕舒 曼曲

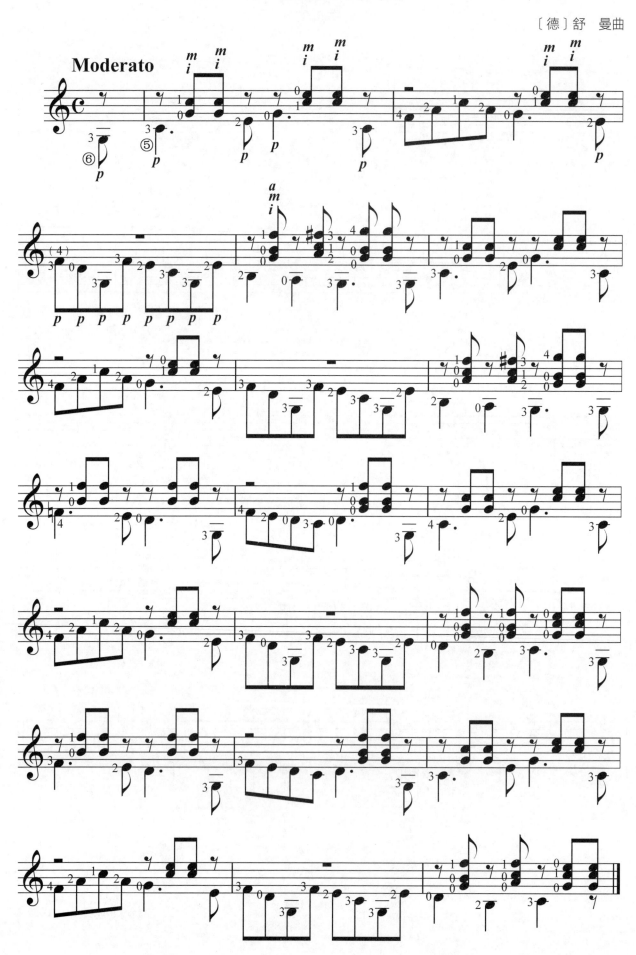

17. 华 尔 兹

[意] F.卡鲁里曲

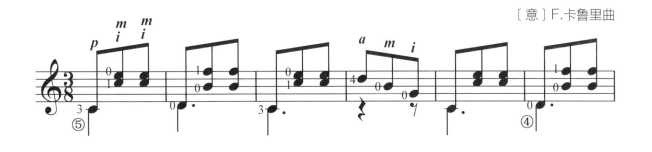
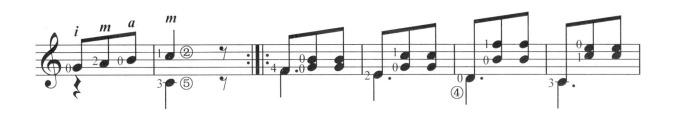
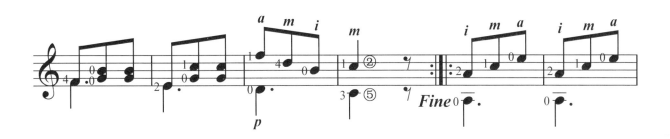
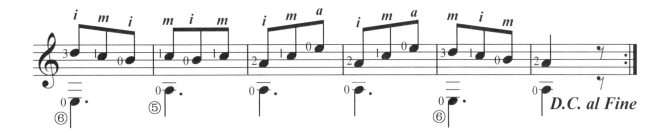

18. 吉普赛之月

欧美民歌

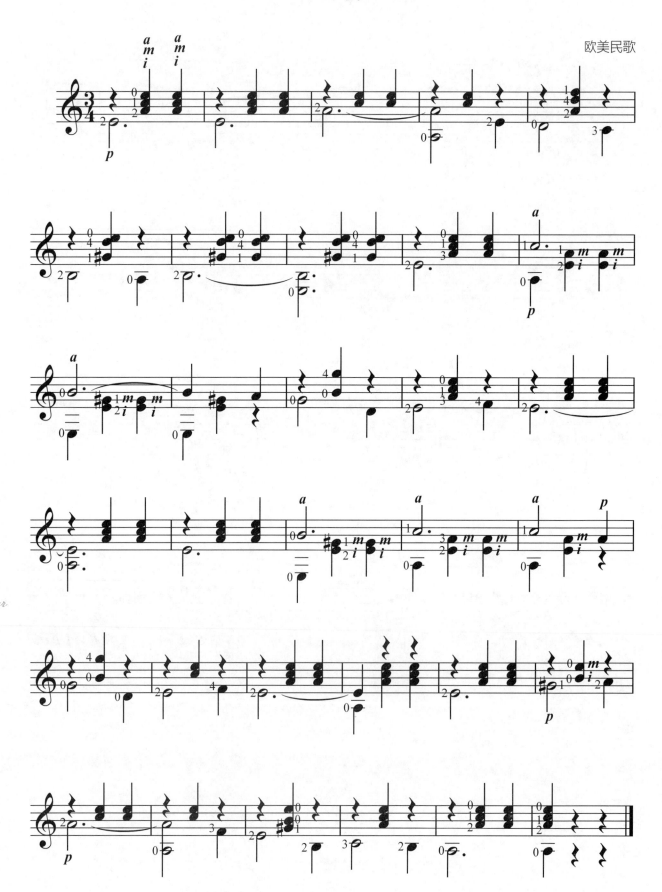

19. 囚徒之歌

俄罗斯民谣

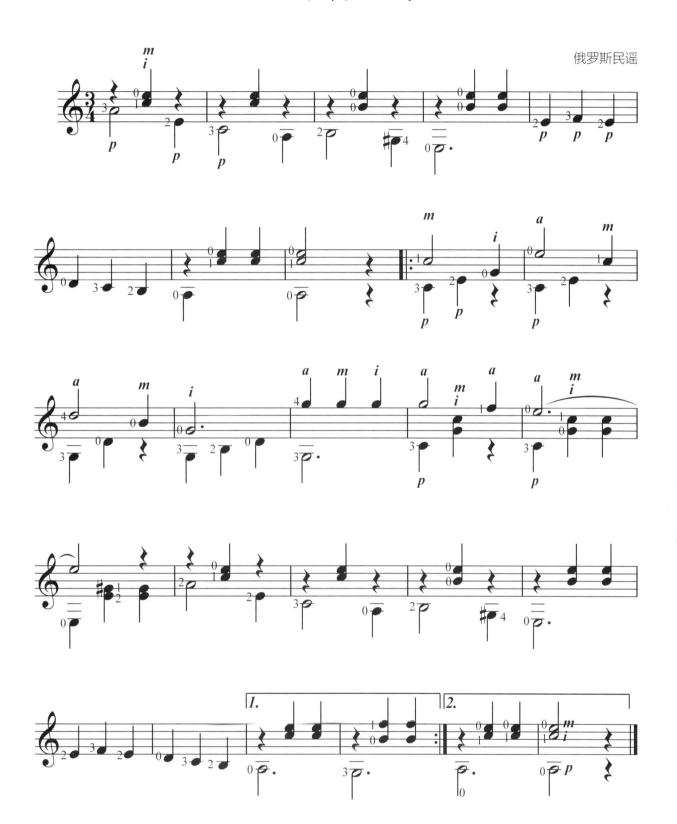

20. 补 破 网

台湾民谣

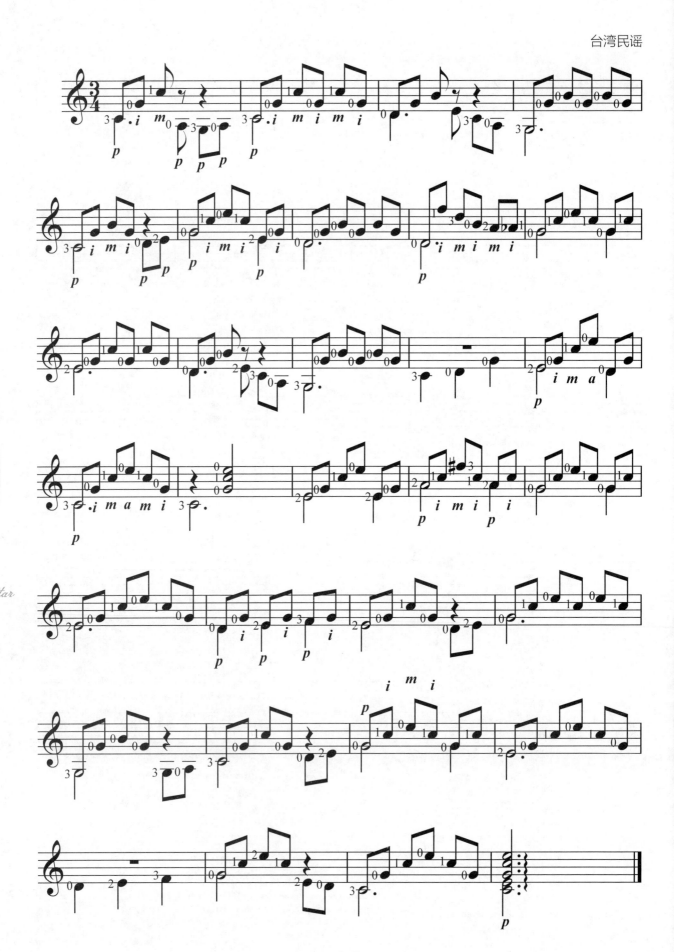

21. 练习曲

布罗威尔曲

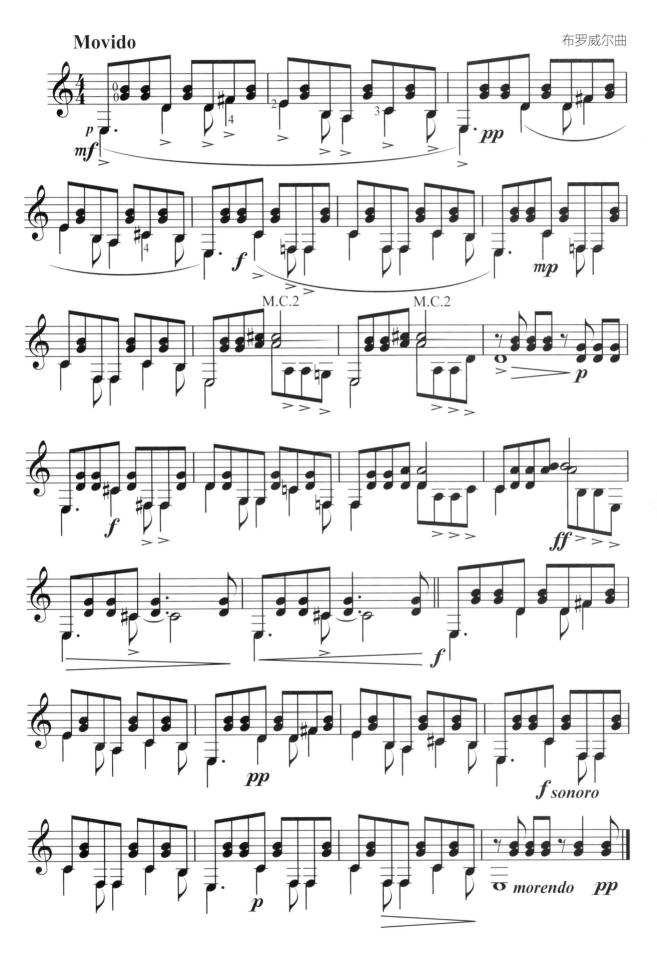

22. 驿马车

日本民谣

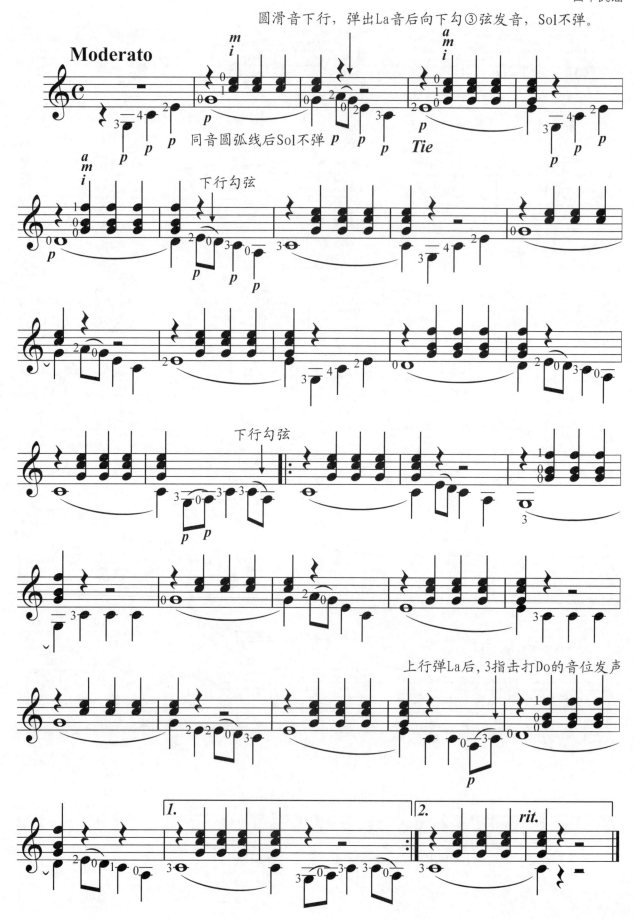

23. 献给爱丽丝

贝多芬曲

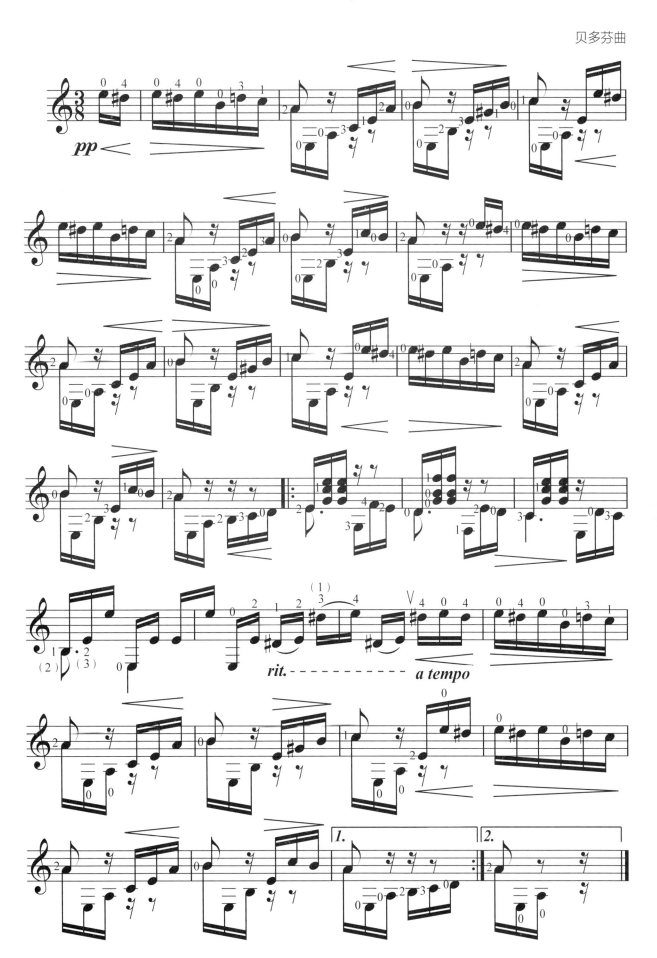

24. 河上月光

美国歌曲

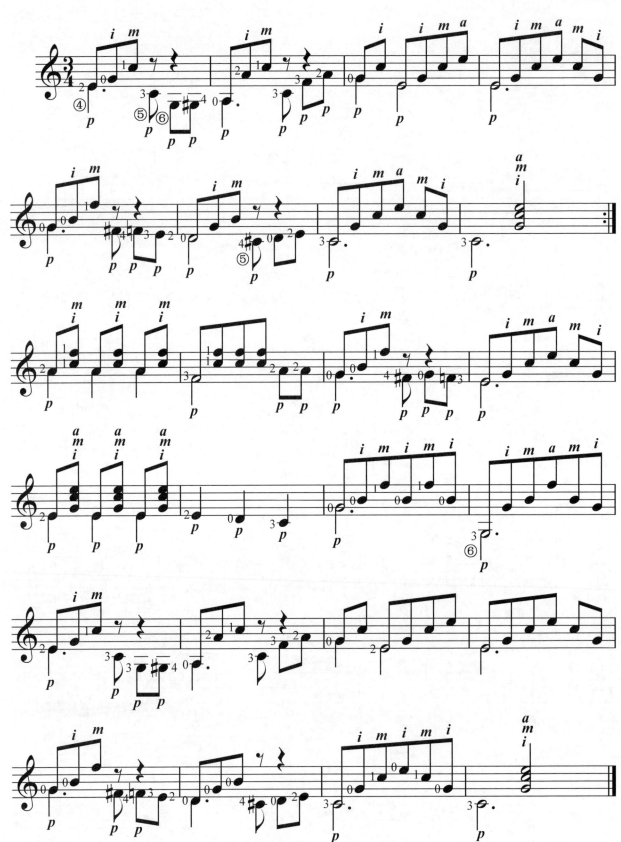

演奏提示：

符杆向下的音符是旋律，均用p指靠弦弹奏；伴奏声部（符杆向上）用勾弦弹奏。

25. Am小调带附点分解和弦

卡尔卡西曲

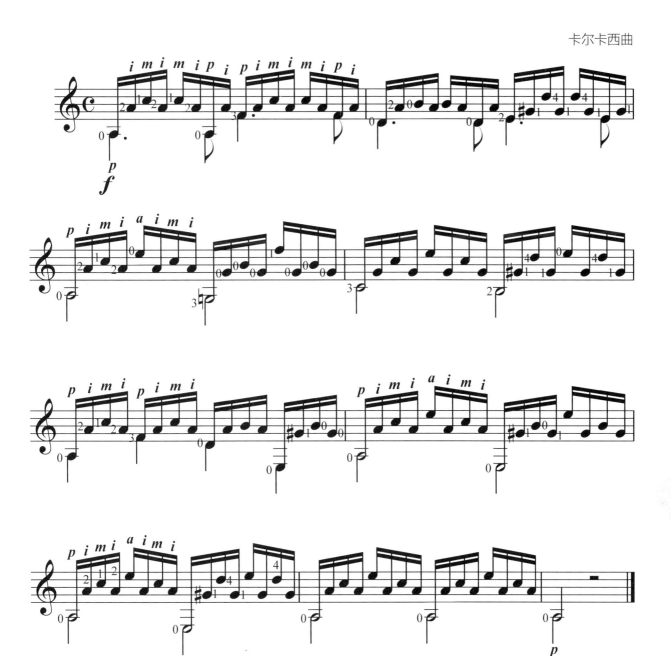

26. 华 尔 兹

[意] F.卡鲁里曲

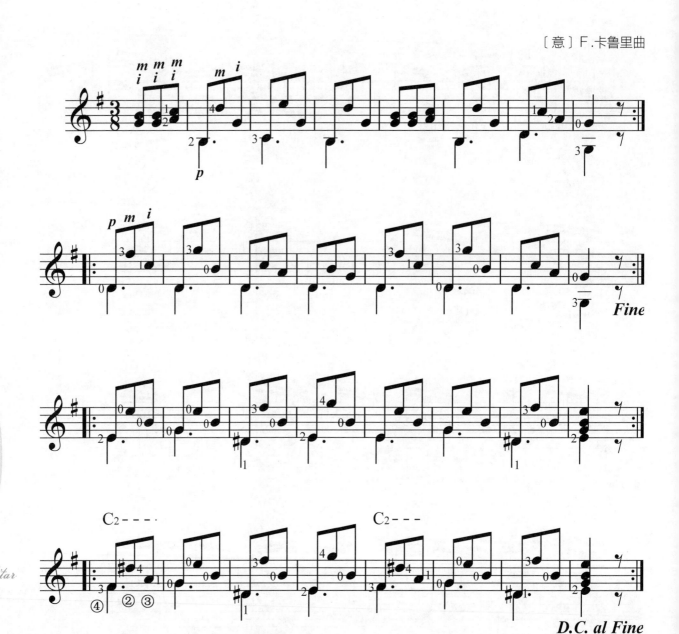

第六章 高音旋律加低音、中音的乐曲

1. 生 日 歌

欧美民歌

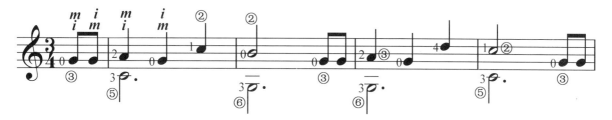

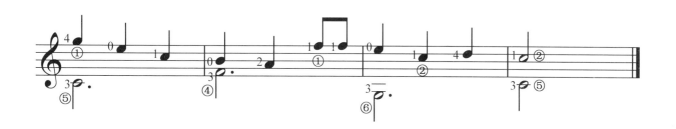

2. 玛丽有只小羊羔

（加低音伴奏）

欧美儿歌

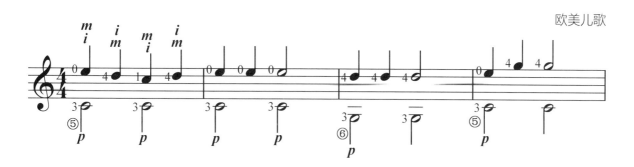

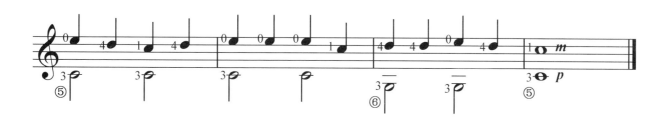

3. 新 年 好

(加低音伴奏)

欧美儿歌

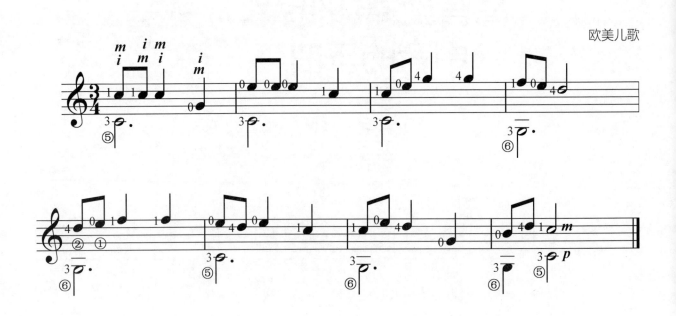

4. 波 尔 卡

(加低音伴奏)

德国儿歌

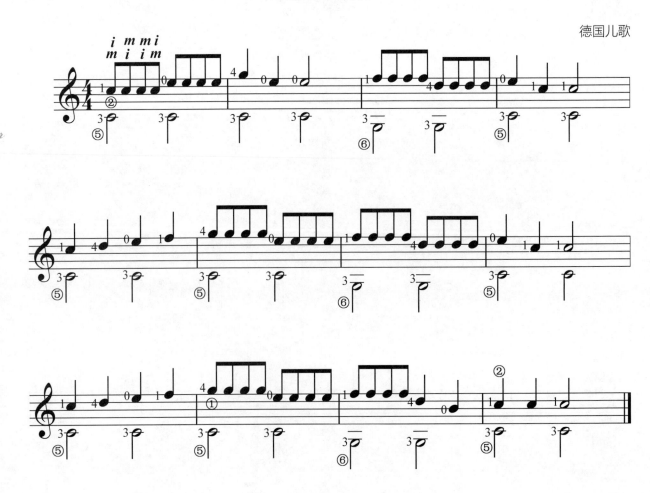

5. 小蜜蜂

(加低音伴奏)

欧美儿歌

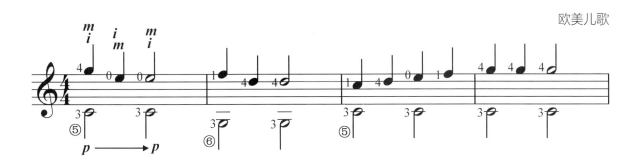

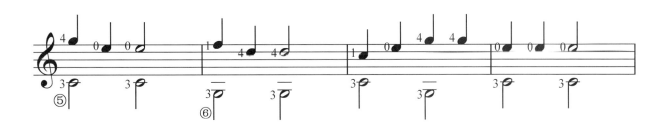

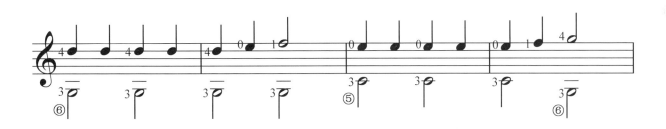

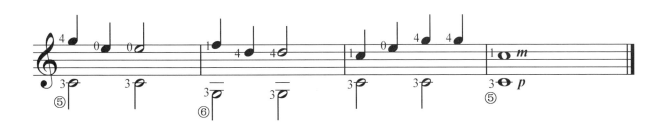

6. 多年以前

（加低音伴奏）

英国民歌

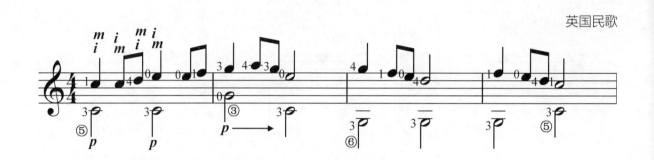

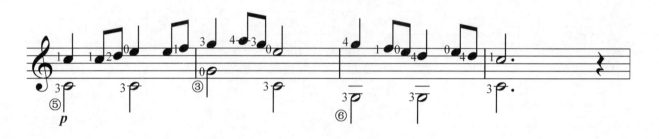

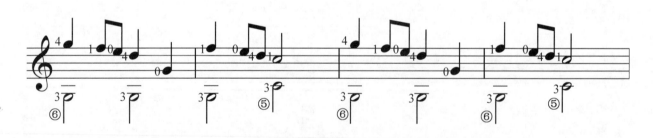

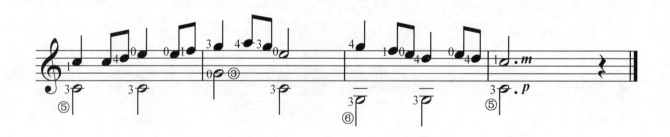

7. 斯卡保罗集市

〔美〕克拉夫曲

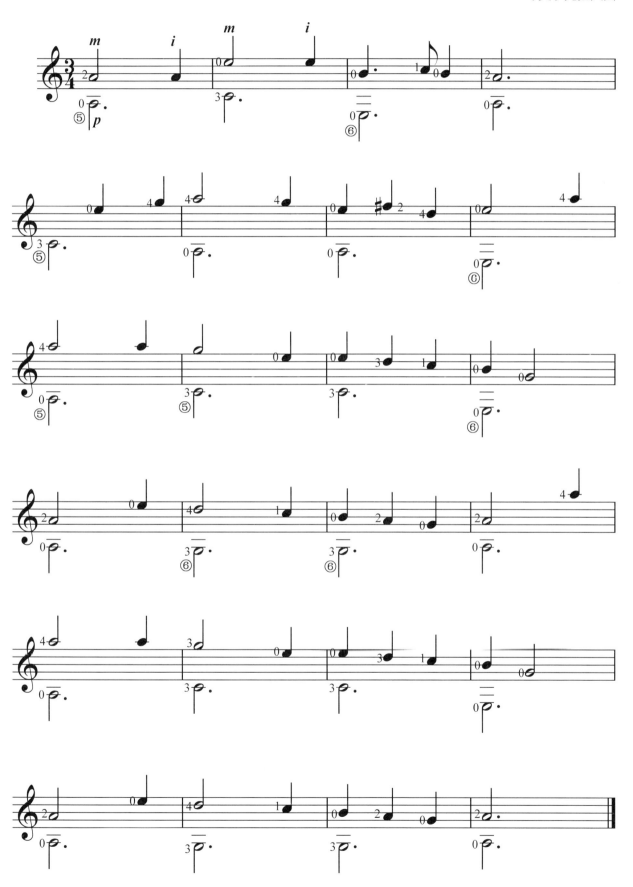

8. 小 星 星

欧美儿歌

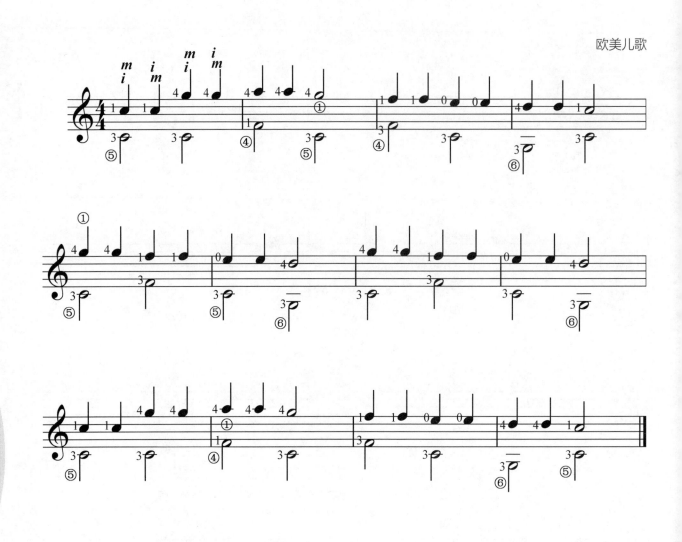

9. 欢 乐 颂

（加低音伴奏）

〔德〕贝多芬曲

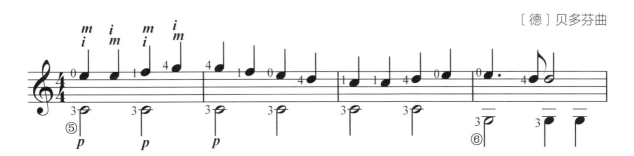

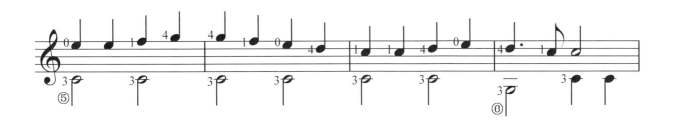

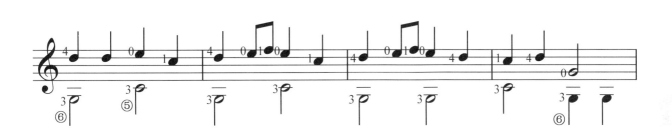

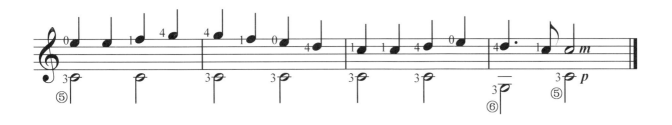

10. 四 季 歌

（加低音伴奏）

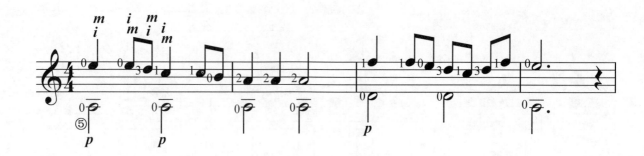

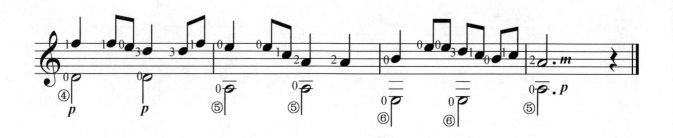

吉他音乐家——桑 斯

 桑斯（Gaspar Sanz，约1640—约1710），17世纪西班牙宫廷作曲家、吉他演奏家。桑斯生在阿拉贡的加兰达，具体生卒年份无法确定。曾在萨拉曼卡大学攻读音乐、神学、哲学，再到意大利那波里师从卡列查那（Cristoforo Caresana)学管风琴，师从科里斯塔（Lilio Colista)学吉他。归国后在宫廷王子身边供职，学生中有许多贵族子弟。桑斯被认为是17世纪流行的五根复弦的吉他（巴洛克吉他）在西班牙最出色的演奏家，其留存下来的作品有兼作为吉他教程的《运用西班牙式吉他的音乐教育》（1674年版，1697年重版），近年法国国际吉他比赛会决定选用其中的《e小调组曲》为课题曲目。桑斯创作的大部分作品系吉他独奏的古老的西班牙舞曲，具有优美的宫廷风格和群众色彩。现代吉他演奏家耶佩斯依据他的原作品改编的《西班牙组曲》已成为古典吉他的著名乐曲。

11. 龙的传人

（加低音伴奏）

侯德健曲

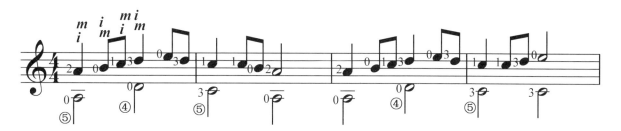
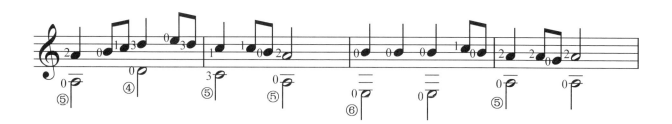
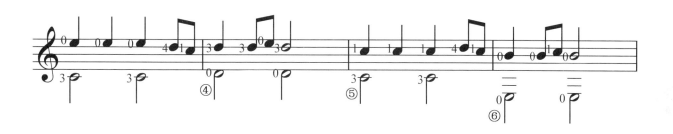
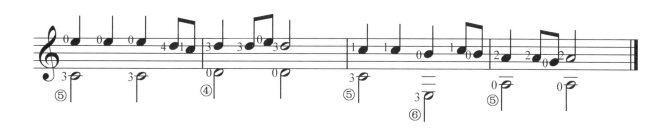

12. 爱的罗曼斯

（加低音伴奏）

西班牙民谣

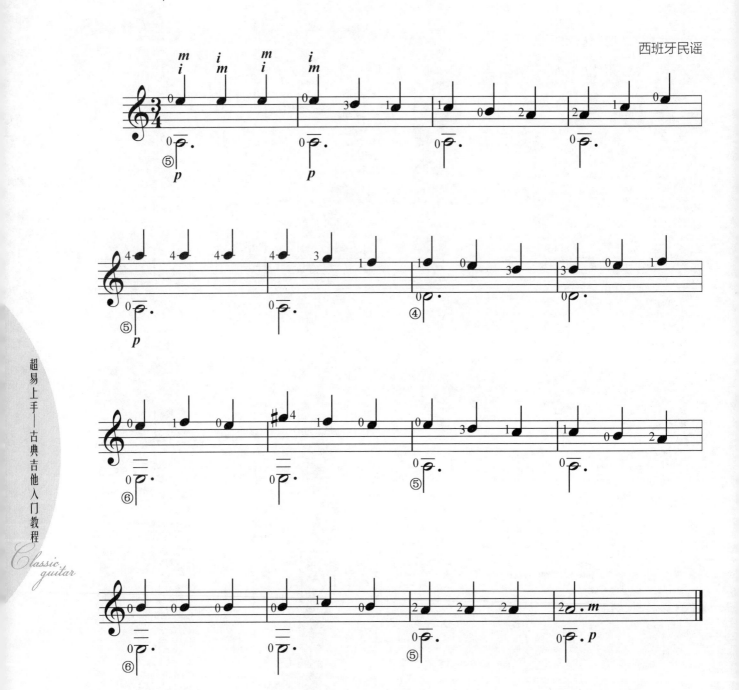

13. 红 河 谷

（加低音伴奏）

加拿大民歌

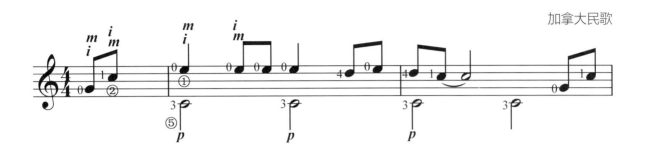

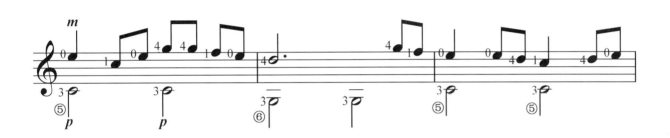

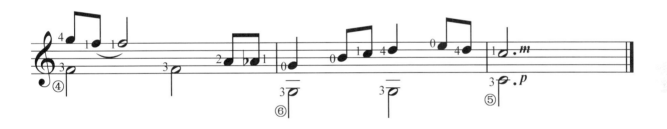

14. 南 泥 湾

(加低音伴奏)

马 可曲

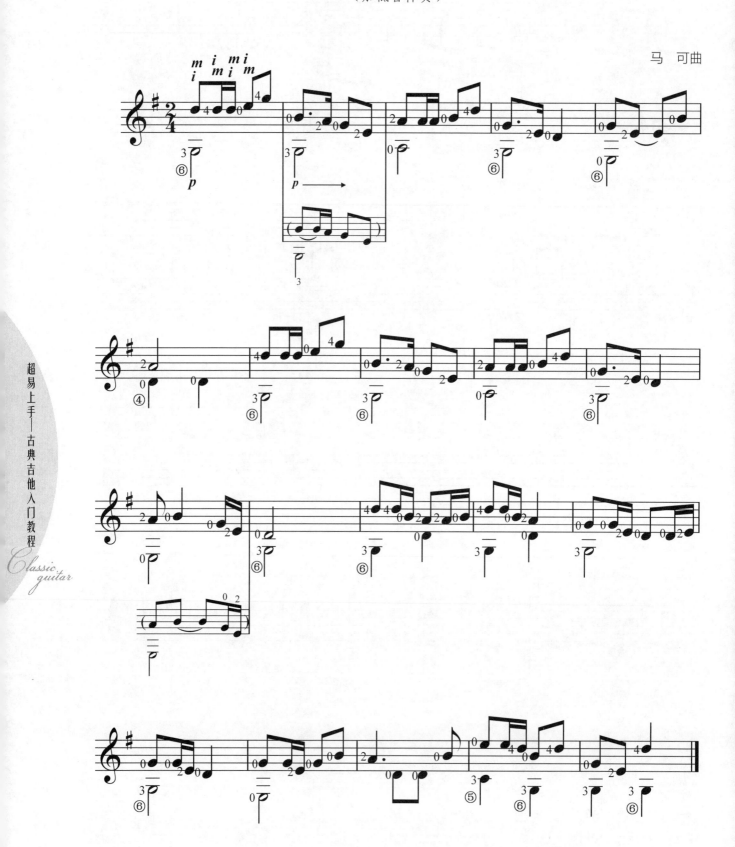

15. 草原上升起不落的太阳

（加低音伴奏）

美丽其格曲

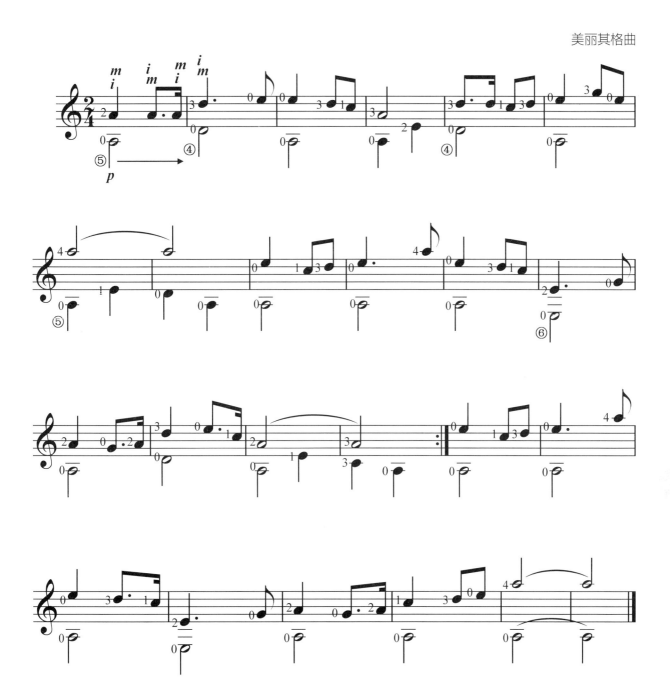

16. 康定情歌

(加低音伴奏)

四川民歌

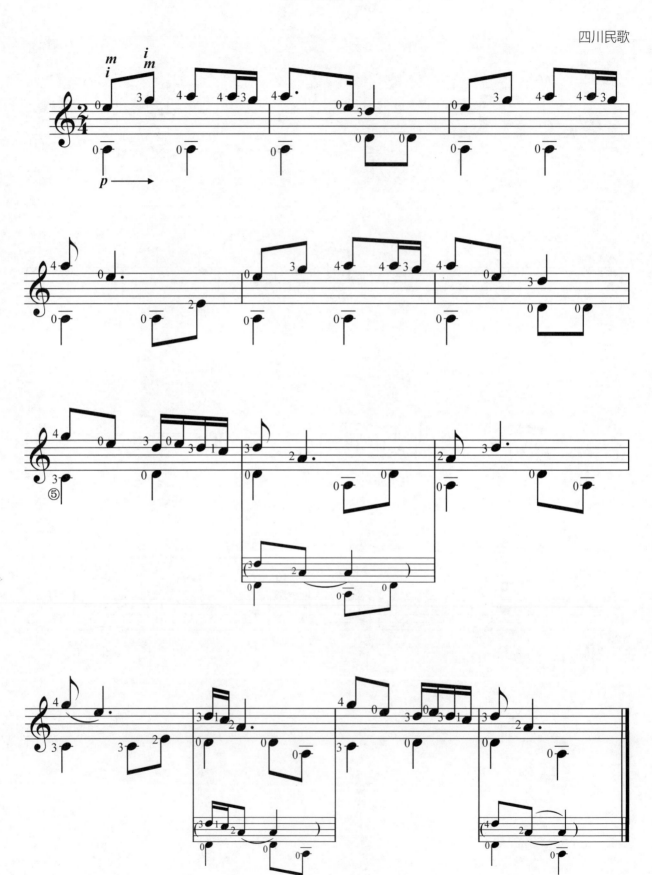

17. 绿袖子

英国民谣

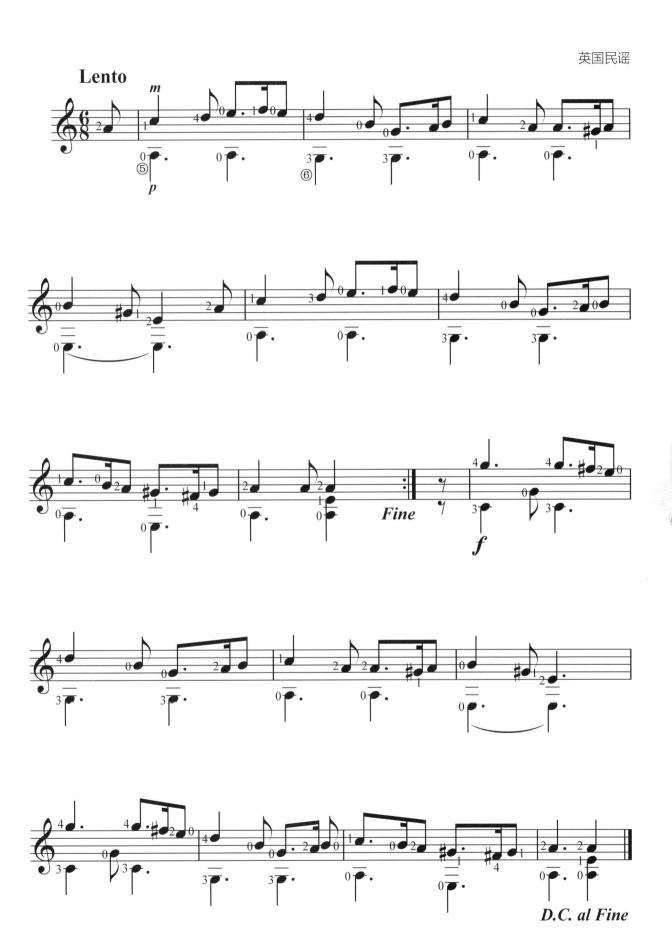

18. 太 湖 船

中国民歌

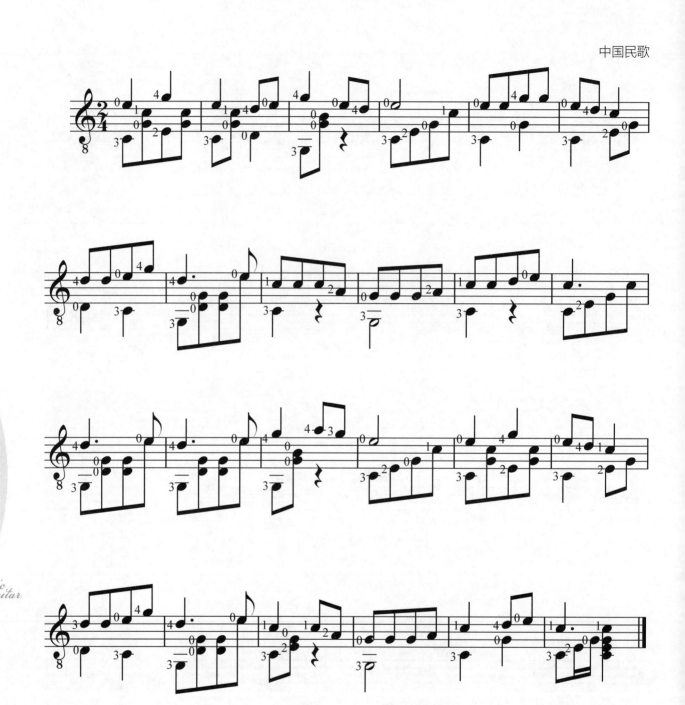

19. 樱　　花

日本民谣

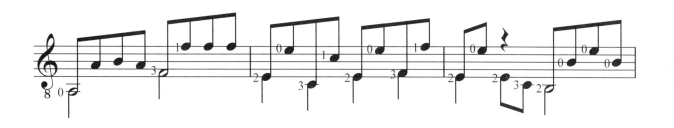
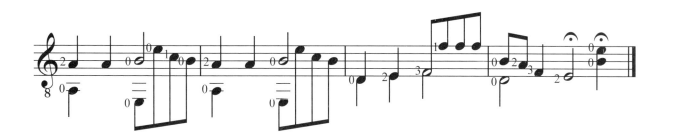

20. 嘎达梅林

(加入简单低音)

内蒙民歌

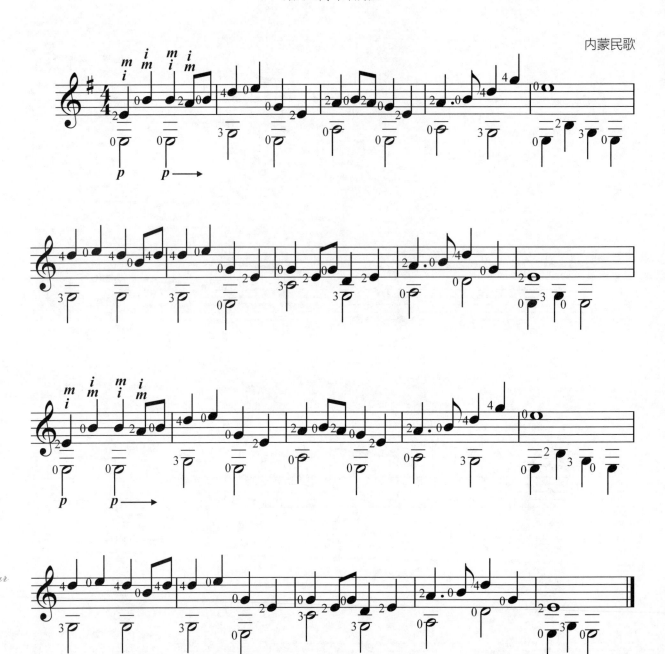

21. C大调小行板

卡尔卡西曲

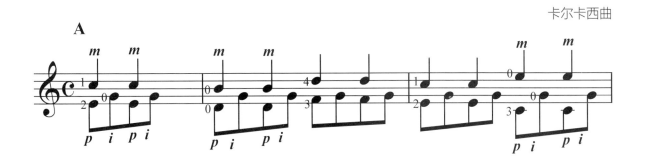

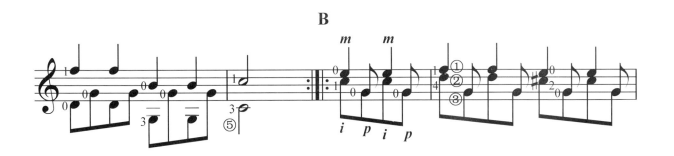

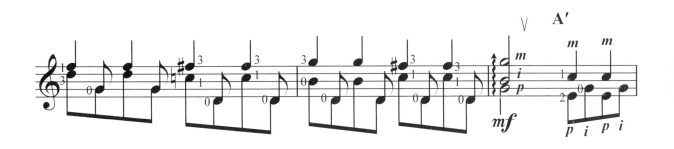

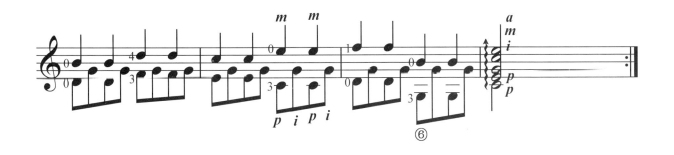

演奏提示：

1. 按教程指法弹奏；
2. 注意"♯"号、"♮"号的运用；
3. 琶音的演奏（*p*、*p*、*i*、*m*、*a*）也可以用 *p* 指弹全弦。

22. Am小调行板

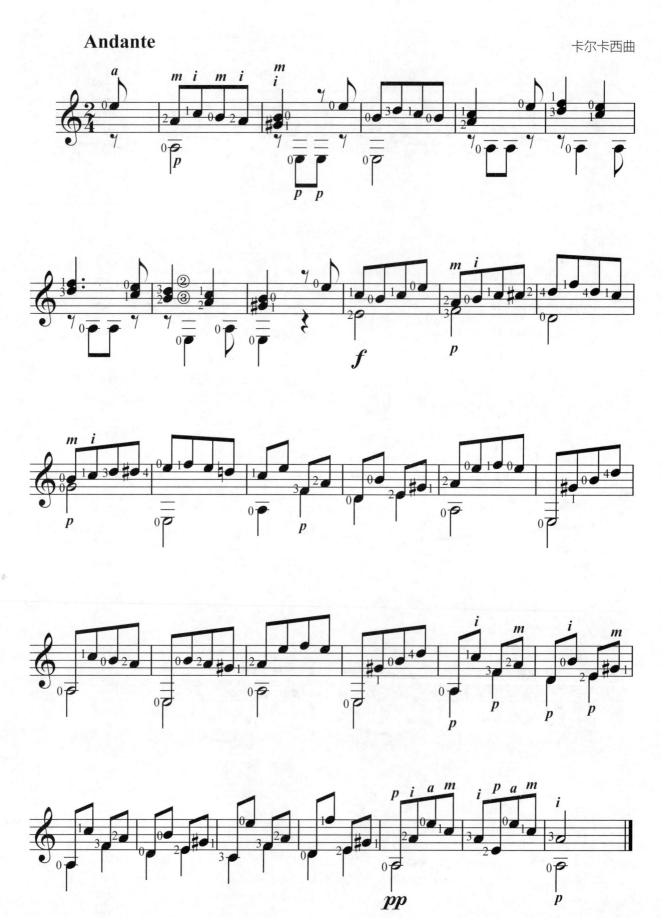

23. C大调快板

美国民歌

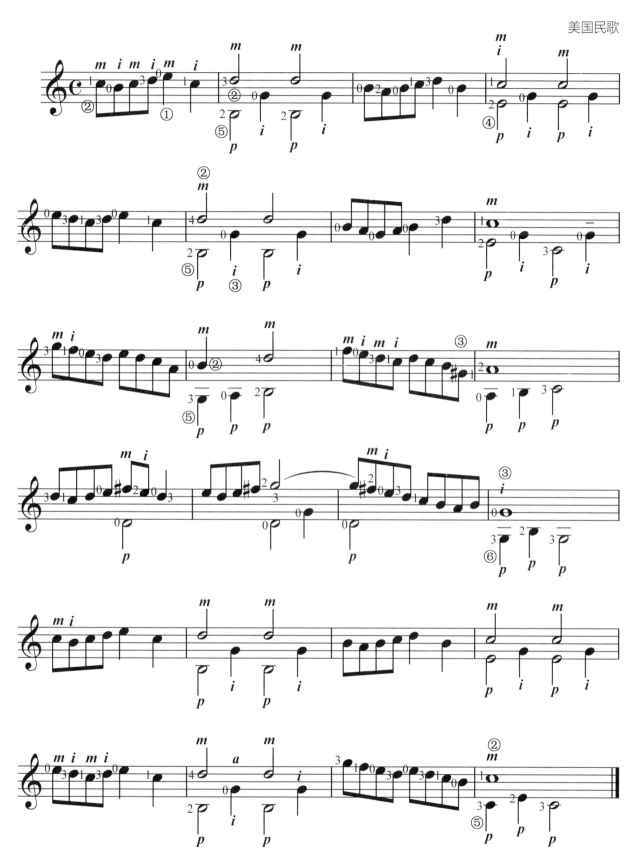

演奏提示：

1. 符杆向上的音符是旋律，用 *m*、*i* 靠弦弹奏；
2. 低音用 *p* 指、*i* 指勾弦弹奏。

24. C大调圆舞曲

卡尔卡西曲

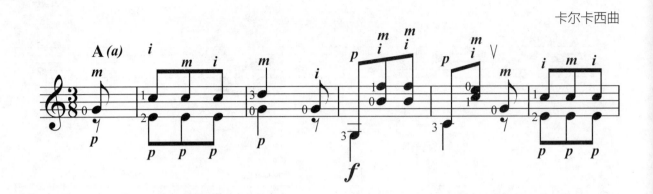
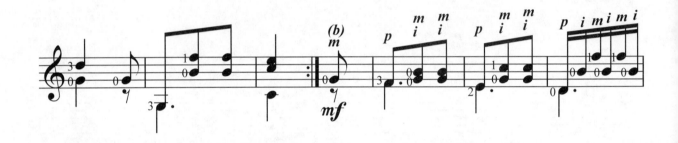
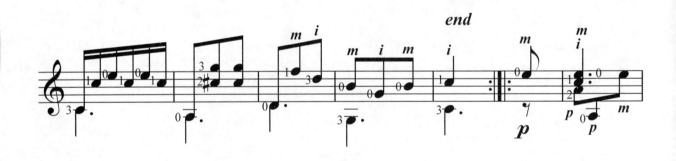
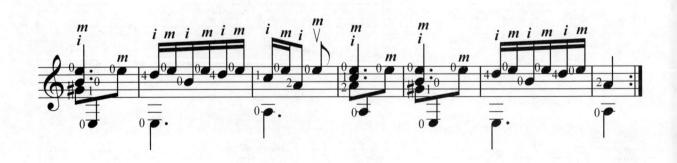

25. C大调行板

卡尔卡西曲

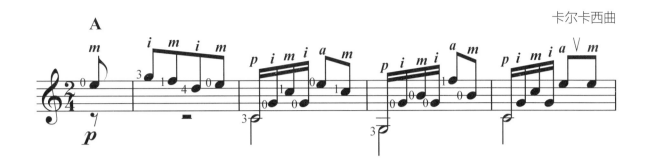
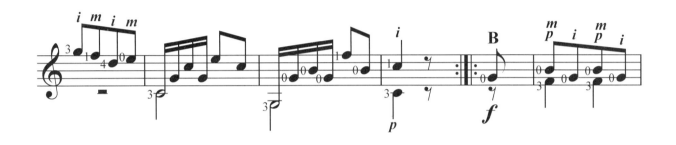
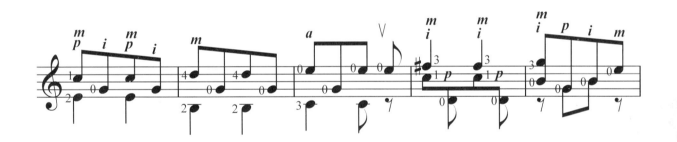
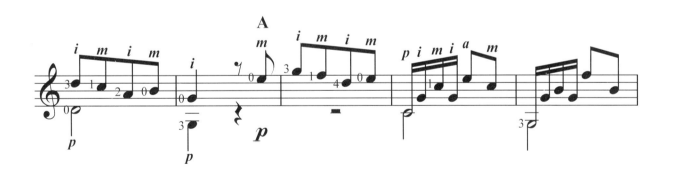
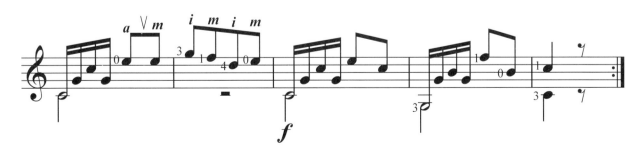

26. 荒城之月

（第5把位音阶运用）

日本民歌

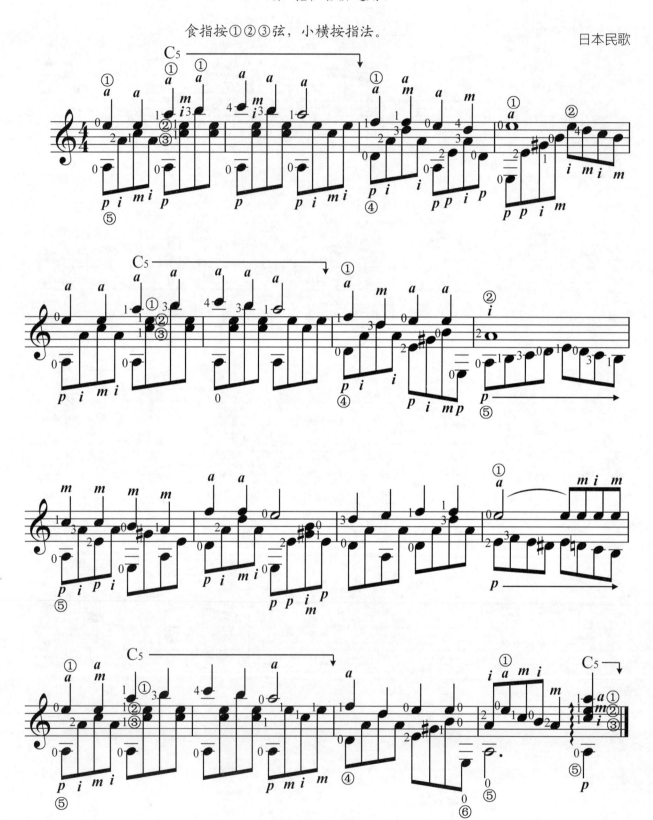

演奏提示：

①高音旋律靠弦，低音p指靠弦，中间音i、m勾弦弹奏；

②旋律音要清楚，换把要迅速；

③C5结束Am和弦为左食指（1指）按①②③弦，也叫小横按指法。

27. G大调行板

卡尔卡西曲

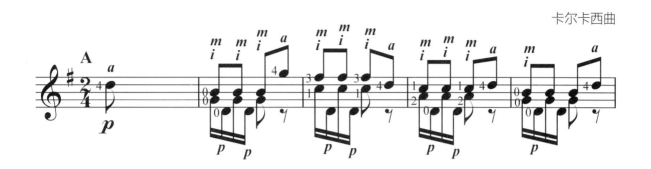
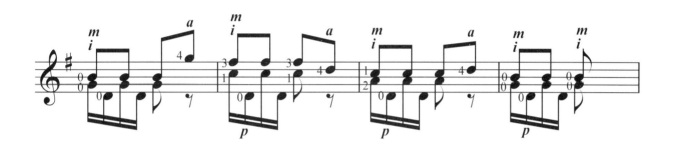
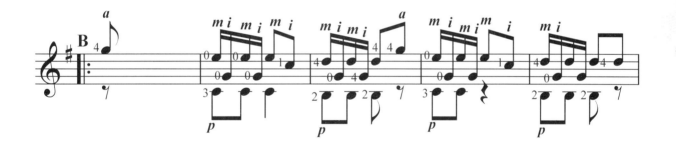
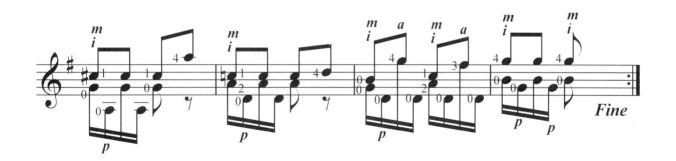

28. G大调华尔兹

〔英〕埃里斯曲

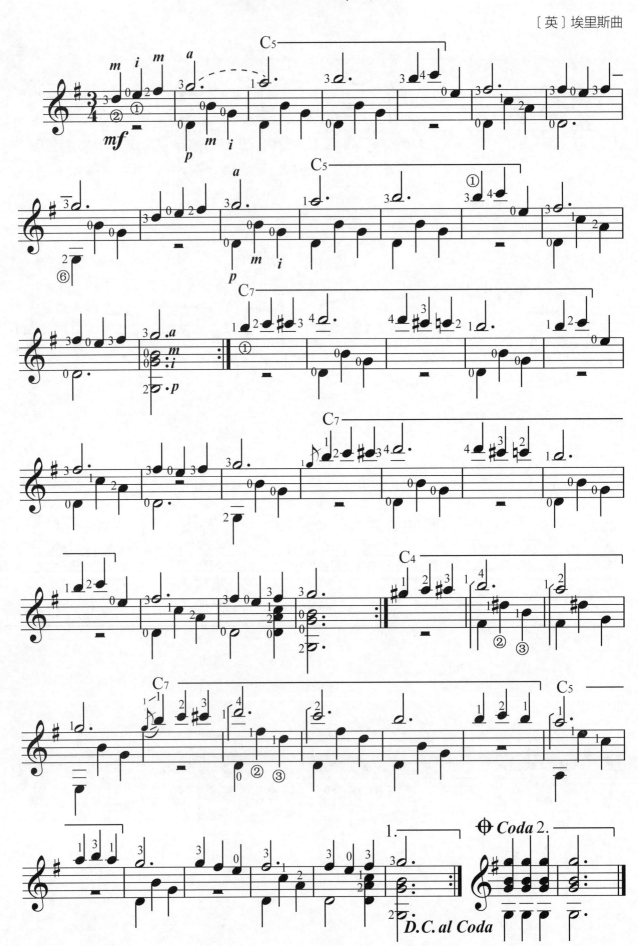

29. 爱的罗曼斯

西班牙民谣

Andante

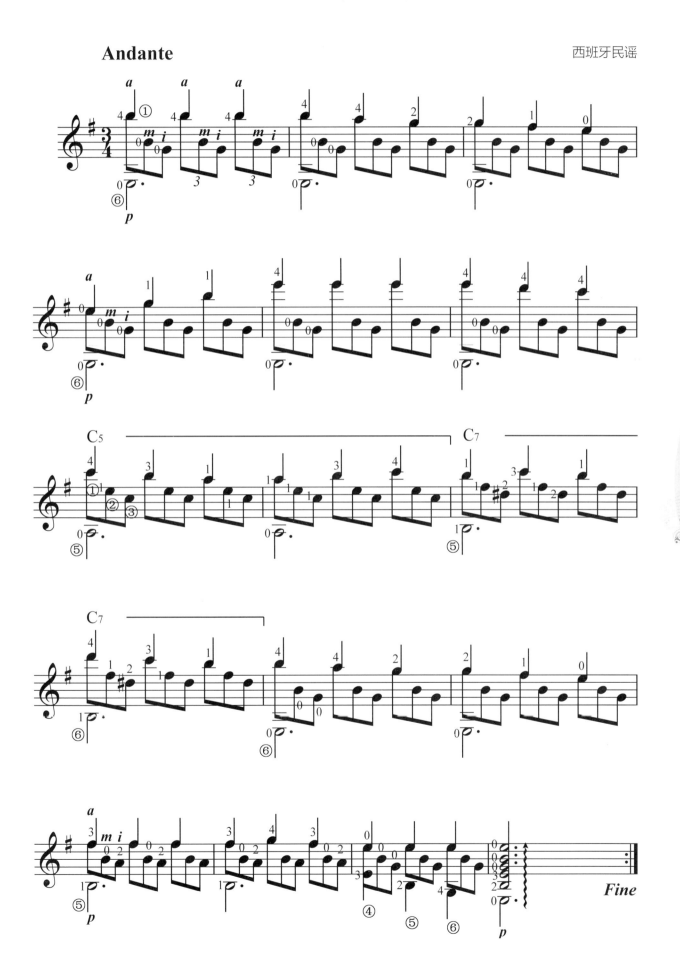

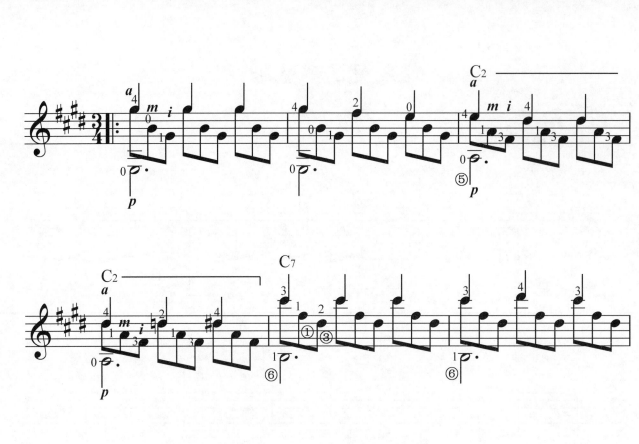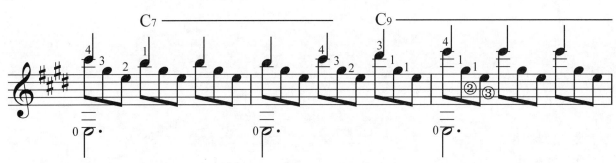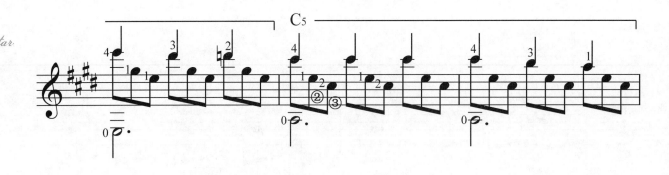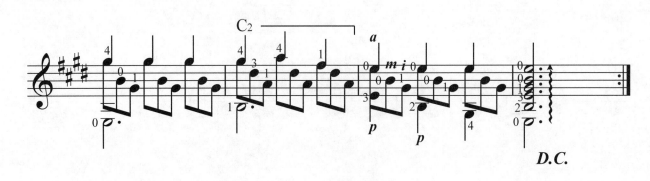

30. 小奏鸣曲

〔意〕帕格尼尼曲

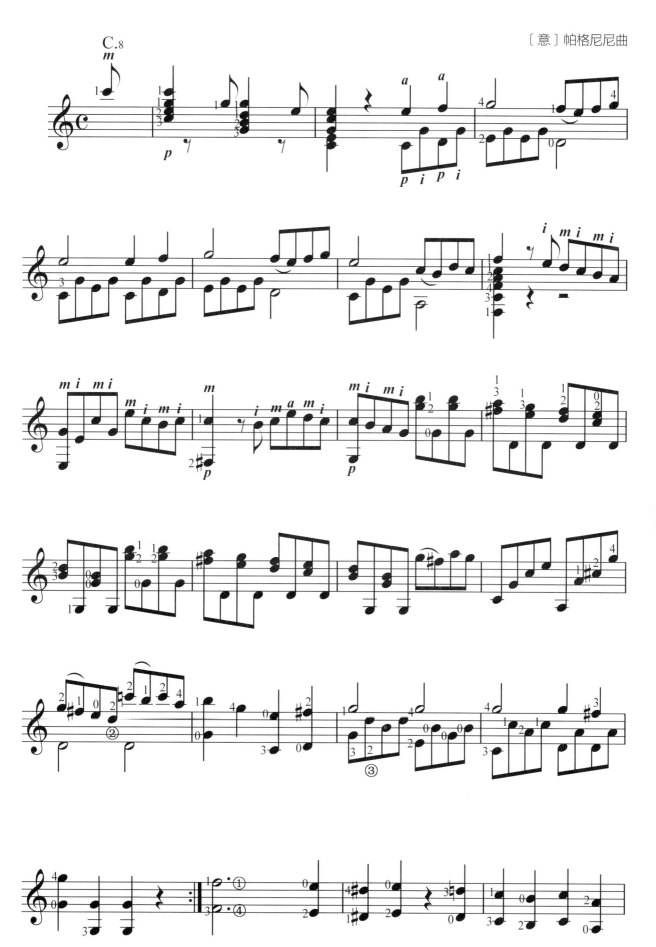

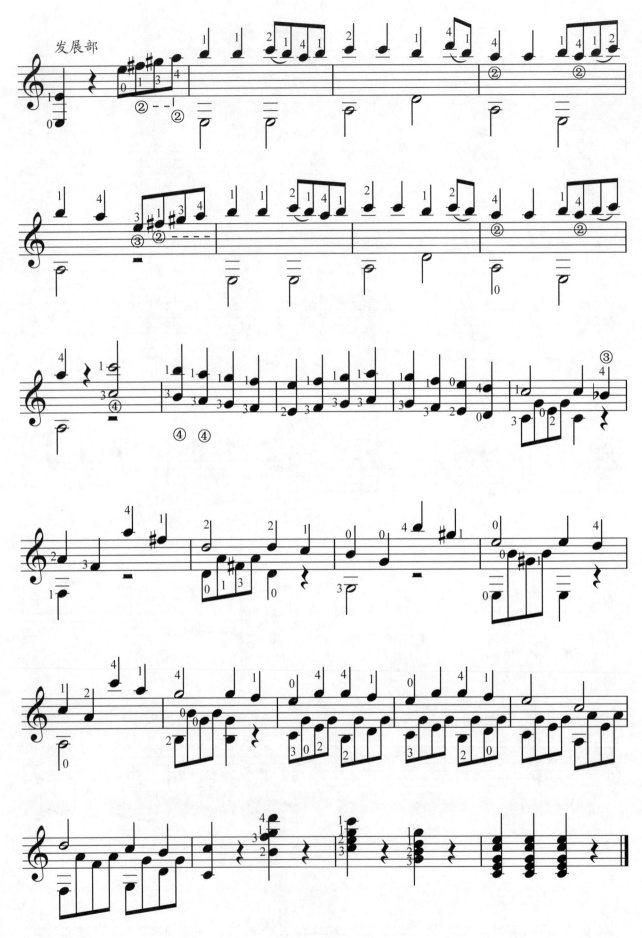

演奏提示：
这是著名音乐家帕格尼尼为卢卡夫人而作的三首小奏鸣曲之一。

31. 悲伤的泪

[西] 阿尔巴曲

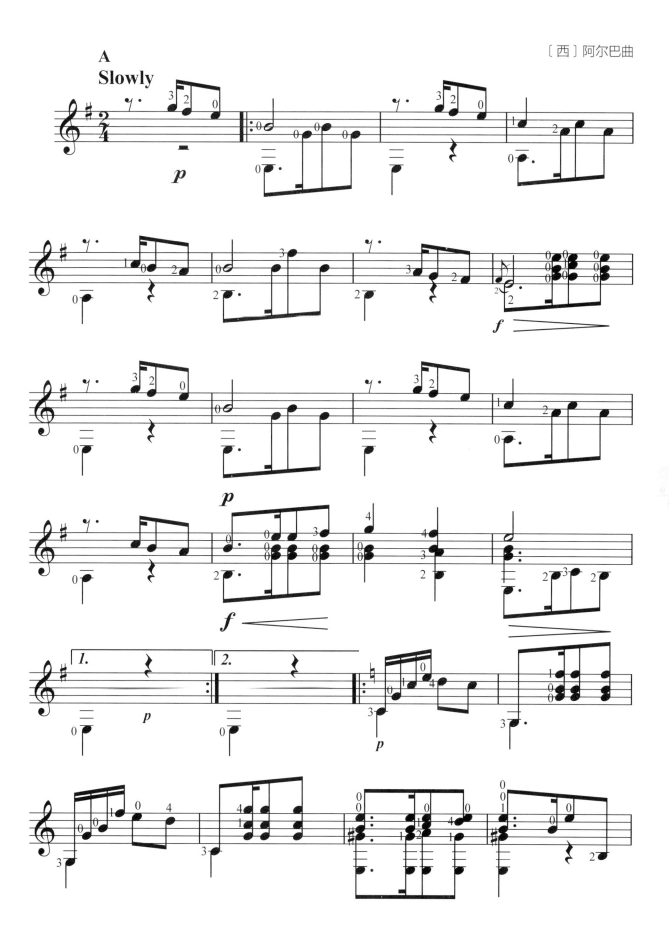

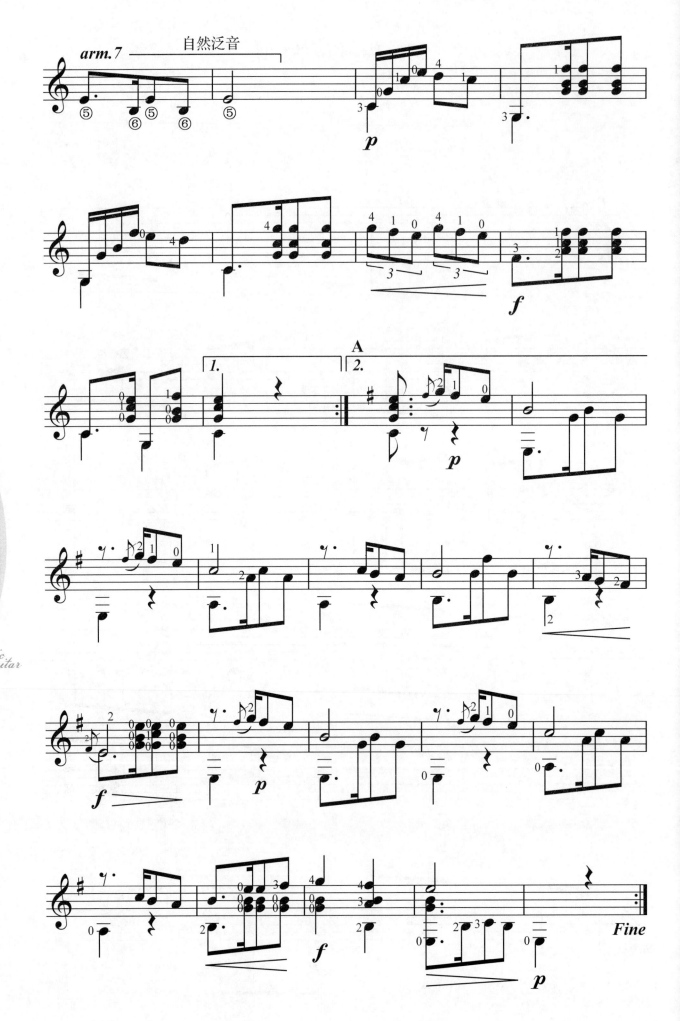

32. 小罗曼斯

路易斯·韦克曲

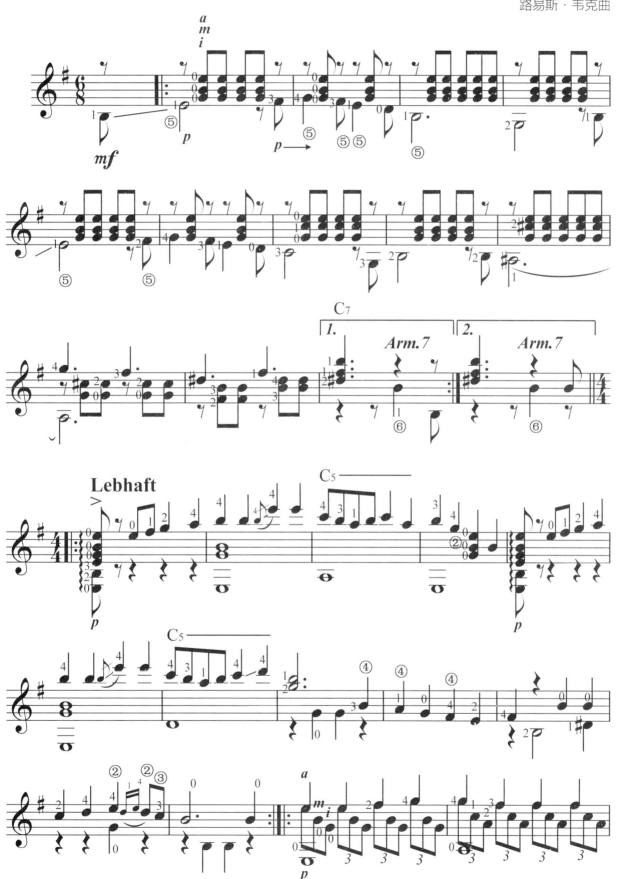

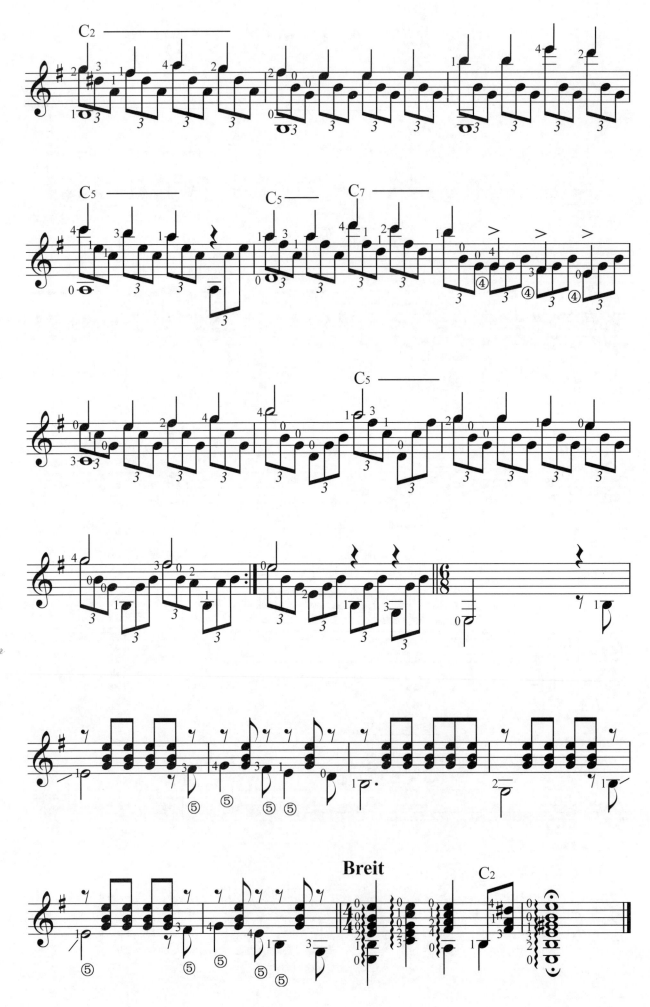

33. 浪 漫 曲

默 茨曲

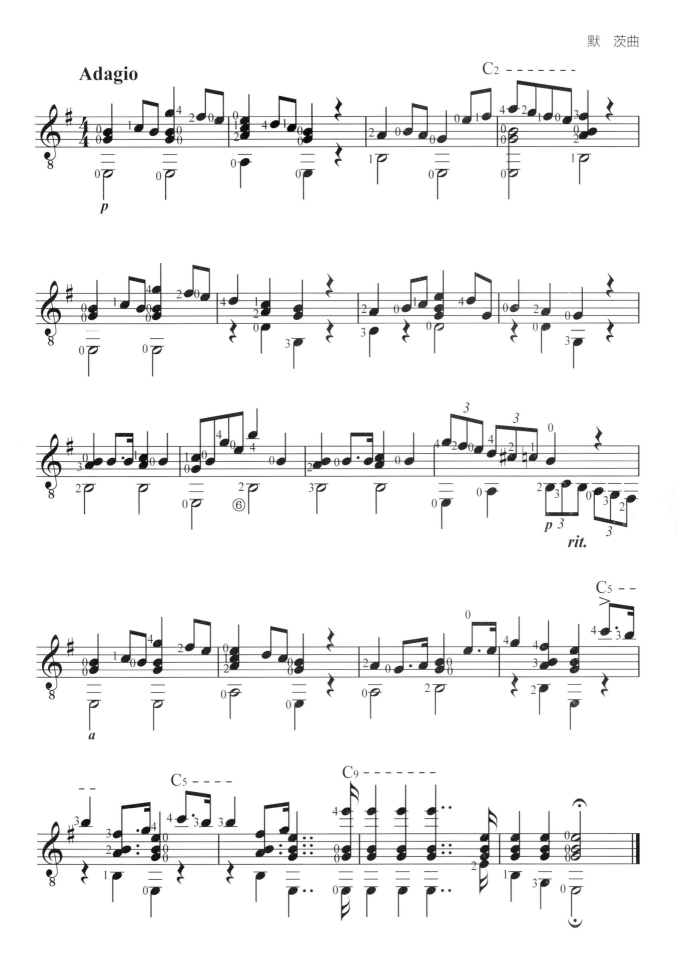

34. 加洛普舞曲

索 尔曲

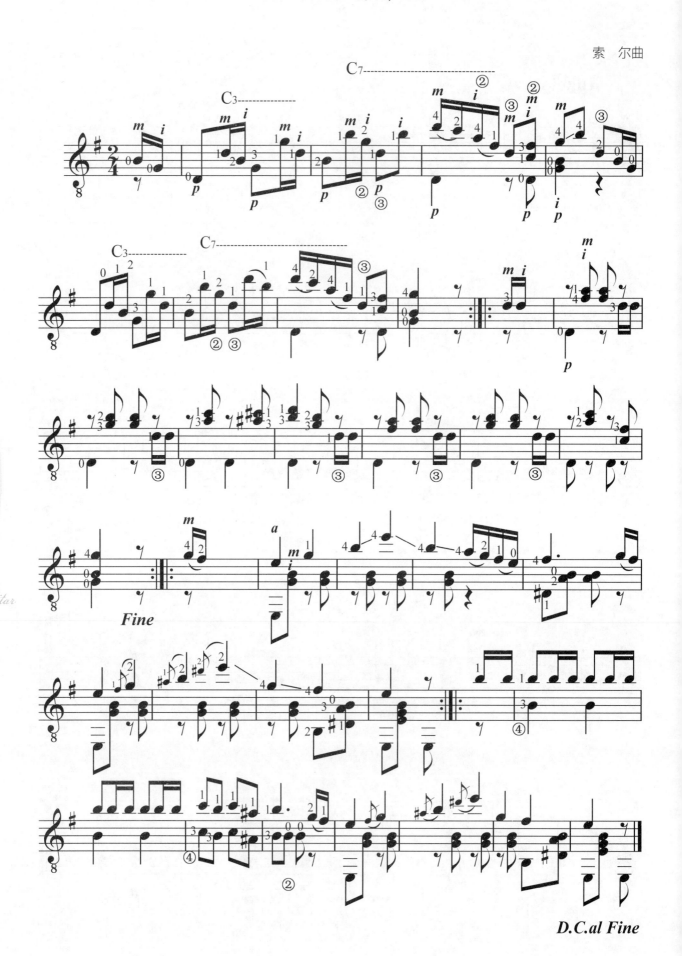

35. G大调小步舞曲

巴赫曲

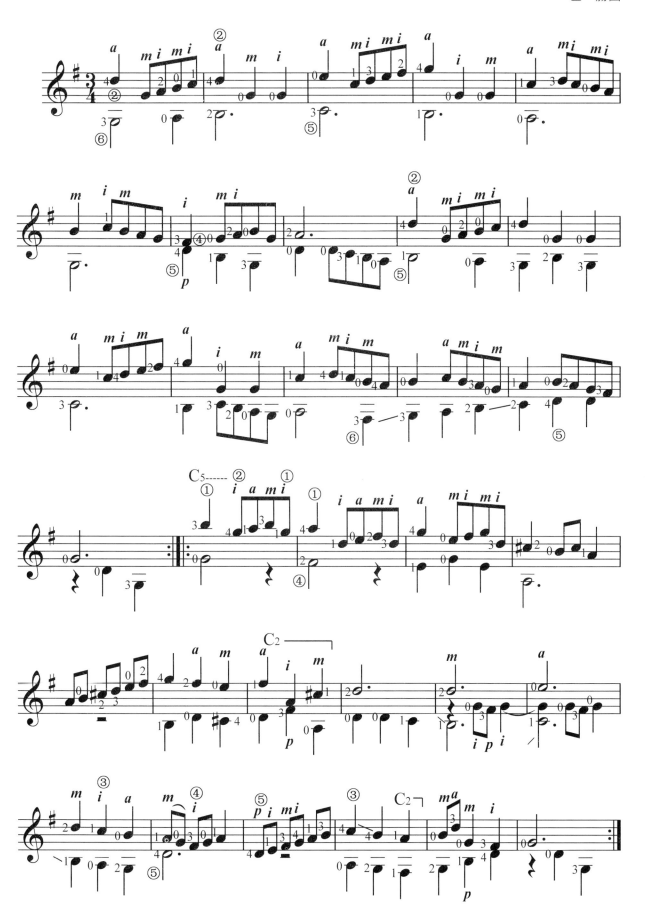

36. 布列舞曲

巴 赫曲

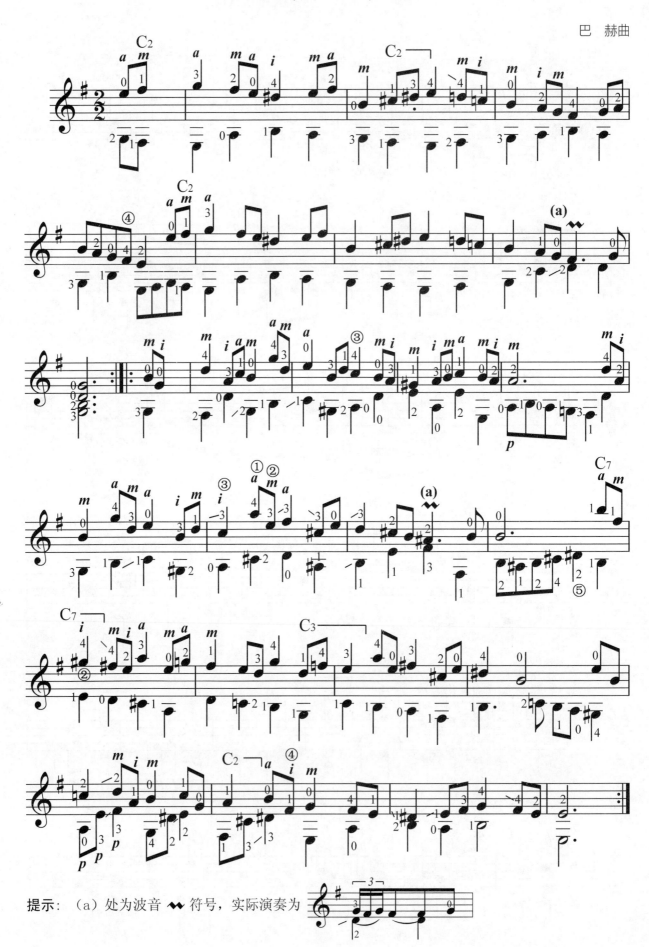

提示：（a）处为波音 符号，实际演奏为

37. 小步舞曲

帕格尼尼曲

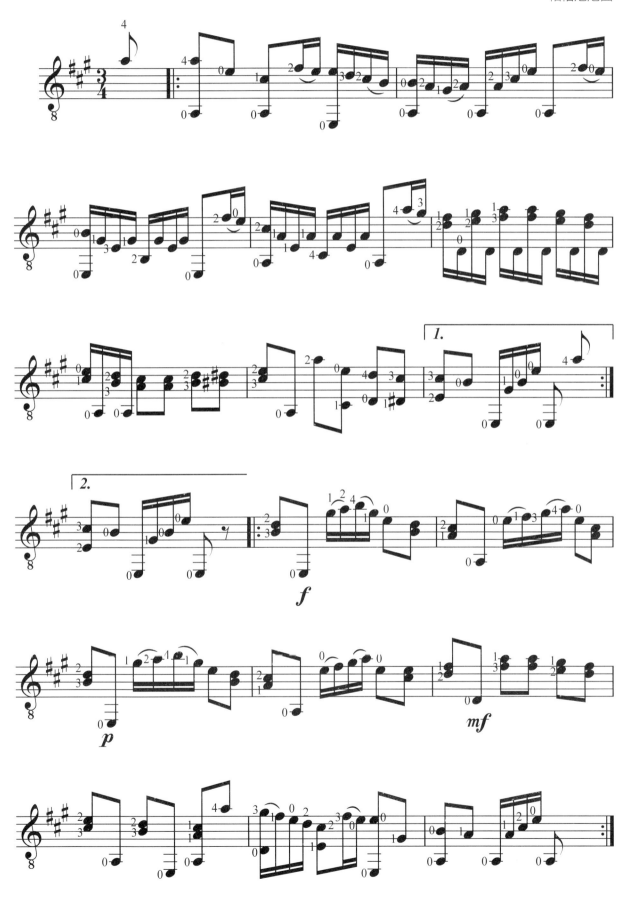

快乐的重奏曲

1. 玛丽有只小羊羔

(二重奏)

欧美儿歌

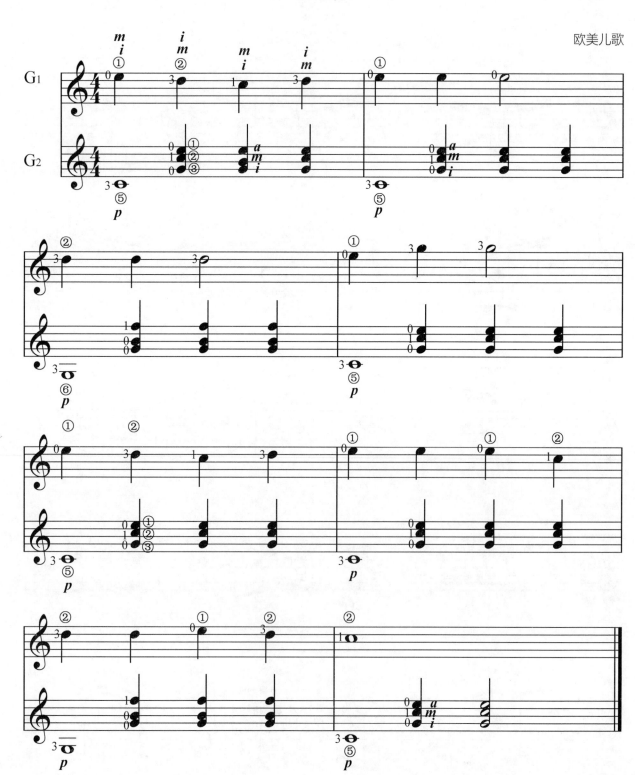

2. 新 年 好

（二重奏）

欧美儿歌

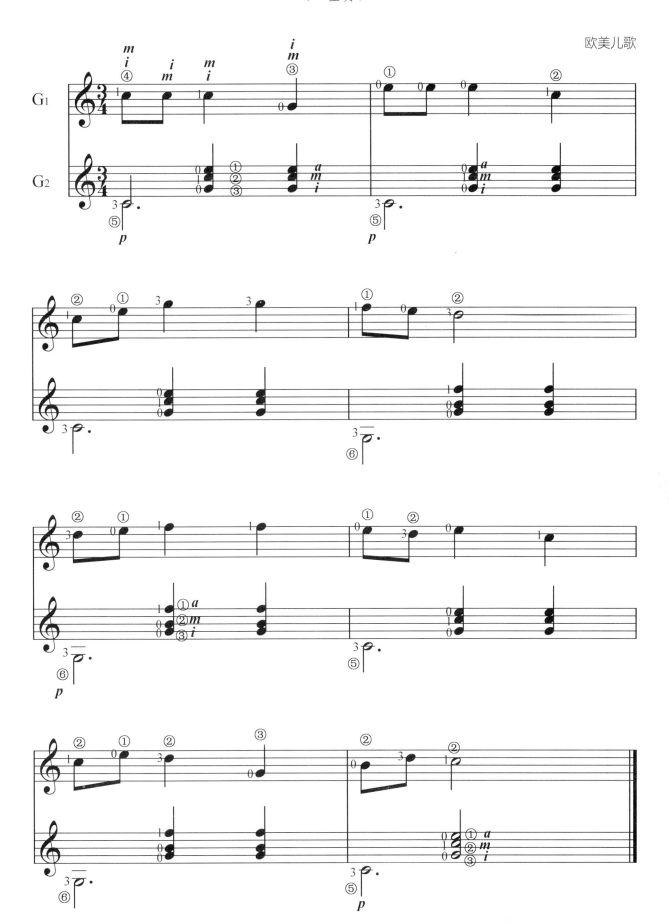

3. 生 日 歌

(二重奏)

欧美歌曲

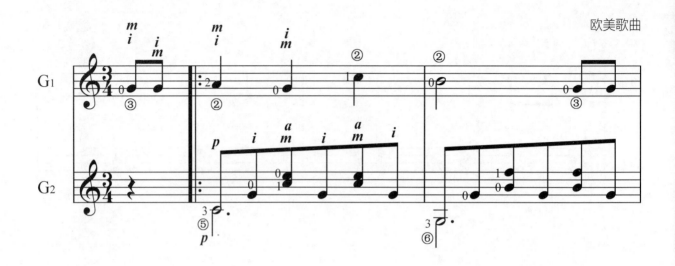
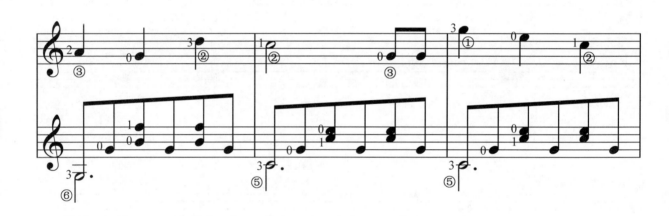
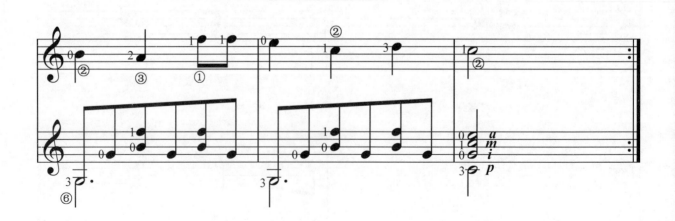

4. 小蜜蜂

（二重奏）

欧美儿歌

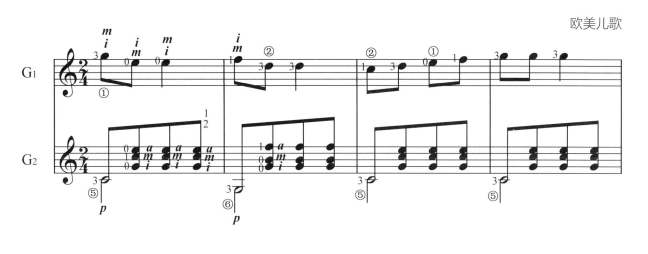

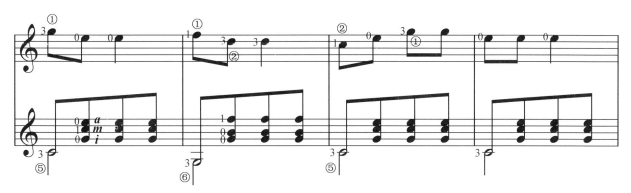

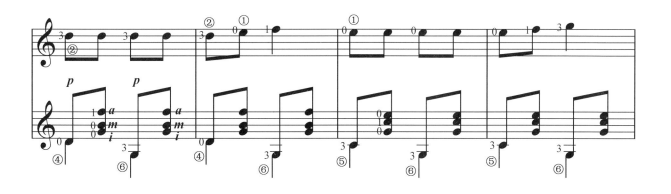

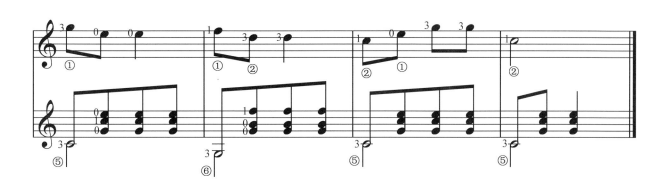

5. 小 星 星

（二重奏）

欧美儿歌

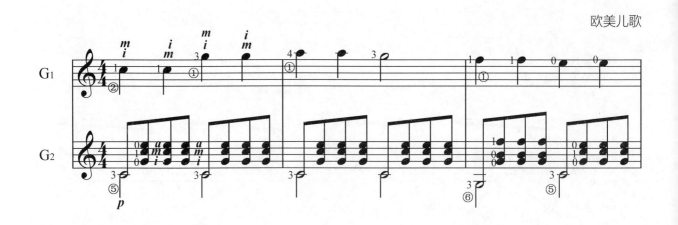

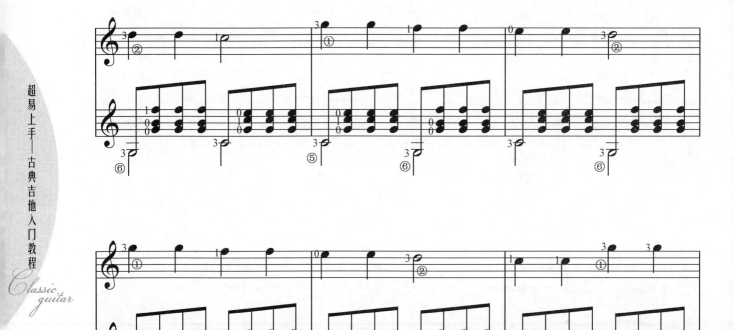

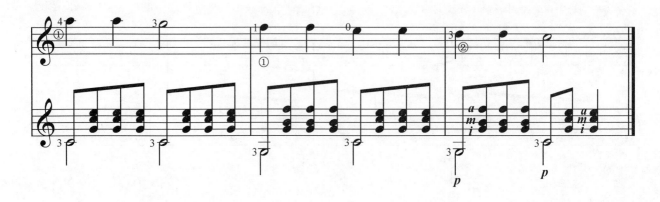

6. 多年以前

(二重奏)

英国民歌

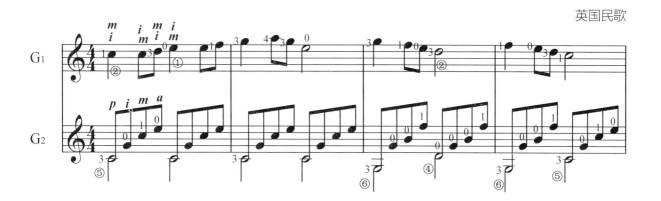

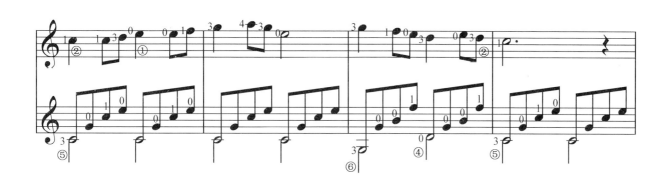

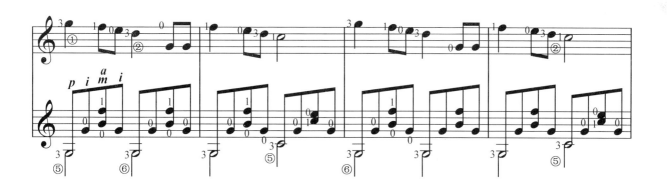

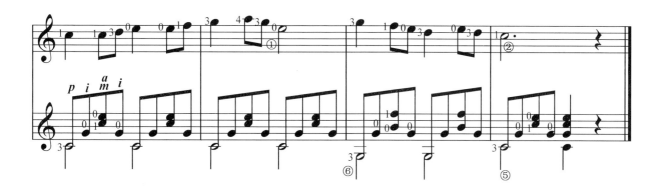

7. 四 季 歌

（二重奏）

日本民歌

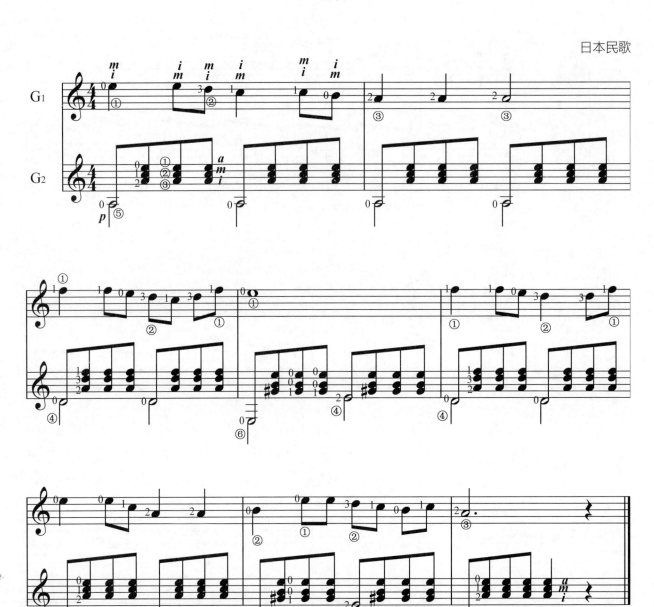

8. 龙 的 传 人

（二重奏）

侯德健曲

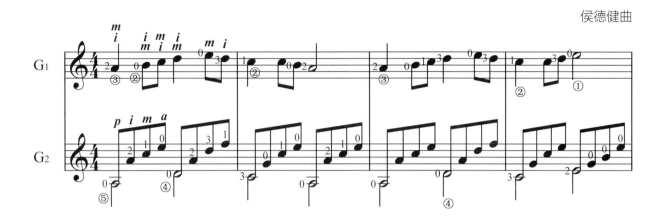
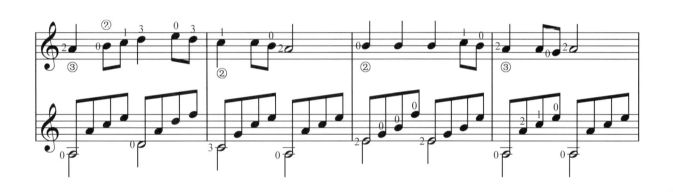
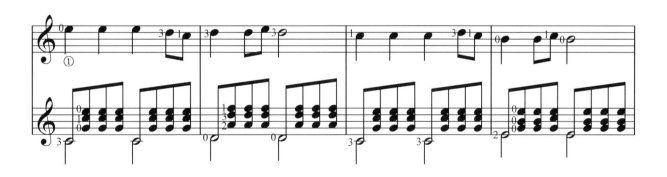
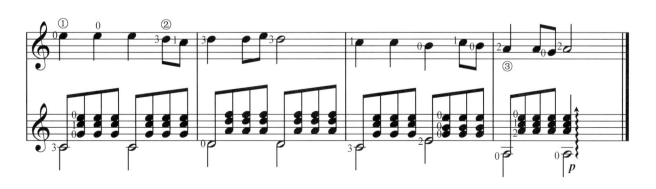

9. 红 河 谷

(二重奏)

加拿大民歌

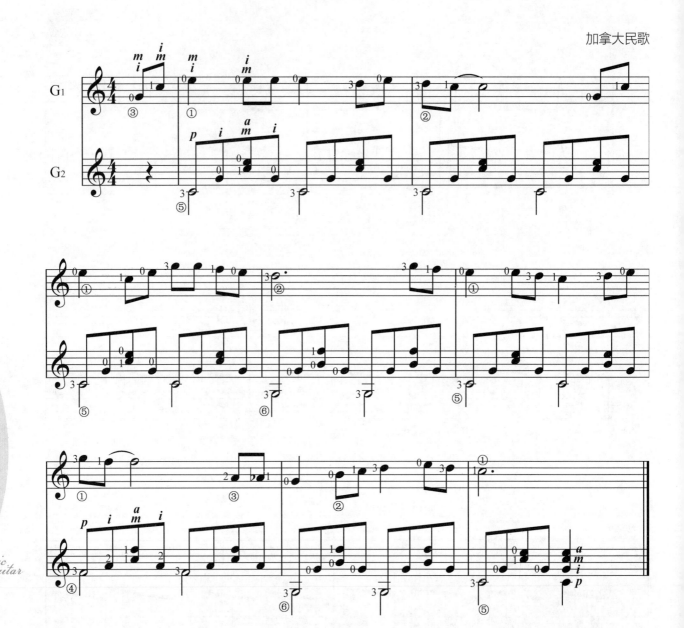

10. 同桌的你

高晓松曲

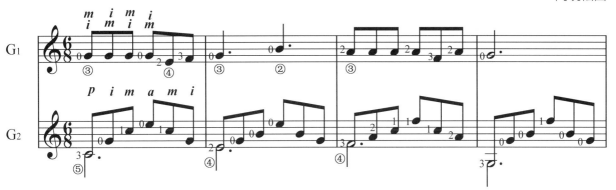
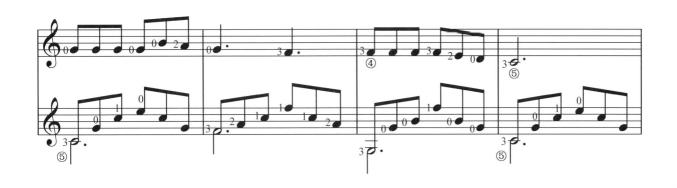
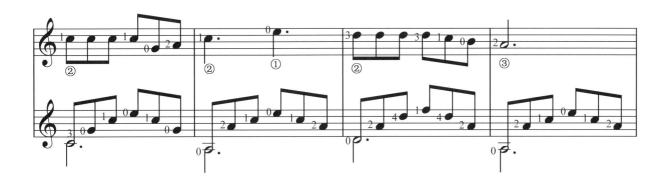
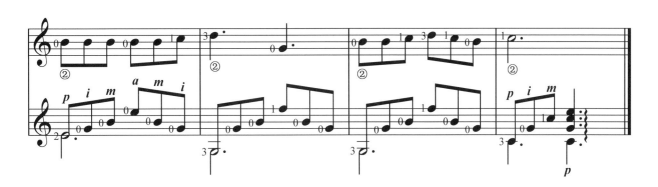

11. 桑塔·露琪亚

（二重奏）

意大利民歌

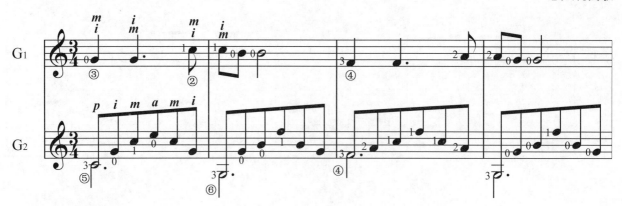

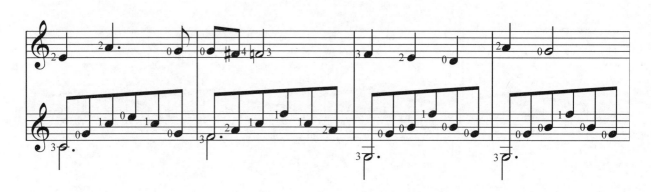

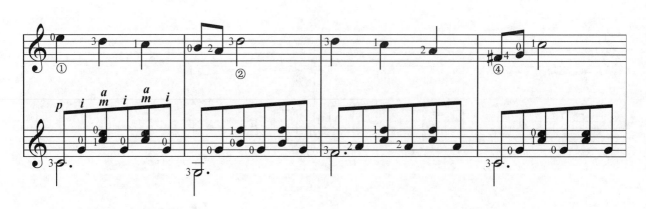

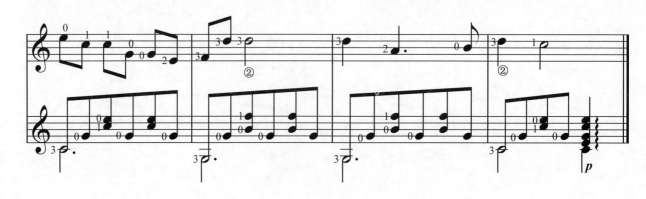

12. 卡秋莎

（二重奏）

前苏联歌曲

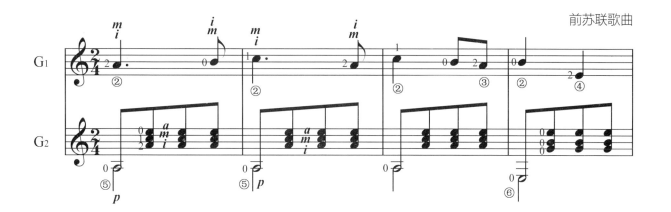

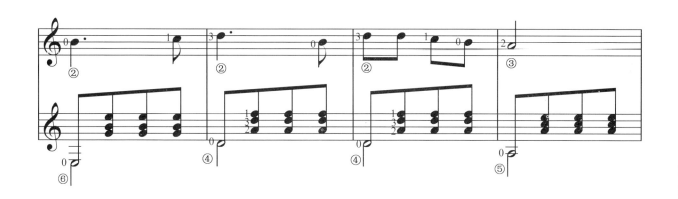

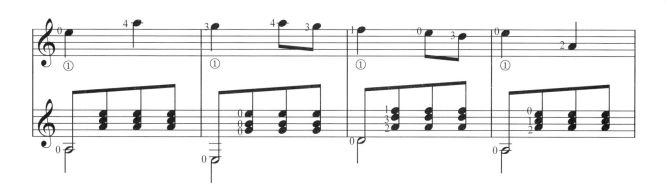

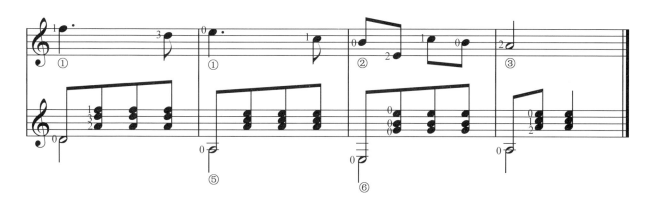

13. 雪绒花

（二重奏）

美国歌曲

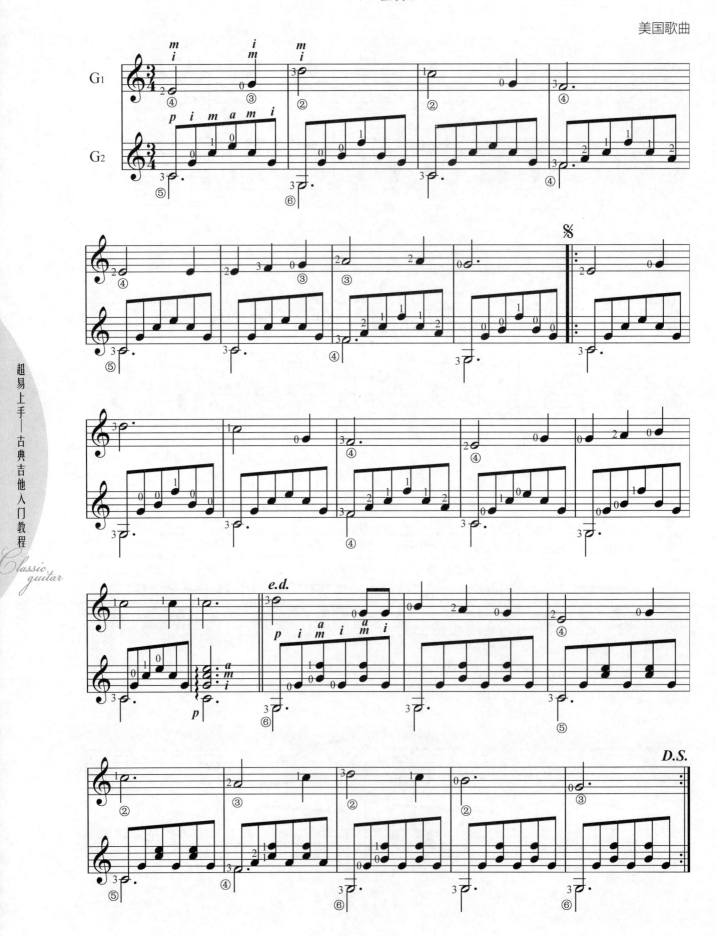

14. 铃儿响叮当

（二重奏）

欧美儿歌

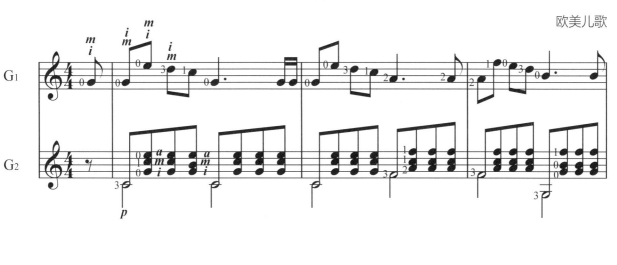

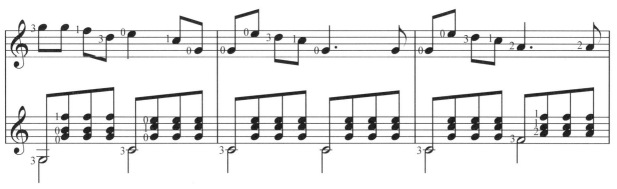

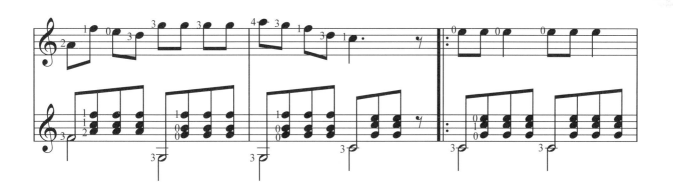

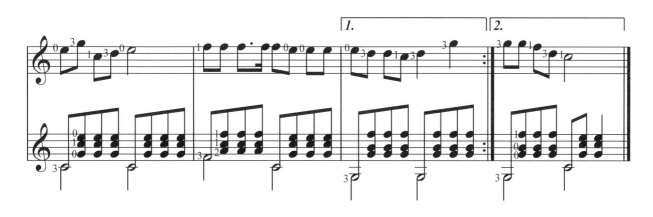

15. 送别

（二重奏）

美国歌曲

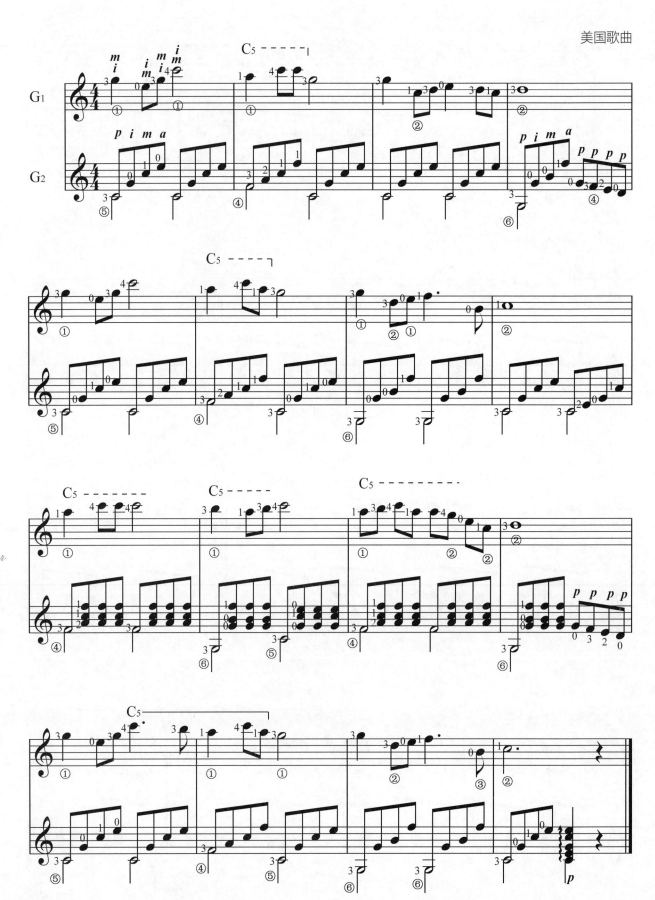

16. 月亮代表我的心

(二重奏)

汤 尼曲

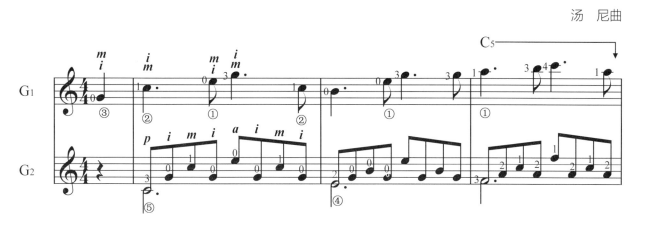
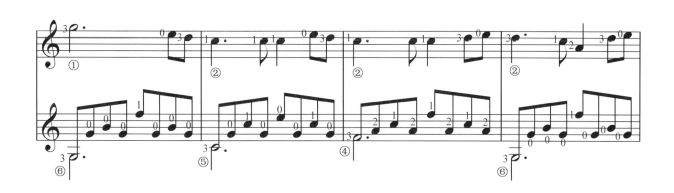
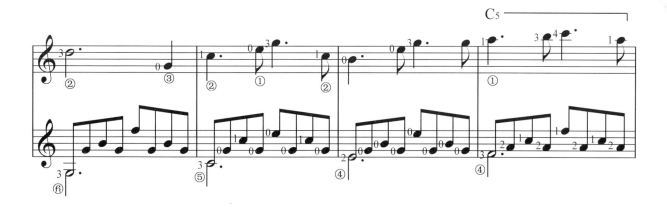
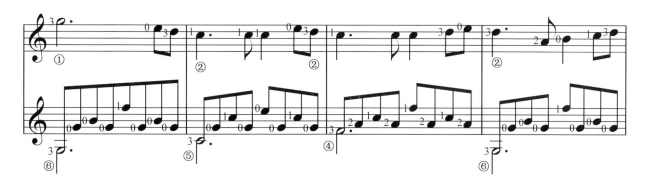

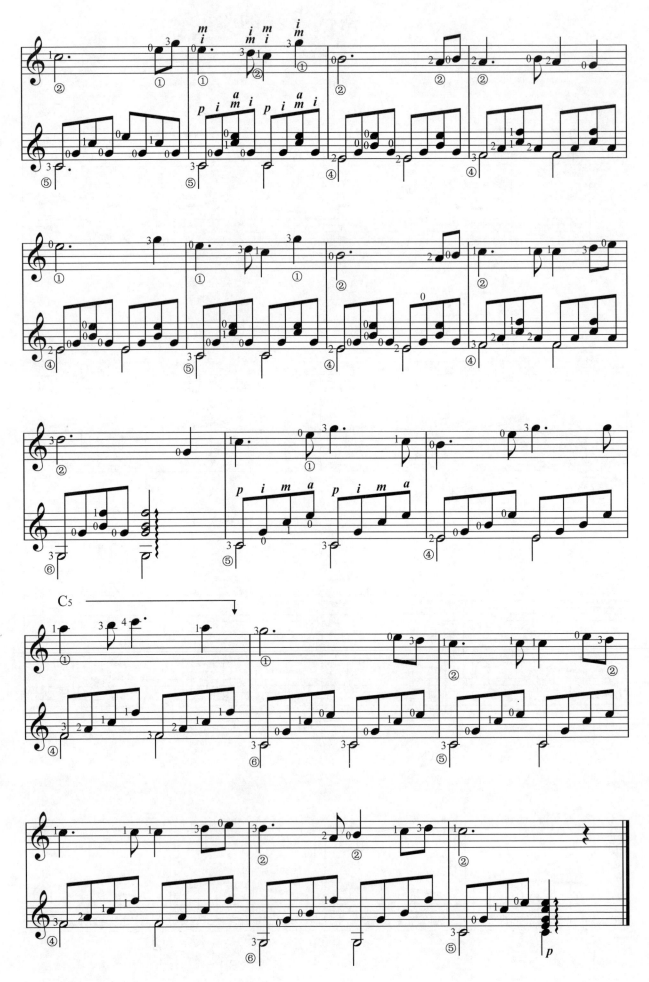

17. 友谊地久天长

英国歌曲

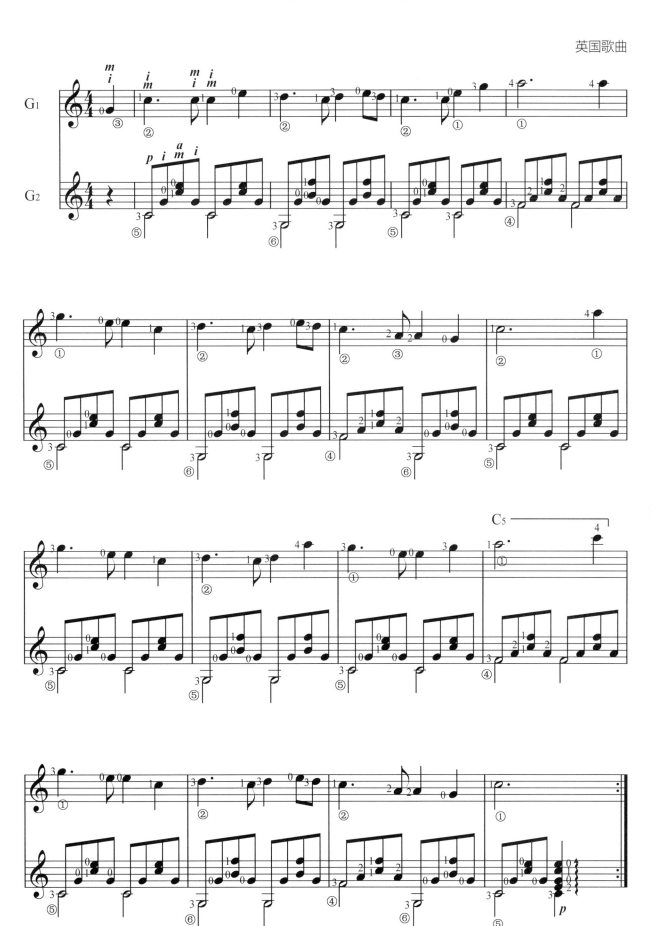

18. 茉莉花

(二重奏)

江苏民歌

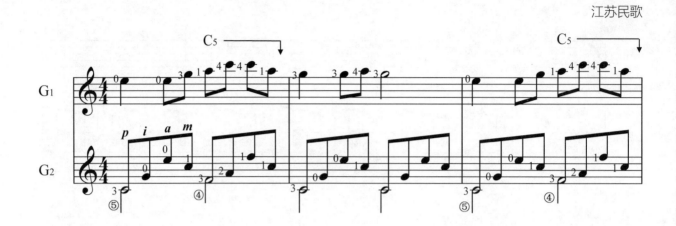

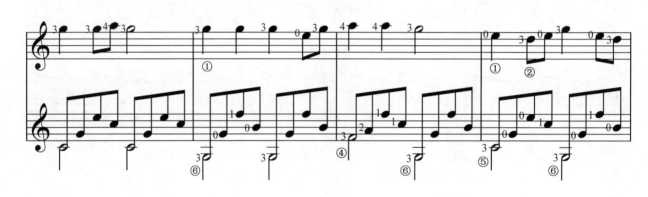

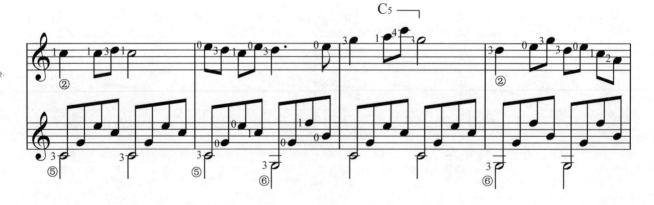

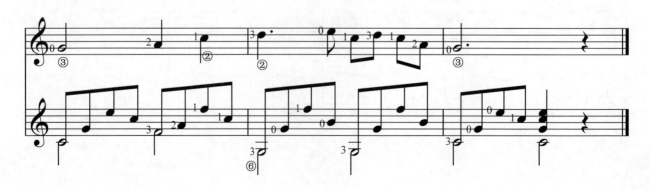

19. 小城故事

汤 尼曲

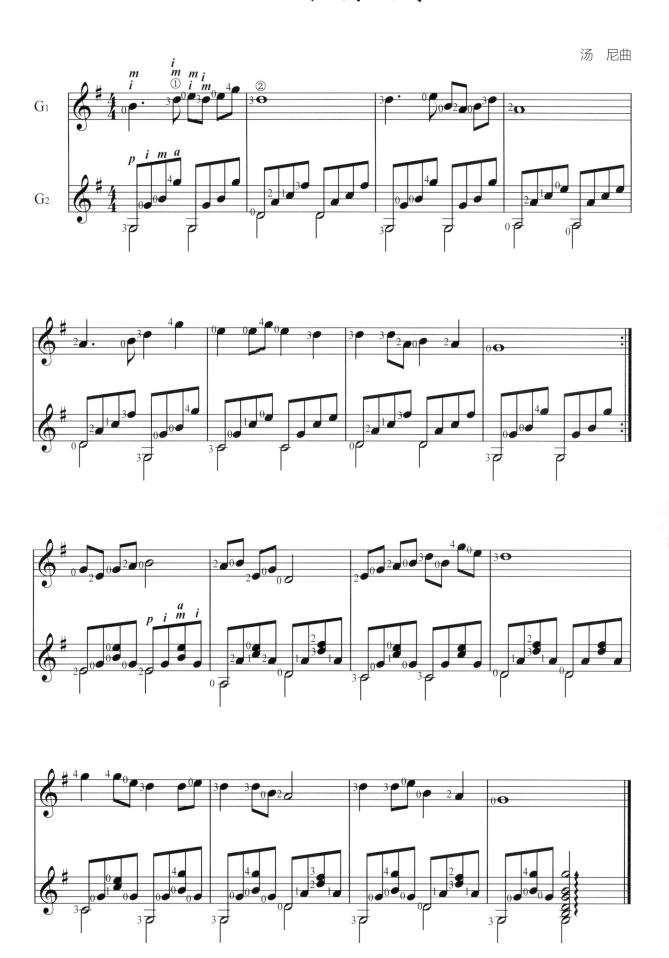

20. 卖报歌

聂耳曲

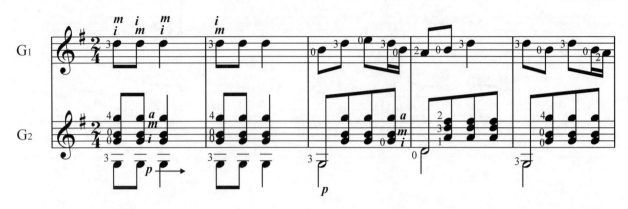
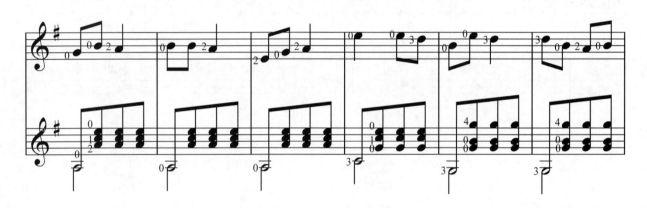
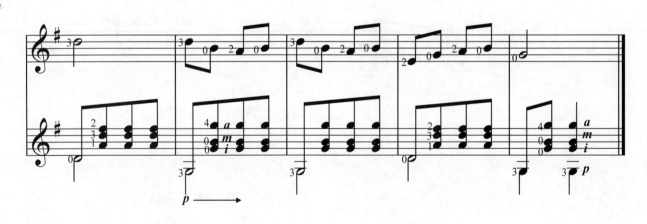

21. 绿袖子

（二重奏）

爱尔兰民谣

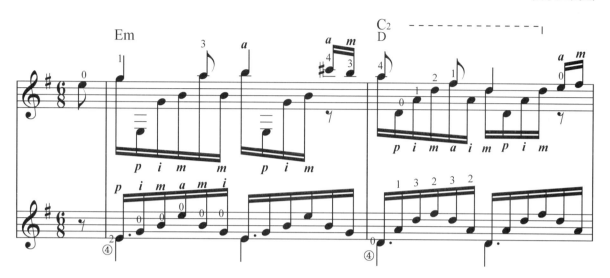
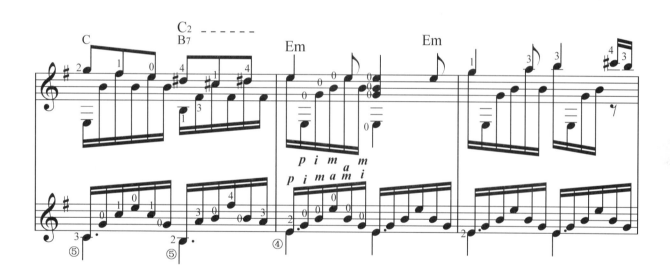
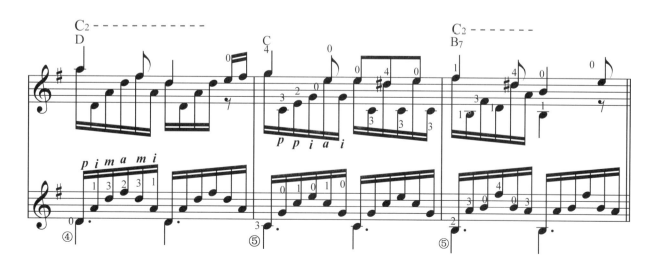

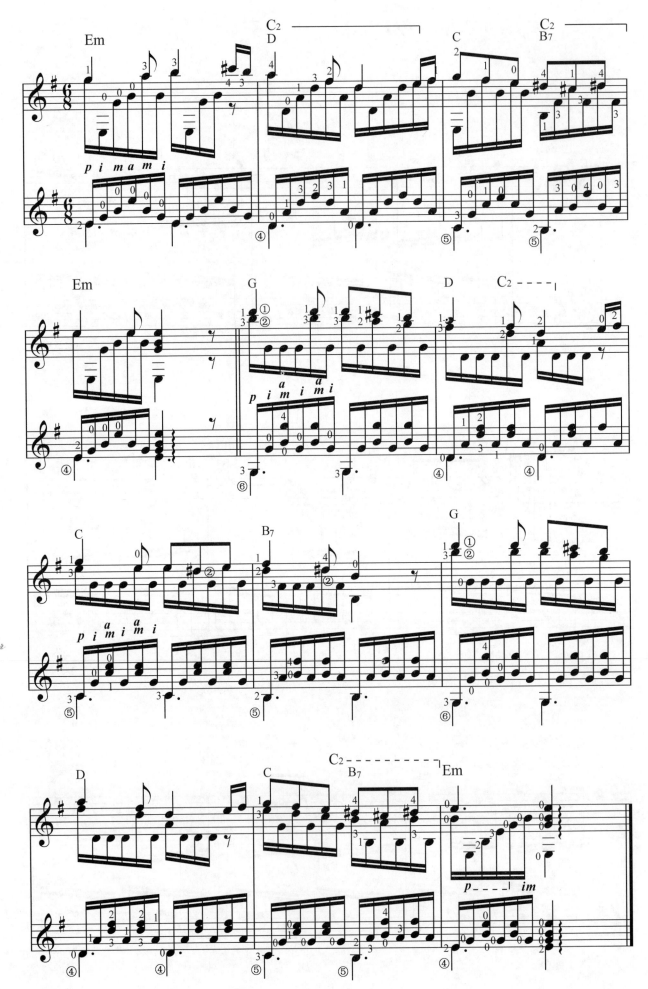

22. 连德勒舞曲

卡尔卡西曲

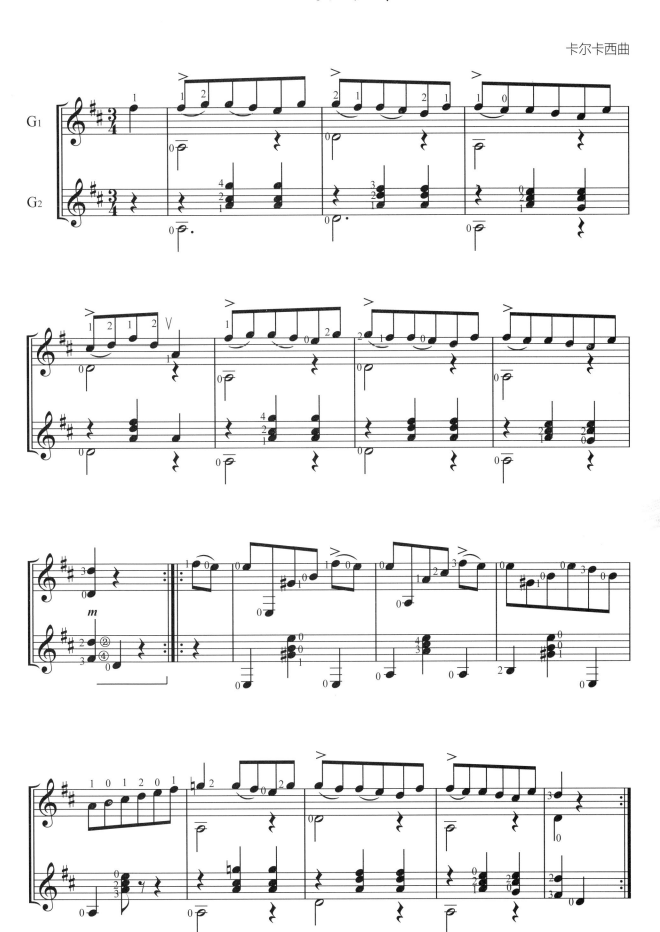

23. 月 光

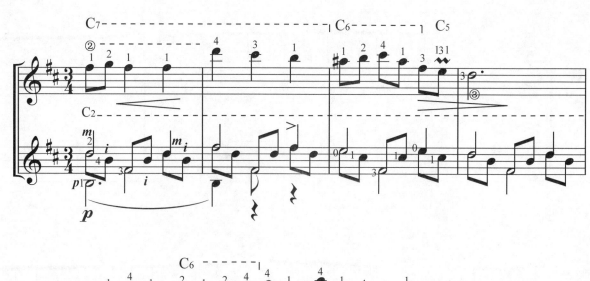
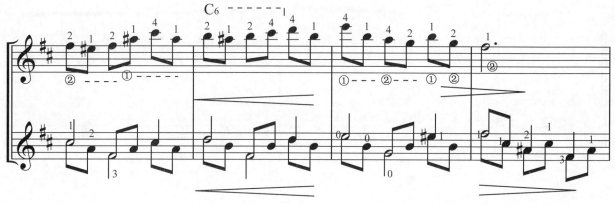
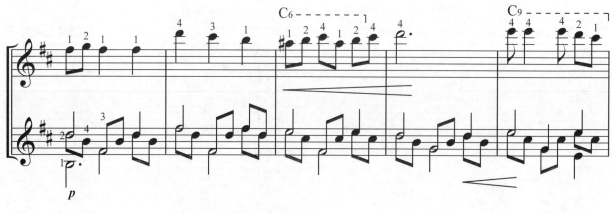
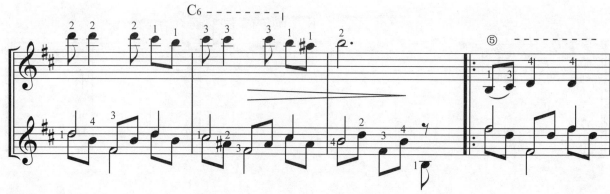

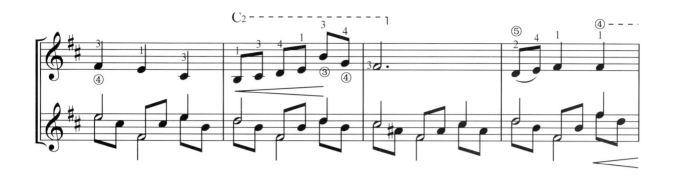
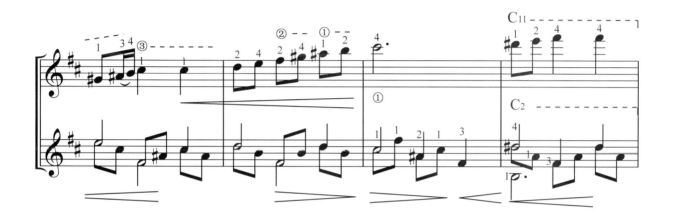
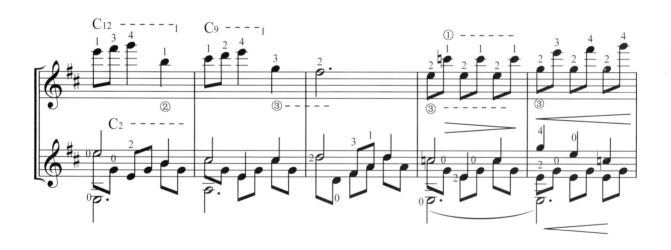
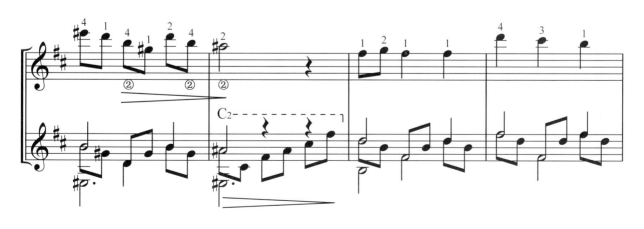

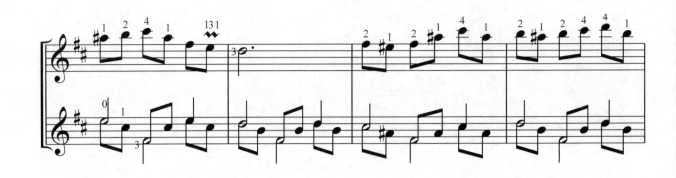
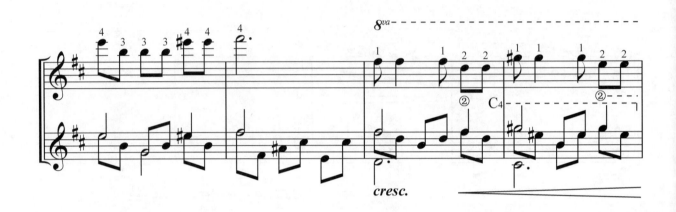
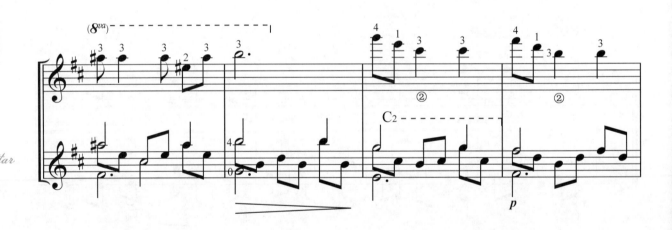
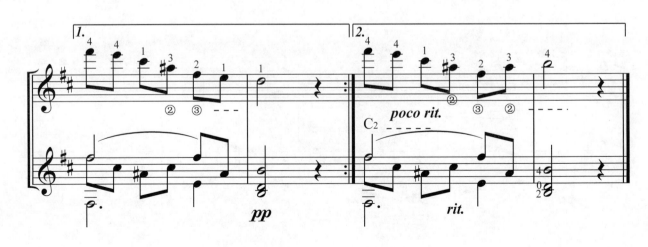

24. 平 安 夜

(三重奏)

英国民歌

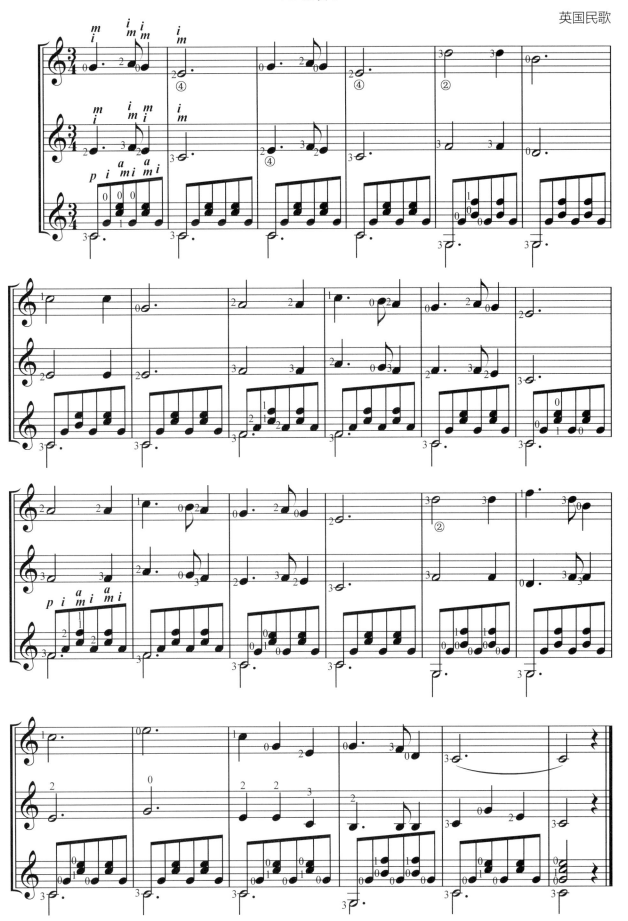

25. 西班牙小夜曲

（二重奏）

G.Bizet 曲

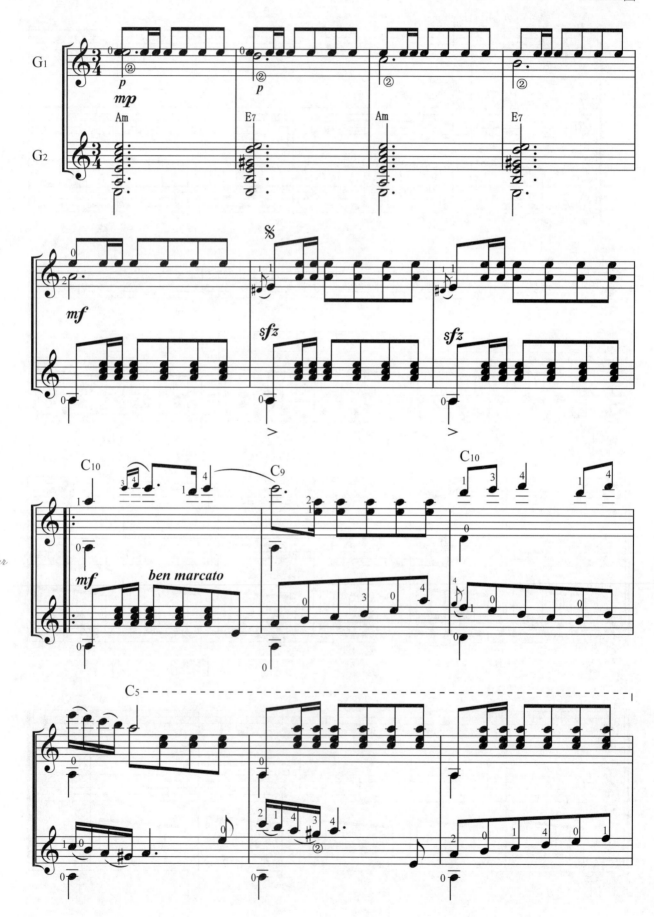

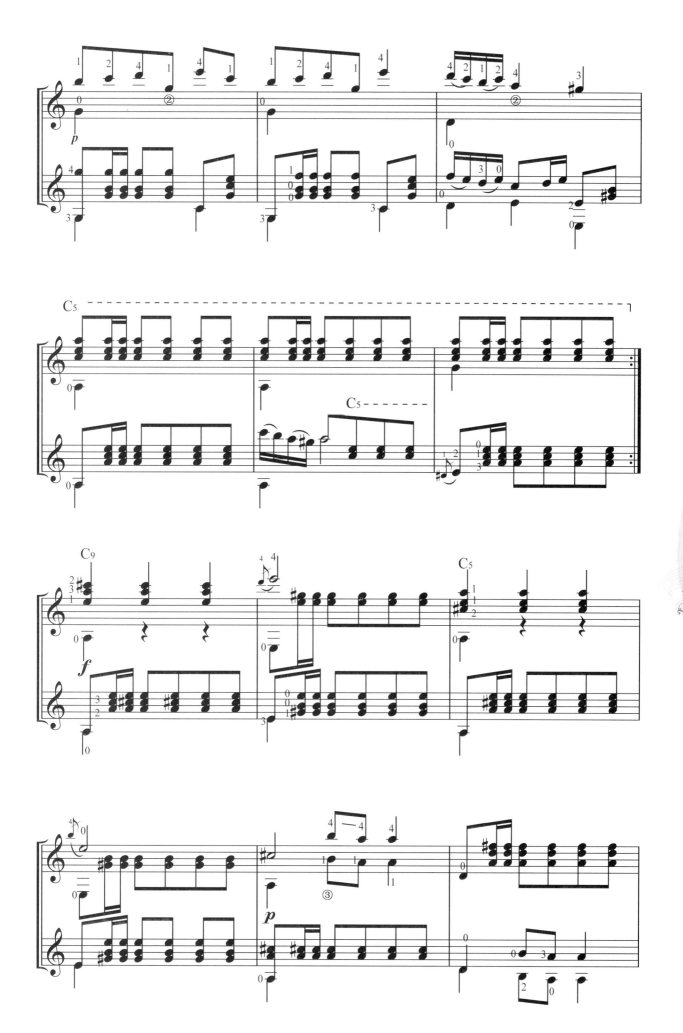

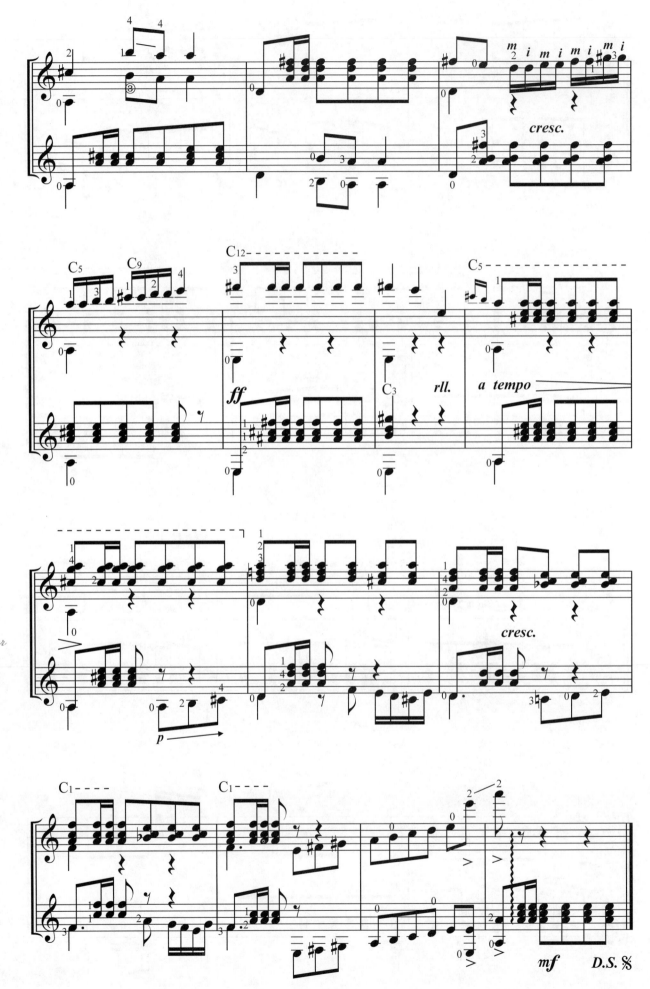

26. 卡布里岛

(三重奏)

德国歌曲

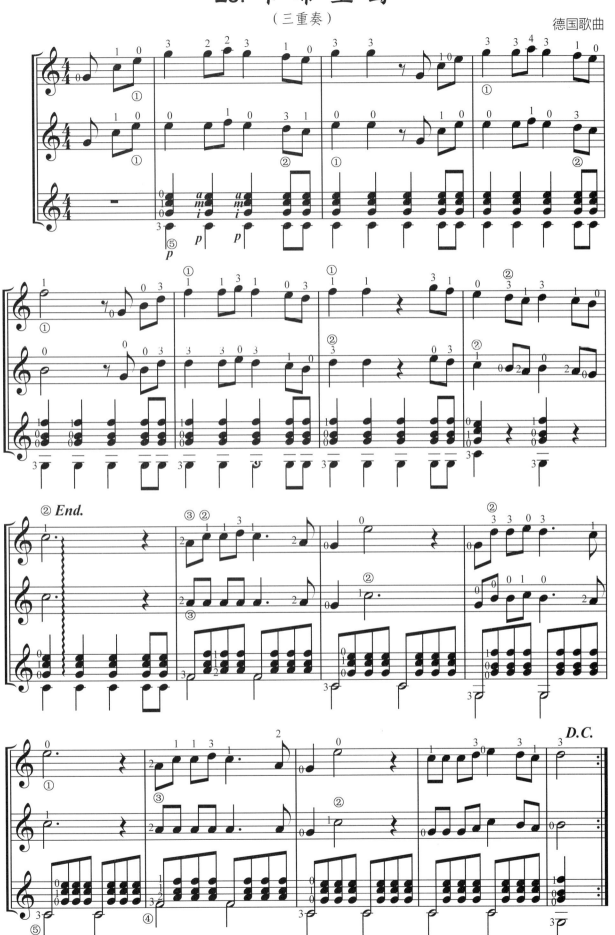

27. 慕尼黑波尔卡

德国民歌

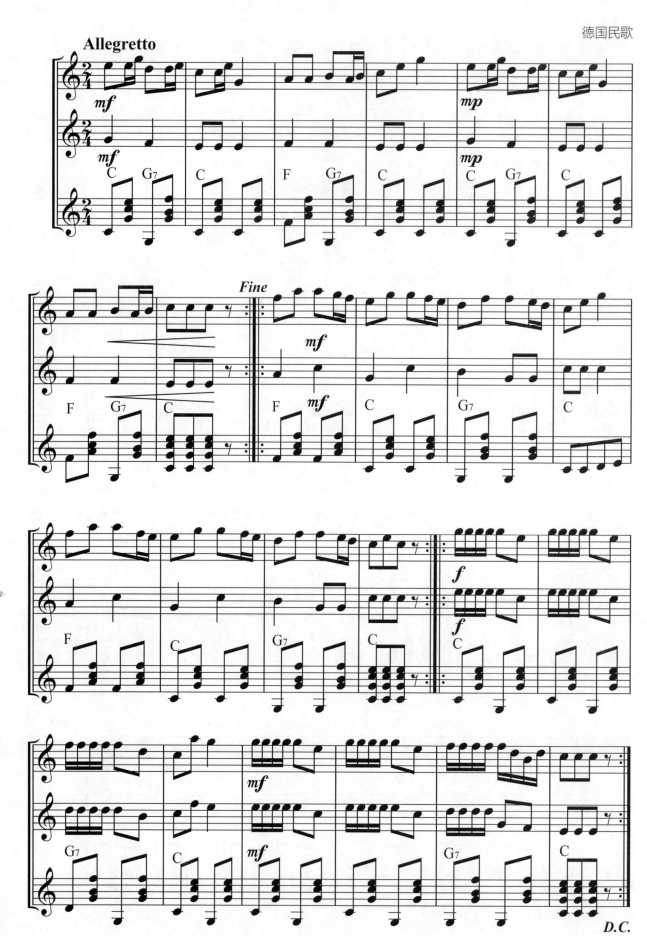

学习本书的读者可能还需要：

古典吉他名曲大全（珍藏版）

- 175首古典吉他中外名曲
- 37首重奏曲（二重奏、三重奏、四重奏）
- 五线谱与六线谱对照
- 附难度参数、乐曲赏析与演奏提示

编著／王迪平　周　帆
定价／88.00元
规格／大16开
页数／645

全国各大书店（城）均有销售，敬请垂询
邮购电话：010-64518888
网址：http://www.cip.com.cn
传真：010-64519686
地址：北京市东城区青年湖南街13号
邮编：100011